講給孩子的中國藝術史

精選版

甯強 著

中華教育

用藝術品串起中國藝術史

用文化之美啟迪生活之美

目錄

前言 / 007

1
原始時期

01　《彩陶女神像》：中國第一件雕塑是甚麼？　/ 014
02　大地灣：中國最早的壁畫描繪的是甚麼？　/ 018
03　三星堆的金鳳凰：古蜀國人用黃金雕刻歷史嗎？　/ 023

2
夏商周時期

04　人首鳥身的美玉雕刻：婦好是誰？　/ 028
05　青銅重器「后母戊大方鼎」：「一言九鼎」是甚麼意思？ / 033
06　甲骨文與占卜：中國書法起源於何時？　/ 038
07　湖北曾侯乙墓考古發現：編鐘是甚麼？　/ 042
08　戰國《人物龍鳳圖》是中國最早的獨幅人物畫嗎？　/ 046

3

秦漢時期

09　秦始皇兵馬俑：大秦帝國的士兵從哪裏來？　/ 052

10　漢人的幽默：說書俑是幹甚麼的？　/ 055

11　青銅羽人像：漢代的神仙長甚麼樣？　/ 059

12　馬踏匈奴：英雄的墓碑是用來講故事的嗎？　/ 064

13　荊軻刺秦王：失敗者也可以成為大英雄嗎？　/ 068

14　西域藝術：「五星出東方利中國」是甚麼意思？　/ 073

15　採桑女：古代絲綢的生產者都是美人嗎？　/ 078

16　馬王堆：漢代的銘旌帛畫是招魂幡嗎？　/ 083

17　天國畫像：漢代四川人死後去哪裏？　/ 087

18　畫像磚製鹽圖：中國山水畫起源於漢代嗎？　/ 093

4

魏晉南北朝時期

19　《洛神賦圖》：文學與繪畫的互動會產生甚麼效果？　/ 098

20　蓮花與化生：敦煌壁畫「藻井圖」的含義是甚麼？　/ 104

21　《九色鹿本生故事畫》是畫在牆上的卷軸畫嗎？　/ 109

22　雲岡大佛：佛像是按皇帝的樣子塑造的嗎？　/ 115

23　南京出土的《竹林七賢圖》是中國最早的「肖像群畫」嗎？　/ 120

24　雷公與電母：中國神話裏的自然神是如何走進佛教石窟的？　/ 124

25　希臘羅馬的日、月神是怎樣來到中國的？　/ 128

5

隋唐時期

26　隋代展子虔《遊春圖》是中國最早的獨立「風景畫」嗎？　/ 134

27　《歷代帝王圖》：皇帝為何都穿一樣的龍袍？　/ 138

28　閻立本《步輦圖》是中國最早的「外交藝術」作品嗎？　/ 143

29　昭陵六駿：為甚麼要紀念死去的戰馬？　/ 147

30　章懷太子墓《客使圖》裏的外國人是從哪裏來的？　/ 151

31　敦煌唐代壁畫裏的《胡旋舞》有象徵含義嗎？　/ 156

32　《虢國夫人遊春圖》：唐代婦女真的以胖為美嗎？　/ 160

33　龍門奉先寺的盧舍那佛是按武則天的容貌建造的嗎？　/ 166

34　胡人醉酒俑：唐代都城長安都有哪些地方來的人？　/ 171

35　《反彈琵琶像》：如何對傳統題材進行創新？　/ 176

36　甚麼是瑞像圖？　/ 180

37　《張議潮出行圖》：晚唐時期的儀仗隊是怎樣構成的？　/ 183

38　中國現存最早的木構建築在哪裏？　/ 187

39　《明皇幸蜀圖》是山水畫還是人物畫？　/ 191

40　木刻《金剛經插圖》：中國版畫最早的作品出自哪裏？　/ 195

6

五代宋時期

41　敦煌《五台山圖》是中國最早的立體地圖嗎？　/ 200

42　《韓熙載夜宴圖》的作者是間諜嗎？　/ 205

43　《溪山行旅圖》：藏在樹葉裏的祕密是甚麼？　/ 210

44　董源《瀟湘圖》：「朦朧派山水」的開創之作？　/ 214

45　蘇東坡《枯木怪石圖》：一棵價值億元的枯樹枝　/ 218

46 《芙蓉錦雞圖》：宋徽宗是最好的皇帝畫家嗎？ / 222

47 《清明上河圖》：宋代的大都市究竟有多繁華？ / 227

48 馬遠《踏歌圖》：「歡樂山水」怎樣畫？ / 232

49 王希孟《千里江山圖》：江山代表國家嗎？ / 236

50 李嵩《貨郎圖》：宋代的鄉村生活有趣嗎？ / 241

51 西夏《玄奘取經圖》：誰創作了古典文學名著《西遊記》？ / 246

7

元明清時期

52 黃公望《富春山居圖》：名畫是如何誕生的？ / 252

53 倪瓚《六君子圖》：《六君子圖》裏真有六個君子嗎？ / 257

54 永樂宮壁畫：道教藝術與佛教藝術是如何互動的？ / 262

55 戴進《鍾馗夜遊圖》：古人如何畫鬼？ / 268

56 唐寅《秋風紈扇圖》：明代畫家筆下的美女是甚麼樣子的？ / 272

57 陳洪綬《西廂記插圖》：圖像與文字的區別在哪裏？ / 276

58 郎世寧《平安春信圖》：圖像遊戲裏有政治意圖嗎？ / 281

59 《芥子園畫譜》：古人有繪畫教科書嗎？ / 286

60 《點石齋畫報》是中國最早的新聞媒體嗎？ / 291

61 《難得糊塗》：難得糊塗究竟是甚麼意思呢？ / 295

8

現當代時期

62 《田橫五百士》：美術作品是如何表現英雄故事的？ / 300

63 李樺《怒吼吧！中國》：誰代表中國？ / 304

64 蔣兆和《流民圖》：畫裏的「流民」有多重含義嗎？ / 309

65 齊白石《蝦》：紙上的蝦貴，還是河裏的蝦貴？ / 313

前言

　　給孩子們講中國藝術史，對我而言，是一件很偶然的事。記得是兩年以前，也是在北京下過雪的冬天，有一份主要針對年輕人的報紙編輯部舉辦了一個活動，就是帶他們的「鐵粉」讀者到北京郊區的法海寺參觀。法海寺的明代壁畫保存得非常完整，繪畫也極為精美。法海寺的壁畫都是佛教內容的，比較深奧難懂，他們邀請我去做這次活動的帶隊講師，正好我也想趁這個機會給我的博士、碩士研究生們上一課，就答應了。我和我的研究生來到法海寺門口與報社組織的聽眾相聚，然後進入正殿，在佈滿壁畫的大廳裏，我特別給大家講了屋頂的藻井圖案的起源，還講了著名的《水月觀音圖》。我記得當時有一個中年女士提了不少問題，我也仔細回答了這些問題。我們就這麼一邊講，一邊問一邊答，大約花了兩小時，完成了這個參觀的過程。參觀活動順利結束之後，我準備帶我的研究生們去享受美食，當我們離開法海寺的時候，那位頻繁提問的女士找到了我，她自我介紹說，她是來自一個提供網絡課程的小學堂，想請我給小學生講一講中國藝術史。我當時就很驚訝，我從來沒有給小學生講過課，甚至都沒有給中學的同學們講過課，怎麼可能給小學生講課呢？

我只記得在美國的密西根大學當老師的時候，曾經到我的同事包華石（Martin Powers）的女兒所在的高中講過一次關於中國傳統文化的課，因為沒有接觸過美國的高中生——這些半大的孩子，所以講起課來還有點小小的緊張，我估計效果也不太好，這就是我給大學本科以下的學生講課的唯一的一點點經驗。說來慚愧，我其實沒有信心來給小孩子們講課，特別是講自己的專業藝術史。因為我原來有一個比較固定的想法，就是覺得自己的研究專業，應該是很嚴肅，很深入，思辨性很強，專業性很強的，小孩子怎麼能夠聽得懂？這次給《北京青年報》的讀者講，我都有點擔心他們是不是聽得懂，所以特地把自己的研究生帶來參加活動，這樣的話，至少我講的東西研究生們能夠聽得懂。但是這位從事少兒通識教育的女士告訴我，她剛才仔細聽了我的講述，覺得我講的東西，小孩子一定能夠聽得懂，而且我的講述方式，也很適合小學生。我將信將疑，當時也沒有太當真，只是覺得她大概是恭維我幾句，免得我感到失望。過了兩個星期，這位女士約我見面，再次商討給孩子們講中國藝術史這件事情。我們在一個咖啡館裏見面，她帶來了博雅小學堂的校長鄧瑾女士。我們的談話沒有直接商量講課的事，鄧女士跟我分享了她的教育理念，就是要讓中國的小孩子，在很小的年紀，就接觸到中國各個領域最優秀的專家，他們請的講課老師有中國科學院的院士，也有中國各大學裏的傑出教授，以便使孩子們在小小的年紀就接觸到中國科學研究和人文研究各個領域的最為優秀的成果。這樣的話，孩子們在小小年紀就可能立下宏偉的志願，長大以後，成為中國最優秀的人才，引領中國社會向前發展。我被鄧女士的這番話深深感動，覺得我們應該為國家的未來，為社會的進步而共同努力。我決定加入到少兒美育的隊伍當中來，認真思考怎樣給孩子講好中國藝術史上的經典名作，用這種方式，

使中國的小孩子們從小就接觸到自己民族傳統當中最為優秀、最為美好的東西，給他們植入中國傳統藝術的優異 DNA，希望他們長大之後自然具備中國式的審美取向和對中國文化的天然喜愛。

根據我的了解，中國目前的美術教育走在一個比較偏的路上，幾乎所有的針對中小學生的美術教育，都是專注於技術層面的培訓：畫素描，人人都畫素描，然後按照畫得像還是不像的標準來評判高下，完全是單純的技術性訓練。這樣做的好處是效果立竿見影，小孩子經過訓練很快就能把一個圓形的東西真的畫圓，把一個三角形實物真的畫成很直的三角形，優等生甚至能夠畫出一幅和被畫的對象一模一樣的畫。這就既迎合了家長對孩子技能進步的心理需求，也滿足了教課老師傳承自己的造型技能的願望，所以在全國範圍內廣為流行。這種在影響極為廣泛的美術培訓班造成的負面影響，使小孩子從小就只知道技術的進步，而不知道文明的進步；只知道把一根線畫直，而不知道一根曲線可能比一根直線更美。換句話説，中國的小孩子，接受的美術訓練是一種技術訓練，而不是對審美經驗的積累和審美習慣的培養，更不用説要通過對審美對象的理解，進一步走入傳統，了解自己民族藝術傳統的精華經典，從而成為文明程度更高，審美能力更強，並且具有中國傳統文化根底的完美的中國人。因此，我覺得現在來給孩子們講一講中國藝術史，使他們明白中國藝術的經典之作的來龍去脈是非常有必要的，而且也是很及時的一件事情。

為了講好這門課，我花了很大的功夫來研究現在的藝術史是怎樣被講述的。我發現，大多數藝術史家還是比較集中於對文人知識分子繪畫

的討論，這種偏好對中華民族在數千年的歷史當中積累下的方方面面的藝術精華，缺乏一個相對全面客觀的介紹和分析。所以我決定從中國成千上萬的從古到今的藝術品當中挑出代表不同社會階層，不同思想流派，不同藝術門類的典型作品，撰寫一部新的中國藝術史。這裏邊既有代表中國工藝美術高度的青銅鼎，也有代表中國雕塑藝術高峰的兵馬俑，還有我最喜歡的敦煌石窟藝術，甚至包括了吐魯番的坐禪和尚，當然也沒有排斥蘇東坡、石濤等的文人畫。

　　在確定了代表性的藝術經典之作後，開始進入講述階段。那麼，給小孩子講述中國藝術我該如何展開？我決定去傳統藝術寶庫敦煌莫高窟去尋找答案。於是，我帶着一批 7 歲到 13 歲的小孩子前往敦煌「遊學」。在大雪紛飛的敦煌莫高窟，我給孩子們講起了「涅槃」這種生死觀念的大課題，我告訴孩子們：人是會死的，不僅老人會死，小孩子也會死，大人也會死，怎樣用一個平和的、客觀的態度，面對生死？甚至笑對生死？怎樣覺悟人生？這種境界，我本來以為小孩子很難理解，但實際是他們比成人更加從容，更加自然地面對這些問題，而且有自己的思考和領悟。好多孩子聽到這個涅槃佛像的故事時，甚至大笑起來，很開心。我還給孩子們講到佛陀的微笑，講到飛天的浪漫，講到西方極樂世界的美好……我發現孩子們的理解能力和反應方式遠遠超過我的預料，他們能夠從容面對生死，能夠理解古老的智慧，能夠感受藝術的美好。我們的相處變得非常的愉快和幽默，我講述的過程中，常常是一個提問，就讓孩子們開心不已。我覺得我在敦煌莫高窟找到了和孩子溝通的方式，那就是用心用情，認認真真，平等地對待自己的小觀眾、小聽眾。孩子們提出的一些問題，大人可能會覺得無厘頭，

不知所云，但仔細想來，卻發現這些問題裏頭充滿了原始的智慧。思考並回答這些問題，給我帶來了許許多多的快樂，我找到了久已失去的一種原始思維的樂趣和隨意聊天的自在。

　　無論是在寒冷的敦煌，還是炎熱的吐魯番，我和孩子們的相處，充滿了歡聲笑語，大家在一個很快樂很自在的狀態下，學習了中國古代藝術的精華，了解了中華文明的偉大。在這裏我有一個小故事與大家分享。記得在敦煌莫高窟，我注意到有一個來自北京的小姑娘，全程幾乎不發一語，很害羞。我提問時，她就躲到媽媽的身後，偷偷的望着我，甚麼話都不説。在最後活動結束的時候，孩子們開始分享我在活動開始時佈置的一個作業，那就是畫出自己心目中的理想天堂。這個害羞的小姑娘，畫了一幅令人感動的理想天堂，不是給自己的而是給流浪貓的，題為《貓的天堂》。在這幅畫上有貓的醫院，貓的住處，供貓玩耍的地方等。在解釋這幅畫的時候，這位小姑娘説：我希望在這個天堂裏，沒有遺棄，沒有殘疾，沒有傷痛，沒有孤獨，沒有別離，只有健康和幸福……這樣的人文情懷，令人動容。這就是我們希望孩子們能夠具備的人文素養呀！回到北京後，這個叫高原的小朋友特別給自己的同學們做了一個分享，她説：「遊學即將結束的時候，甯強教授把我們帶到莫高窟對面的山坡上。在那裏，安葬着敦煌研究院的前兩任院長，我們來這裏獻花，向他們表達哀思和敬意。第二任院長段文傑爺爺曾經是甯強教授的導師，在向段爺爺獻花的時候，教授流下了激動的淚水。教授告訴我們這兩位爺爺喜歡敦煌一輩子，研究敦煌文化一輩子。所以我在想，真正的理想，應該就是這個樣子的，既能真心喜歡，又能勇敢堅持。……甯強教授用他全身心的陪伴，在我們心中悄悄地種下了熱

愛敦煌，熱愛中華文明的種子。也許，未來，我們會既努力、又幸運地成為教授那樣的人，找到興趣的領域，實現自己的夢想。」

通過與孩子們在「遊學」過程中的直接溝通和密集互動，我大致學會了如何用比較直白，又幽默風趣的語言來給孩子講述中國藝術史。剛開始正式對着錄音設備錄製內容時，我仍然無法擺脫給大學生授課的習慣定式，總是想用規範、嚴謹、概念的表達方式來講解文物藝術品，結果是語言的生動性和趣味性大大減弱。為了解決這個問題，我把試錄的節目發送給「遊學」活動中結識的孩子，看他們是否喜歡，聽取孩子們的回饋意見後，經過多次修改重新錄製的磨練，這套《講給孩子的中國藝術史》完成播放，並受到小聽眾們的廣泛歡迎。我之所以花這麼大力氣非常認真地來做這個節目，是希望孩子們能通過收聽這個節目，不僅了解中華文明史上最有代表性的經典藝術名作，而且通過這些精美的藝術品，明白人類文明的結晶，學到流傳千年的智慧，長大成為一個更加優秀、更加完美的人。

這部《講給孩子的中國藝術史》是由同名音頻節目整理、補充、修改而成的。我的博士、碩士研究生們在文字整理、尋找圖片、編寫「小貼士」等方面做了許多工作。特別要感謝插畫師孫斐，她繪製的精美插圖使這套書更加賞心悅目。當然，最要感謝的是熱情支持我完成此書的小朋友和他們的家長，沒有他們的鼓勵和幫助，這套書是不可能成功的。

甯強

1
原始時期

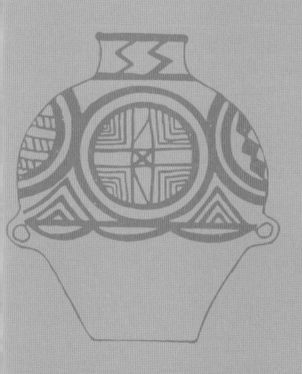

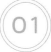 **《彩陶女神像》：中國第一件雕塑是甚麼？**

　　中國的第一件雕塑是甚麼？可能大家都注意到了「彩陶女神像」並不是一件雕塑，而是一件彩陶瓶，大家可能會好奇，這就是中國第一件雕塑？這個瓶子就是一件雕塑？為甚麼我們平時見到的雕塑都是《擲鐵餅者》那樣的健壯美好的形象，或者像《維納斯》那樣即便胳膊是斷的，形體仍然是很完美的形象？這才是我們一般人心目中的雕塑。但我要告訴你們的是，雕塑是有不同形態的，例如這件女神彩陶瓶，這是中國藝術的起源——《彩陶女神像》。為甚麼我們説它不是一個簡單的瓶子而是一件雕塑呢？首先，這件遠古時代最早的雕塑，是一位女性形象。我們是如何知道它是女性的呢？我們先看「她」的頭髮，「她」的頭髮是順着額頭整整齊齊地往下梳，今天我們習慣稱它「齊劉海兒」。你可能會好奇，遠古時代沒有剪刀，她的頭髮是怎麼被剪得整整齊齊的呢？那個時候人是用石器的，如果用一塊石頭這麼砸，額頭可能會被砸出血來，所以當時的人們是用很鋒利的刀片似的石器把這個齊劉海兒給割出來了。古人為甚麼費這麼大勁，只要把前面的頭髮往後這麼一梳，披着不就行了？但是製作者卻塑造出了整齊的頭髮，這説明他們想要刻意表現一個莊嚴漂亮的女性臉龐。

　　我們再來看一下「她」的眼睛。「她」的眼睛就是兩個孔，而且這兩個孔很深邃，因為裏面是空的。「她」的眼睛為甚麼製作得這麼大這麼深？有一句話我們應該都聽説過，「眼睛是心靈的窗戶」。有了

孔，「她」的靈魂才能進出，所以，我們看到「她」的眼睛是兩個孔。

　　再往下，「她」的鼻樑比較挺，嘴是一個大一點的孔，古人之所以這樣製作，可能是為了表示張嘴說話。這是非常有意思的一件作品，古人費那麼大的勁把它的「頭髮」梳得整整齊齊，是有一定的原因的，因為它不是瓶子，不是拿來盛水喝水的，或者拿來裝東西的，它是被用作禮器使用的。甚麼叫禮器？禮儀的禮，器物的器，它是用來祭祀的，是在重大的場合使用的，並不是可以拿到手裏看着玩的。它可是要被放到祭壇上供大家禮拜的一尊神。

◎《彩陶女神像》

你再看它的瓶體部分，像不像一個婦女的身體？當然它沒有胳膊沒有腿。這是為甚麼呢？既然她是一個婦女，是一個人，她應該有胳膊有腿啊，製作者為甚麼只做了身體？那是因為製作者想強調她代表一個母親。那個時候的女神不像我們現在的姑娘要苗條，太胖了家長還得擔心了。吃得太多，不運動，長那麼胖，這是不健康的表現。但是因為她是個中年婦女，需要生養孩子，所以她的身體做的是有點兒飽滿的橢圓形。在古人的觀念中，這樣的體形，生養的能力就比一般的人要強很多。所以這個瓶子，它是中國最早的女神雕像。

這個瓶子的表面，還畫了很多花紋。這個畫得像甚麼呢？像不像我們平時吃的一種菜——豆莢。你看它的一邊是弧形的，另一邊是直的。所以它就是一個豆莢紋圖案。然而古人把這類菜紋裝飾在身上，是甚麼寓意呢？這不會顯得很土氣嗎？顯然不是，它是有意義的。因為豆莢裏有很多豆子，它就像母親一樣，能孕育出很多豆子，這些豆子在豆莢裏成長，像未出生的小朋友一樣，豆莢一次能孕育好多孩子，它是英雄母親。蘇聯衛國戰爭時期，如果一位母親能養很多個孩子，她就是一位英雄母親。英雄母親是甚麼？就是女神。這是特別有意思的，這尊雕像原來是一個特別能生養孩子的婦女形象，我們稱它為生殖女神。遠古時代，由於自然環境太過惡劣，生產力又不發達，食物也缺乏，技術又不行，人能夠活下來，要繼續傳承下去很不容易，所以大家都對生養能力很強的婦女非常崇拜和尊敬。這尊彩陶瓶就是這麼一位被崇拜的女神像。它出自中國西北地方一個叫大地灣的地方，大概距今有6000 年了。這個彩陶母親已經有 6000 歲了，如今它看起來還挺年輕的，這就是藝術的魅力。

創作出一件理想的女神像，主要是要表現出「她」的特點。這尊像有甚麼特點呢？首先，看它的頭部，臉很美很莊重，齊劉海兒的頭髮梳得很整齊，眼睛有神采，並能夠和觀者交流。其次，「她」的軀體很飽滿，這樣就能突出「她」特別能生養的功能。所以小朋友們要注意了，藝術的特點不是單純地表現美不美，當然美肯定是要有的，但更重要的是要體現它的功能或目的。這尊雕像就是表現這位女神是特別能生養孩子的英雄母親、偉大母親、漂亮母親。

　　西北地方有一個縣叫秦安縣，秦安縣有一個地方叫大地灣，在這個地方出土了這件距今已經有 6000 年之久的作品，這就是我們年紀最大的最古老的雕塑——生殖女神像。它就是中國雕塑的起源。

────────── 遠古時代的女神們 ──────────

　　中國古代有文字記載的女神，主要有女媧、西王母，她們都是母親形象。女媧「捏土造人」，是人類的始祖；西王母則被奉為婚姻、生育、保護婦女的女神，是上古神話中一位至高無上的女神。後來還有中國東南沿海地區人民信仰的媽祖，也是母親形象的女神，她保佑出海打魚的漁民。

02 大地灣：中國最早的壁畫描繪的是甚麼？

　　中國最早的壁畫在哪裏？它畫的是甚麼呢？中國的藝術跟世界的藝術是相通的，中國主要的藝術品類別也是雕塑和繪畫。上一講我們提到中國最早的雕像，是一尊彩陶瓶，刻畫的是一位女神像。那中國最早的繪畫又是甚麼呢？它表現的是甚麼主題或者是甚麼樣的觀念呢？這一講我們就來講一下這幅生動有趣的繪畫。在中國，我們發掘出來的能夠獨立成畫的繪畫作品，是戰國時期的絹畫。它是畫到絹上的畫，而且畫的內容都是一些神話傳說，還有一些人物形象。但是，比我們現在見到的

◎ 大地灣壁畫

戰國時期的絹畫還要早的作品，那就是在中國西北大地灣發現的一幅原始社會的壁畫。一般來講，畫在牆壁上的畫叫壁畫，其實中國最早的這一幅壁畫卻是畫在地上的。為甚麼要畫在地上呢？主要因為它是畫在一個房間裏土台的前邊，這個土台可能是一個祭壇，上面可能就放着女神像或者其他類似的器物，壁畫畫在前面的地上。那麼它畫的是甚麼呢？它是一幅非常有趣而且神祕的畫，跟我們今天所能見到的一些少數民族的表演或風俗有一定的關係。

在我國西南苗族、瑤族或者彝族聚居的地區，流行一種集體舞蹈，大家手拉着手或者排成隊一起跳舞，而且往往身上都有很多裝飾，像苗族、瑤族的人們就在腳上裝飾有腳環，手臂上也有鈴鐺，大家圍着一堆篝火或者圍着一尊象徵性的神像，跳得非常熱烈，看起來很優美也很精彩，人人都有參與感，我想小朋友們可能也有這樣一種參與的慾望。當你在幼稚園的課堂上，可能也有類似的舞蹈，例如像「找哇找哇找朋友，找到一個好朋友」，也是這麼轉着圈，手拉着手，這個舞蹈的集體行為在原始社會是把人們組織起來的一個重要的方式，而大地灣的這幅壁畫表現的就是這樣一種生活方式和藝術形象。你可能想知道它具體表現的是甚麼？其實在人們的生活中，這個集體要做的最主要的事情，我們可以用四個字來概括，就是「婚喪嫁娶」。這四個字其實是有兩個含義：一個是結婚，結婚後要生孩子，是人類的自我繁衍，也就是前面所描述的女神像，呈現出的一種社會行為；另一個是喪葬。古人說紅白喜事，紅就是結婚，白就是喪葬。自我繁衍和送走死者，這其實是人類社會中最重要的兩件大事。

大地灣的這幅壁畫表現的就是這樣一種喪葬儀式，那麼這種儀式是如何來表現的呢？第一，有死者。我們看到在地上畫了一個長方形，這個長方形可能就是墓穴，可能是根據人體的形狀來畫的，然後裏面躺着一位死者，可能是一位老人，但它並沒有具體地畫出一個人躺在那兒，而是用了一些象徵符號來代替。考古學家、藝術史家還有其他的人類學家對這個長方形裏畫的內容都產生了爭論。因為我們面對的是一幅看不懂的畫面，所以大家也可以猜一猜它中間畫的究竟是甚麼。

我認為它中間畫的應該是一位故去的老者。在它的周圍畫了兩個動作相似的人，這兩個人在幹甚麼呢？他們像是排成一個隊形在跳舞。跳舞有送別死者的含義，在身體和腿交界的位置還畫了一個像動物尾巴似的裝飾品，這個是跳這種舞蹈的人，通常要用的物品，就像現在你們要去參加舞會或者是你們在一起跳舞，一般都需要化妝，現在包括少數民族的人們跳舞也是要化妝盛裝出席的。那麼在原始社會他們是怎麼化妝的呢？一般就是把野獸的獸皮或者尾巴綁到人的身上，舞動時形成一種韻律感。在青海、甘肅等很多地方都發現有彩陶上裝飾着人排着隊手把手跳舞慶祝的畫面，並且在人身上還綁着動物的尾巴，就像人長了尾巴似的。大地灣的這幅畫就是中間畫了一位死者，在周圍畫了人圍成一圈，在跳一個送別死者的喪葬儀式的舞蹈。

這個場景與原始社會的社會狀況是密不可分的。那麼我們就再想，這幅畫有甚麼特點呢？因為它是中國最早的一幅畫，第一個特點就是它是用墨線來畫的畫。無論是這個墓穴還是墓穴裏邊躺的人，以及周圍跳舞的這些舞者，他們都是用墨線來畫的，這在一開始就奠定了中國繪畫

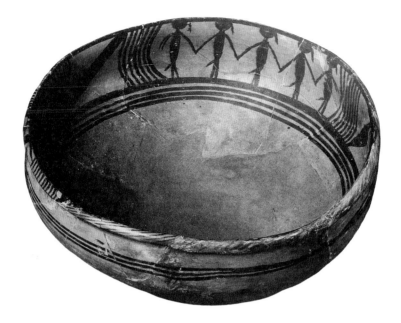

◎ 青海孫家寨墓地出土的新石器時代舞蹈紋彩陶盆

的一個重要特徵叫作「以線造型」。

　　第二個特徵是甚麼呢？我覺得就是對這個形象的相對抽象的表現，它不是完全像西方油畫一樣寫實，而是畫了一個大概輪廓。他畫這些跳舞的人，排着隊走，只看得到他們的頭、胳膊、身體和腿，但是看不到其他的細節，這意味着中國畫後期出現的表現手法叫作「妙在似與不似之間」，就是説一開始中國人的審美取向就是在似與不似之間，即能夠把意思表達清楚，一眼能看出來它是怎樣的一種喪葬舞蹈，或者是一種對喪葬儀式的表現和視覺記憶，而後面的人也知道送別死者應該怎麼做。所以我們現在看到的這幅畫不僅是為了審美來畫的，還呈現了一個很重

要的功能，叫作「圖像記憶」，這樣的畫使後來的人明白人生的這件大事，即送別死者應該怎麼做，這樣我們就認識到中國繪畫最初具備了哪些特徵，又有哪些特徵被傳承了下來。

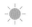

大地灣

在中國，有這樣一種說法：如果想看 1000 年前的中國就去西安；如果想看 6000 年前的中國就去大地灣。

◎ 大地灣是中國旱作農業作物黍、稷的發祥地。大地灣出土的炭化黍標本，糾正了中國黍源於國外的謬誤。

◎ 大地灣出土了中國最早的彩陶。

◎ 大地灣一期出土的陶器上共發現了十幾種彩繪符號，可能是中國文字最早的雛形。

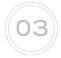

03 三星堆的金鳳凰：古蜀國人用黃金雕刻歷史嗎？

　　這一講我們提到的藝術品是由黃金做的，金光燦爛，來自古蜀國的「金鳳凰」。古蜀國在哪裏呢？就是今天的成都平原。遠古時候，這個地區跟外界很少有交流，它的周圍都是山脈，唐代大詩人李白寫過一首詩《蜀道難》——「蜀道之難，難於上青天！……爾來四萬八千歲，不與秦塞通人煙」。由於古蜀國進出內陸非常困難，所以它就被隔絕起來了。而中國歷史往往是由中原的文人、歷史學家撰寫的，所以他們對古蜀國這個地方會有些偏見。曾經有一個中原的文人，他就寫過古蜀國地處偏僻之地，不得天地中正之氣，故好信邪神。也就是說古蜀國人信的神和中原地區有所不同。今天我們要用一件特別重要的藝術品來說明古蜀國人的智慧，他們的創新精神是如何在藝術品上體現出來的，這件作品已經成為中國古代文化藝術的精華。所以這件作品特別重要。

　　這件作品是從哪裏出土的呢？這個地方叫金沙，如今金沙已經屬於成都的市區了。2001 年 2 月 25 日上午 10 時許，金沙這個地方挖出來了一件寶貝，一個像月亮一樣的圓環，是用黃金製作的，這個圓環非常的特別，因為它上面刻了很多很細的紋飾，而這些紋飾裏最有特點的是刻了一圈（共 4 隻）鳳鳥的裝飾，後來有人把這件作品叫作太陽神鳥。你可能會問，剛才不是說這件作品像月亮嗎？怎麼又變成太陽了呢？這就是藝術的魅力，它可以有很多種不同的解釋。其實這件作品看起來既

像太陽，又像月亮，此外，它還有神話傳説中的太陽鳥——鳳凰，還有四季、十二個月的月圓月缺等各種含義在裏面，所以這件看似簡單的黃金製品卻並不簡單，你只有看懂了，才會發現，原來古蜀國人也充滿了智慧。如果我們把這件作品認真地解讀一下，它可能還有四點含義。

第一點：從整體外觀來看，它既像月亮，又像太陽，這是它的第一層意思。

◎ 太陽神鳥金飾

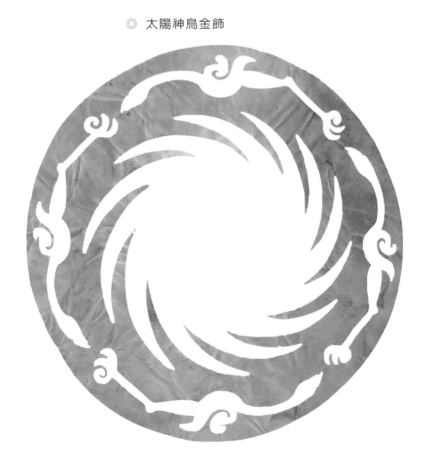

第二點：這個用黃金做的大餅周圍刻了 4 隻鳳鳥，這 4 隻鳳鳥是飛翔的、伸展的，就像繞着中間的太陽或者月亮在飛行。為甚麼是 4 隻呢？這可能是代表着春夏秋冬四個季節。我想大家都有過這樣的體會：春天來了，百花盛開；夏天來了，熱得穿一件小背心還汗流浹背；到了秋天，紅葉漫山遍野，然後是蕭颯的秋風；到了冬天，可能下雪了，白雪皚皚，也可能陰冷結冰，大家都只好躲到房間裏，當然喜歡滑雪、滑冰的小朋友也可以出去滑雪、滑冰。四季分明是中國氣候環境的顯著特徵，古蜀國也是如此。

第三點：我們從 4 隻鳳鳥圍起來的圓圈再往裏看，就會發現它有 12 道金光旋轉着，閃閃發光。為甚麼不是 13 道或者 11 道呢？甚至不是 9 道或者 3 道呢？其實這 12 道金光是和 12 個月份相關。那麼，是我們現在從 1 月、2 月、3 月、4 月、5 月，一直到 12 月的分法嗎？不是的，古蜀國的 12 個月是根據月亮從新月到滿月的一個週期的變化過程來劃分的，是一年 12 個月節氣的變化，也就是月圓月缺的 12 個變化構成了一年，所以我們在這件作品上看到了一年四季的季節變化和一年 12 個月的時間變化。

第四點：這件圓形的黃金製品中間是個空的核心，這個核心是甚麼呢？我認為它既可以是月亮，也可以是太陽，太陽和月亮在裏面可以互相轉換。它們在一起反映了中國歷史上一個重要的哲學概念：陰陽。這個陰陽，它可以把自然界和我們人世間所有的東西都連接起來，比如說人分男女，男為陽、女為陰；自然界中山為陽、水為陰，天為陽、地為陰……所有的東西都包含在裏面了。中國最早的道家哲學最核心的概念

就是陰陽。這個陰陽概念又在這件著名的古蜀國的作品裏面體現出來了。

我們從這件古蜀國人創造的黃金製品中可以看出，其實中國的歷史文明、藝術審美是由五湖四海的各民族的祖先共同創造的，這其中也包括少數民族，並不只是生活在今天陝西或者河南一帶的中原地區的人創造了中國的文明，這是一個特別重要的問題，它直接涉及中華民族文明的起源。那麼中國的文明和藝術是從哪裏來的呢？它是我們中華民族不同的族群，或者説不同地區、不同民族的人，包括金沙人，一起創造完成的。總之，小朋友在學習中國藝術史的時候，要牢記我們國家和民族的文明和藝術是由各民族人民共同創造的。

太陽神鳥

2001 年 2 月 25 日上午 10 時許，在成都近郊金沙村的管道施工現場，一件特別的金飾文物被發掘出土，這件金飾剛出土時已被揉成一團，後期經過考古人員的精心復原，金飾上刻畫的「太陽」和「鳥」的圖案才被清晰地呈現出來。這件金飾很可能是古蜀王舉行盛大祭祀典禮遺存下來的寶物。國家文物局 2005 年 8 月 17 日正式公佈採用金沙遺址出土的「金鳥繞日」金飾圖案作為中國文化遺產標誌。

2
夏商周時期

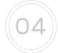

04 人首鳥身的美玉雕刻：婦好是誰？

　　1976 年，考古學家在河南安陽發現了一座墓葬，這座墓葬邊長6-7 米，算是面積比較大的一座墓葬。最為關鍵的是這座墓葬中出土了1928 件隨葬品，這些隨葬品包括青銅器、玉器、寶石器、象牙器、骨器、蚌器，其中青銅器有 190 件，都是體積比較大的。有 109 件青銅器上都有「婦好」的銘文，也就是刻在青銅器上的字，因此通過這些可以確認，在河南安陽發現的這座墓是一位叫「婦好」的婦人的墓。

　　那麼婦好是誰呢？商代有一位國王叫作武丁，婦好就是國王武丁的王后，是他的原配妻子。武丁的嬪妃加起來大概有 60 位，但是他正式的王后只有 3 位，其中婦好是第一位，也是最有名的一位。更有意思的是，

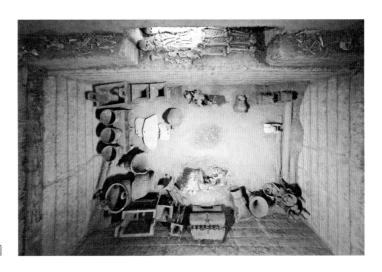

◎ 婦好墓復原圖

現在發現的一萬多片記載着商王朝各方面情況的甲骨文（刻在獸骨、龜甲上的文字），其中就有兩百多片都提到了「婦好」這個人，所以説婦好應該是一位非常有名的王后，也是我們現在能夠知道的最早的婦女領導人。

另外，婦好還擁有多重身份。第一重當然就是母親，婦好嫁給商王武丁以後生了幾個孩子，所以她的第一個角色是母親。第二個身份大家肯定想不到，就是婦好除了是一位温暖和藹的母親以外，她還是一位女將軍，是一位統帥，能征善戰，而且她曾經主動要求帶兵打仗，所以她既是女神，又是戰神。婦好統帥的最有名的一戰，曾動用了商王朝的一半軍隊，足足有 1.2 萬人。婦好帶兵去哪裏作戰呢？甲骨文記載她去西北地方打了一仗。這次西北一戰可是走得相當遠，從河南的安陽，中原之地出發，可能一直走到西域，也就是今天的新疆及中亞地區。可見婦好是我們中華民族的女英雄，所以她的戰神的身份也是非常的重要。

第三個身份是占卜師。占卜師的工作就是用燒過的金屬去鑽龜甲和獸骨，一鑽出現裂紋，根據這個裂紋的形狀來預測吉凶，也就是説作為王后的婦好還具備用甲骨來預測未來的能力。

第四個角色是甚麼呢？是封地的首領，婦好除了住在王宮裏，還專門有一塊土地是封給她的，這是她自己統領下的一個小國家，那麼她不但是封地的首領，而且還是祭祀官，她是重大國家儀式的主持者。

還有一個角色大家可能很難想到。婦好只活了三十多歲，可她去世之後又結了 3 次婚。這是甚麼意思呢？就是冥婚，死了以後她可以再次

和那些已經過世的國王結婚，而且她再嫁了 3 次。所以婦好是這樣一位極為特殊的半人半神的，在中國歷史上既有名、又偉大的婦女形象。

之前我們提到婦好墓出土了 1928 件隨葬品，其中有兩類隨葬品很有特色。一類是玉器，這座墓中出土了大量的玉器，而且這些玉器最後被鑒定為產自新疆地區的和田玉以及其他一些玉種。這就可以說明，婦好到西北去的這一仗很可能是在西域打的，這些數量龐大的玉石應該是婦好的戰利品的一部分。

另外還有一類特別有意思的器物，是象牙器。這些象牙器是哪裏來的呢？是從非洲過來的，還是從印度過來的呢？或者說當時的中國生活着大象？

在婦好墓出土的藝術作品中，最重要的一件是精美的人首鳥身形象的玉人。這是一件非常特別的作品，因為它的五官刻畫得很清楚，而且身體也很完整，只是它背後長着長長的鳥尾巴，而且是分叉的鳥尾巴，這就讓我們聯想到婦好的王族身份。婦好是商代人，商代的王族是以鳥作為圖騰的。在《詩經》裏面就講到「天命玄鳥，降而生商」，也就是說商代貴族的祖先是玄鳥，玄鳥就是黑色的燕子。而且我們注意到，燕子的尾巴就是分叉的，和這尊玉人像的尾巴是完全吻合的。因此可以看出，這就是一個半人半鳥，被神話了的婦女形象，應該就是婦好的像。若真是如此，那麼這件玉人就是中國最早的肖像雕刻。從六千多年前的女媧像，還有五千多年前的牛河梁女神像，再到三千多年前的商代婦好的形象，我們所看到女神的形象都是一脈相承的。

從以上幾件雕刻作品可以看出，中國最早的人像主要是女神像，從彩陶瓶到牛河梁女神廟裏真人大小的女神像，再到真實的婦女像，也就是婦好王后的像，我們可以看到藝術史上女神形象的發展變化過程。從無名的生殖女神，到大眼睛的老祖母，再到有名有姓的大國王后，我們看到了中國早期女性崇拜的清晰脈絡。因此，這件精美的人身燕尾的肖像雕刻作品在中國藝術史上是非常重要的。

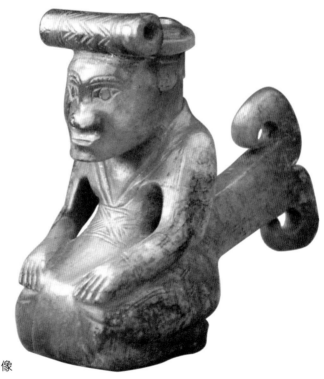

◎ 殷墟婦好墓跪坐玉人像

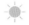

第一位女性軍事統帥——婦好

1976 年在河南安陽小屯西北發現了一座完整墓葬，她就是三千多年前商王武丁的王后婦好。在現存的甲骨文獻中，她的名字頻頻出現，僅在安陽殷墟出土的一萬餘片甲骨中，提及她的就有兩百多次。婦好是中國歷史上第一位有據可查的女性軍事統帥，還是個善於打仗的女將軍，殷墟的甲骨文記錄了她攻克了周邊諸多方國，這在歷史上都是罕見的。

05 青銅重器「后母戊大方鼎」:「一言九鼎」是甚麼意思?

后母戊大方鼎是迄今發現的最大的青銅鼎,它是 1939 年在河南安陽殷墟出土的。首先,我們來講一下「一言九鼎」這個成語,「一言九鼎」的意思是說一個人說話很有分量,很有信譽度,大家都會相信他。可是為甚麼人說話的信譽度或分量要和青銅鼎聯繫在一起呢?一言是誰的一言,九鼎又是誰造的九鼎呢?一言就是一句話,這與一個叫毛遂的人有關。毛遂就是「毛遂自薦」這個成語中的主人公。

毛遂是戰國人,越孝成王九年,秦兵攻打趙國,趙國被秦兵包圍,非常危險,平原君要率領使團赴楚國求救。楚王原本並不願意出兵相助,但是毛遂非常自信,自告奮勇地站出來向楚王進言。他分析了楚國也面臨受到秦國威脅的危險,所以楚國現在雖然沒有被攻打,但是應該支援趙國共同抗秦,後來楚王就同意了。你看,毛遂主動出來擔當重任,一句話就能讓楚王發兵,這個故事就叫毛遂自薦。

那麼這個九鼎又是誰做的呢?傳說九鼎是在夏朝時鑄造的,夏王朝的創立者是大禹,就是大禹治水的那個大禹。大禹治水講的是在遠古時代,那時還沒有國家,傳說大禹是一個部落的領導人,他想到辦法治理洪水,讓人民安居樂業,最後創立了夏王朝。創立的時候,夏朝有 9 個州,也就是 9 個省。這 9 個地方行政區被稱為「九州」。每一個州都向

中央政府貢獻了其所在地產出的特殊金屬，夏禹就把九州進貢的金屬材料熔鑄成了 9 個鼎，並在鼎上鑄造了一些花紋。這些花紋據說是可以讓人明白甚麼是好的，甚麼是壞的，甚麼是有用的，甚麼是無用的，甚麼是兇惡的，甚麼是善良的，總之，這些紋飾具有教化的功能。這就是九鼎的來歷，從此以後九鼎成為國之重器，是國家統一的象徵。

那麼為甚麼要說「一言九鼎」呢？這就是指一個人說的話分量很重，就像毛遂說的一句話能拯救一個國家，所以「一言九鼎」講的就是語言的力量。但是為甚麼我們要把「一言九鼎」和「毛遂自薦」的故事放在一起來講呢？因為我們的主題就是這個鼎。據資料記載，在夏商周時期就有鼎了，我們現在知道的最早的、最重要的后母戊大方鼎是屬於第二個朝代的，也就是商代。在商代，鼎主要有方鼎和圓鼎兩大類，而且最多的是三足鼎，就是有三條腿的。所以在英文裏這個鼎就被翻譯成三條腿的罐，但是我們今天要講的后母戊鼎是一個方形鼎，四足。

最重要的是在這個鼎的壁上鑄造了 3 個非常清晰的文字——后母戊。后是王后的后，母是母親的母，戊是戊己庚辛的戊。后就是王后，母是指母親，她的名字叫戊，這就是后母戊 3 個字的意思。這個鼎為王后母親所做，是迄今發現的最大的青銅鼎。

后母戊鼎有 833 公斤重，高 1.33 米，口長 1.1 米，寬 0.78 米，是一個非常氣派的大鼎。這個大方鼎上主要有這麼幾種紋飾，第一種是魚紋。魚紋就讓我們想起大禹治水的故事，因為大禹治水總要跟魚打交道，那麼這個魚紋是不是大禹時代代表性的青銅紋飾呢？這個推測還有

◎ 后母戊鼎

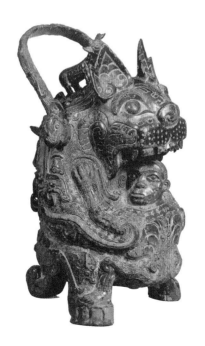

◎ 食人卣

待於歷史資料的證明。第二種是饕餮紋，這在青銅器上是非常常見的。饕餮是傳說中的一種動物，胃口特大，能吃很多東西，甚麼東西它都能吃。第三種是虎咬人頭紋，就是兩隻虎爭咬一個人頭。這個紋飾比較血腥殘忍，但是國家的建立往往是通過戰爭、殺戮來建立的，所以這種比較血腥的場面應該是常見的。魚紋、饕餮紋、虎咬人頭紋，它們都是各有來歷的重要裝飾紋樣。

后母戊大方鼎是 1939 年在河南安陽殷墟出土的，發現它的人是一個叫吳培文的農民。1939 年正是抗日戰爭時期，日本人一聽到這個消息就想搶走后母戊大方鼎。但是吳培文和他的同伴把這個鼎埋了起來，隨後吳培文本人就逃跑了，10 年以後才重返家鄉。此時日本早已戰敗，他重新把這個鼎從土裏挖出來，後來這個鼎成了民國政府南京中央博物院的藏品。中華人民共和國成立後又被運到了北京，現收藏在國家博物館。這個鼎曾在 2005 年被送回安陽，也就是它的出土地去展覽，迎接這個鼎的人就是當年的發現者吳培文老先生，而且吳老先生又一次親手撫摸了這個大鼎，他覺得這一生完滿了，這就是吳培文和后母戊大方鼎的一段緣分。后母戊大方鼎的故事告訴我們，不管是藝術品，還是文物，它都是人做的，為人做的，也都和人緊密相關。

后母戊大方鼎

1939 年 3 月 19 日晚上，安陽當地一位吳姓青年在自家祖墳地裏盲目探寶。當他把探杆鑽到十多米深時，突然感覺碰到了硬東西，拔出後看到探杆頭上的泥土中帶有銅銹，他立即回村找堂兄吳培文商量，他們覺得自家祖墳地下可能有寶物，挖還是不挖讓他們很為難。挖的話會破壞祖墳，不挖如果讓侵佔安陽的日本人聽到風聲，他們一定來挖。吳培文當即組織二十多個小夥子進行挖掘，挖了兩個晚上，一尊大方鼎才露出全貌。吳培文指揮大家用圓木搭成架子，掛上轆轤，才將鼎拉了出來。這就是後來聞名世界的國寶——后母戊大方鼎。

06 甲骨文與占卜：中國書法起源於何時？

　　説到中國書法的起源，我們首先會想到，學習書法必備的工具——墨和毛筆。但是這一講我們會談到中國最初的書法作品，它既沒有使用毛筆，也沒有用墨，而是刻在青銅器或者龜甲獸骨上的文字。既然講到中國書法的起源，那麼，甚麼樣的文字可以被稱為書法呢？關於這個問題，現在仍然沒有人能給出準確的答案，包括書法家、歷史學家、藝術史家也無法回答。因此我們常説書法的誕生本身就充滿了爭議。

　　有一個古老的傳説，叫作「河圖洛書」，是説我們最早的書法或者文字，是一隻烏龜從河裏馱出來的，文字就是龜背上的紋樣。為了尋求一個可靠的答案，我們就從一些文獻資料裏找，得出的結論是書法和文字的誕生是同步的，這當然是沒錯的，但其實並不是説每一個寫下來的文字都可以叫作書法，這個大家是要明確的。書法是有一些特徵的文字，它在後來形成了很多流派。例如寫行書的王羲之，寫草書的張芝、索靖，他們都是中國書法史上耳熟能詳的名字。

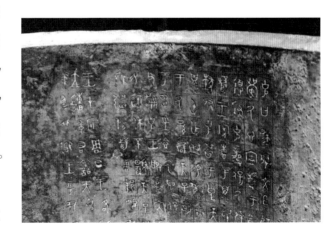

◎ 西周　大克鼎銘文

可是為甚麼他們寫的字可以稱為書法，而我們自己寫的就不是呢？當然也是可以叫的。但是在人類漫長的歷史當中要說誰寫的字都能稱書法，還真不能這麼說。我們有一個大家都比較能夠接受的說法，那就是中國書法起源於傳說中的商周時期。

距今約 3600 年前的商周時期，有兩種東西和書法的誕生是有關係的，一種是青銅器。在商周時期，有大量用青銅做的器物被製造出來用於祭拜祖先或用於重要的宗教儀式、戰爭勝利的慶典、財產的統計，還有人以此來炫耀財富和權勢。在這一時期出土的好幾個大鼎上，我們都可以看到文字的存在。所以說中國最早的比較完整的文字體系，其實是鑄在青銅器上的，人們一般叫它金文。另外一種就是甲骨文，甚麼是甲骨呢？這個甲是指龜甲，就是烏龜殼。除了烏龜殼之外還有牛的肩胛骨，它們的表面有一大片區域，比較有利於在上面寫字。我們現在說到的金文和甲骨文，都不是毛筆寫的，而是鑄造或刻畫出來的。

那麼，既然沒有用毛筆，又沒有用墨，它們怎麼就成為書法了呢？這個主要是和它的文字相對應的，文字是用來表達內容的，一般需要表達一個連貫的、完整的內容。商周時期，青銅器上鑄造的那些文字通常就表達了完整的內容，例如：他有多少個奴隸，他有多少土地，他有多大的官銜，他姓甚麼，文字表達的意思是清楚完整的。在甲骨上的文字也是這樣，但是它表達的是另外一些很有意思的內容，那就是占卜。

甚麼是占卜呢？占卜就是利用文字和形象產生的不確定性來幫助人們作出決定。比如，國王想發動一場戰爭，但是打不打得贏，他不知道；

是應該早晨出發還是晚上出發呢，他也不知道。心裏慌慌的，該怎麼辦呢？他就得找一個占卜師。這個占卜師會拿出一塊龜甲，或者一塊牛胛骨，然後將一根金屬棍燒紅燒燙了以後，就直接在這個龜甲上用力扎下去，一扎下去龜甲就裂了，然後會顯示出一些紋路。占卜師根據這些紋路就可以判斷是吉還是凶，也就是説這仗打還是不打。占卜師作出判斷的時候，他就用一種像刀一樣的尖鋭的器物往龜甲或牛胛骨上刻字，就是把他占卜的結果刻出來，然後呈報給國王，國王來作出最終的決定，打還是不打，是好的結果還是壞的結果。最後仗打完了，國王回來以後，就會把打仗的結果刻在龜甲上或牛胛骨上。

這就是我們今天能見到的最早的比較完整的文字，我們稱它為金文和甲骨文。那麼，為甚麼我們沒有把那些原始社會的東西，比如原始彩陶上畫的那些精美的紋樣當成書法呢？還有我們在大地灣見到的，五六千年前在地上用木炭畫的那種圖案。如果我們把它們也算作書法的話，我們的書法豈不是有更早的歷史嗎？這就涉及甚麼是書法這個古老的問題了。

書法與文字的形成是一致的，但並不一定是每一個文字都可以叫書法。在金文和甲骨文之前可能有更早的一些零零星星的文字，

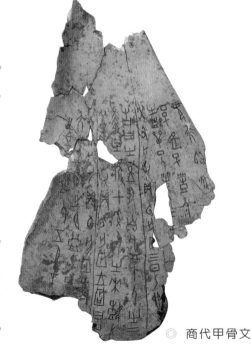

◎ 商代甲骨文

但是由於我們不確定它表達的是甚麼內容，或者說內容不完整，所以我們一般不把它稱為書法。另外，書法是有規則和程式的，比如金文，它大致都是按一種方式來寫，甲骨文刻出來，也都有一些共性。我們今天學書法首先是從臨摹開始的，但是你書寫的東西真要稱之為書法，還需要表達出書寫人的情緒、好惡、修養和素質。書法還是要講審美的，還是要有一定的行為規範和可識讀性的。

書法的演變

◎ 甲骨文：甲骨文既是最早的漢字，又是最早的書法；它是中國書法藝術歷史的開端。

◎ 金文：金文是指刻在鐘鼎等器皿上的銘文，後世稱為「金文」。

◎ 石鼓文：春秋戰國時期產生了刻在石鼓上的文字，叫「石鼓文」。後人一般把金文和石鼓文歸於大篆。

◎ 小篆：秦始皇統一六國後整理統一通行全國的文字，秦統一的文字為「小篆」。

◎ 隸書：戰國時期隸書字體開始形成，經秦至東漢晚期發展到高度成熟階段。隸書的演變分別產生了草書、楷書和行書。

◎ 草書：萌生於戰國晚期，成熟於漢代，通行的是章草，東漢逐步向今草演變。到了今天，草書的審美價值遠遠超越了其實用價值。

 07 湖北曾侯乙墓考古發現：編鐘是甚麼？

　　編鐘是甚麼呢？編鐘是中國特有的一種敲擊樂器，如今已經不再使用了。我們現在去聽音樂會，通常聽的都是西洋交響樂，假如我們去聽一場民樂演奏，比如二胡、高胡、嗩吶之類，這些是無法代表我們中國最早的音樂的。中國最早的音樂和我們現在的民樂有很大區別。例如編鐘，現在幾乎已經聽不到了。那麼我們怎麼知道編鐘最初是做甚麼用的呢？這就要追溯到幾十年前了。

　　1978 年，湖北隨縣（今隨州市）的一座大墓裏出土了一大批非常奇特的樂器。當然，和這些樂器一起出土的還有其他的器具，比如各種碗、盤以及裝飾精美的桌子等，但是最有特色的就是這一大批樂器。在這批樂器中有一個大的架子，架子上面懸掛了 65 件大小不同、由青銅製造的鐘，我們把它們叫作編鐘。這種由鐘組合的樂器系統，在世界音樂史上是獨一無二的，且時代可以追溯到很早，大約在戰國時期，距今有兩千四百多年了。編鐘是懸掛在木架子上面的，這點也是很有意思的。對其音樂功能的測試，很多科學家都做過。中國的科學家，還有美國的科學家，用當代最先進的方法來測定它的音樂特質，最後得出一些結論。其中有一種結論說，這套編鐘的音域跨越五個半八度，只比現代鋼琴少一個八度，所以它的表現力非常強。不僅如此，這套編鐘有 65 件，是由一個群體來演奏的。我們現在的樂隊一般都是一人演奏一件樂器，而這個是多人演奏一件樂器，這也是中國音樂史上一個特別

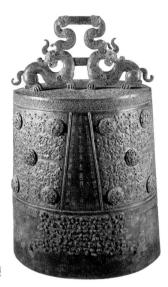

◎ 戰國 曾侯乙編鐘

有趣的現象。那麼這種樂器是用來做甚麼呢？它們並不是我們想像中的自娛自樂，而是用來做祭拜儀式用的。例如祖先崇拜、神聖的重要國禮或者宗教儀式。這些重大的場合要求有盛大的場面，需要一場特別宏大的音樂演奏來表現。這不僅是表演，它還要表現出大家對祖宗的尊敬、崇拜和敬畏，而不是一個人在那裏吹拉彈唱，僅僅為了使自己快樂，或用來表達自己的情緒。

其實中國還有比這件兩千四百多年前的編鐘更早的樂器，比如河南舞陽縣裴李崗出土了 16 支完整的笛子，距今有七八千年。笛子是用骨頭做的，據測量，應該是用鶴之類飛禽的骨頭做的，16 支組成一套，骨頭上有五孔、六孔、七孔、八孔之分，也就是説這些笛子其實是扮演着不同的角色。比如五孔的，可能它的音階會高一些，那麼八孔的可能會低一些，其中最多的是七孔的笛子，這與現代的笛子就很像了。這裏

我要特別說明的是，最完整的一支笛子，大概有 22 厘米長，七孔，它是豎笛。即豎着吹的笛子，它不像我們今天的竹笛，包括金屬的笛子，都是橫着吹的。中國最早的笛子是豎着吹的，有點像簫，但是它的發音功能是笛子的功能，而不是簫的功能，我們就把這種叫作豎笛。由此，可以推斷中國最早的樂器，也就是這一組 16 支完整的古笛，其實就是豎笛。

另外還有一種特別古老的樂器，叫「塤」，它是用陶土做的，用土製，然後窯燒，最後定型，成為樂器，我們稱之為陶塤。陶塤也有大小不同的形狀，可以配成一組來吹奏。因此我們可以看出，中國最早的樂器都是成組出現的，而且有不同的分工，它們可能是為了一場比較盛大的儀式而製作的。這跟我們上面提到的編鐘類似。為甚麼編鐘要組成這麼大規模的組合？這些編鐘總共有 65 件，重 2567 公斤，需要很多人抬着才能移動，一個人根本沒有辦法演奏，也沒有辦法移動，可見中國最初的音樂具有一些特點，即成組的演奏，而不是獨奏，它是集體行為，是一個大型的樂隊。比如笛子、編鐘，都是由很多人組合到一起，它強調的是一個團隊的行為。這點和別的地區出現的樂器是有一些區別的。

我們講到的這個編鐘，它出現在一個墓葬裏，這個墓是曾侯乙墓。曾侯乙是誰呢？他是戰國時期一個小國的國君，他其實不姓曾，他姓姬。這個國家的國名叫曾，他自己的名字是乙，他是曾國的國君，所以我們後來就叫他曾侯乙，這套編鐘就是從他的墓裏挖出來的。當時一挖出來，就立刻引起了轟動，因為它解開了很多我們原來不太清楚的問題。比如中國早期的樂器是甚麼？中國早期的樂器是單個的還是成組的？中國最

初的樂器是為甚麼而製作的？它給我們提供了非常好的線索來解答這些問題，我覺得這就是曾侯乙編鐘的意義。它不僅僅反映了中國早期音樂的發展高度，還反映了中國音樂的原始功能。

曾侯乙編鐘背後的故事

戰國年代，曾國是編鐘第一大國，曾侯乙身為曾國國君，由於他足智多謀，深受當時的大國楚國的國君排擠，楚王一直想找個理由整治一下曾侯乙。恰好，那時楚國因為要鑄造編鐘，給了曾國 500 斤青銅讓曾侯乙打造。由於楚王擔心曾侯乙會用這 500 斤青銅來偷偷地打造武器，於是楚王想了一個辦法，在無人知曉的情況下微服私訪曾國，只要發現任何蛛絲馬跡就立刻拿下曾侯乙。來到曾國以後，楚王便質問曾侯乙那些青銅的去向，曾侯乙說都拿去鑄鐘了，楚王不信。編鐘怎麼會用那麼多的青銅？於是，曾侯乙只好帶楚王來到編鐘的打造地，給楚王看了這套氣勢恢宏的編鐘。楚王看後，被精美的編鐘所折服，但內心還是不太相信，曾侯乙看出了楚王的心思，於是拿起擊鐘木，為楚王演奏了一首樂曲。楚王也懂音律，聽出了編鐘的鐘音是一種雙音，意為和平共處。楚王十分感動，便把這套編鐘贈予曾侯乙。

08 戰國《人物龍鳳圖》是中國最早的獨幅人物畫嗎？

　　這一講我們將談到戰國時期畫在絹帛上的一幅畫，這幅畫後來被命名為《人物龍鳳圖》，也被叫作《龍鳳仕女圖》。這幅畫在中國美術史上有着非常特殊的地位。它的特殊性在於，其是中國最早的單幅獨立的人物畫，或者說是獨立的繪畫。在戰國之前，中國的繪畫都是裝飾在別的東西上面的，比如畫在器物上面，或者畫在牆上，或者畫在建築裝飾上，繪畫並沒有成為一種獨立的藝術。這就是這幅畫最為特殊之處。這幅畫並不大，高大約 31 厘米，寬 23 厘米，其實就相當於一本雜誌這麼大，一幅不大的畫，但是它的意義卻很獨特。

　　首先，它是從建築、器物裝飾裏獨立出來的一幅作品。畫一幅畫和去做一隻罐子，或者在一座建築上做個裝飾是不一樣的！獨立地畫一幅畫，它需要有一個主題，那麼它就會有創作目的，它就需要構圖，有各種獨立思考的因素在裏面，這和畫一幅裝飾畫有很大的不同。

　　這幅《人物龍鳳圖》表現的是甚麼呢？首先看畫面的主體，一個獨立的婦女形象，她雙手合十，好像在禮敬，或者說在禮拜，她身着盛裝，衣服上面還有雲紋的裝飾。這件衣服上沒有畫花，也沒有畫動物，而是用線條勾勒出雲的形象，為甚麼呢？這朵雲是不是可以讓一個東西飄浮起來，或許這個雲紋本身，可能是有幫助人升天的意思在裏面，所以這

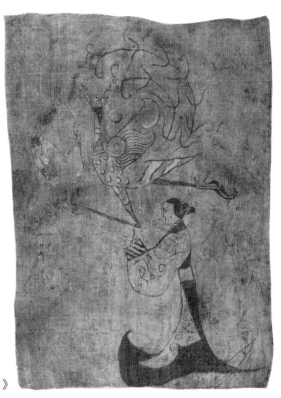

◎ 《人物龍鳳圖》

件衣服上的衣紋就不單單是衣紋了。衣服上的圖案的選擇其實是有目的的，也是很有講究的。

　　説到身體，我們需要注意到，這個人物的面部雖然很飽滿，但是她的腰身卻很細。「細腰」是楚國人體審美文化的特點。有一個很有名的故事，《墨子》裏記載，「楚王好細腰」，就是説楚國的國王喜歡比較清瘦的人，而且楚王的嗜好，最初其實不是針對女性的，是針對男性的。由於楚王喜歡比較清瘦、腰身比較細的男人，所以宮裏的這些大臣們，還有一些士大夫等跟國王關係比較親近的人，大家為了腰細，一天就吃一頓飯，餓得不行，甚至身體都很虛弱了，站都站不起來。例如開會或

者討論問題的時候，大臣們都是坐在地上，那個時候也沒有凳子，在坐的時候，一般都會靠牆坐，再起的時候就要扶着牆起來。這對審美風尚的影響確實非常大，你說這些男士都瘦成了細腰，而且還要扶着牆才能站起來，怎麼能有力氣打仗啊！

後來，這種審美方式沿用到女性身上，漢代歷史資料中曾記載，「楚王好細腰，宮中多餓死」，為了得到楚王的寵幸，宮中的女性減肥不吃飯，不吃飯就餓得越來越嚴重，最後就餓死了。楚王獨特的審美方式改變了人們對婦女形體美的要求。因為最初的時候，婦女是以能生養為美的，你看我們前面談到的那些女神，腰身都很粗壯，這樣的話她就能夠養很多孩子，可是楚王好細腰，女性的腰變得很細了以後，她的功能就由生養變成了審美。《人物龍鳳圖》這幅畫中，給我們展現的一個重要的特點，就是其中的女性人物穿的雖然是寬袍大袖，但是她的腰身很細。

第二個重要的特點，就是畫中的龍鳳圖案，它不僅裝飾有一個鳳紋，而且是龍、鳳紋同時出現的。但是鳳畫得特別大，幾乎和人的形象差不多大了，而龍畫得比鳳要小得多。我就猜想，是不是因為這個鳳是和女性連在一起的，而龍是跟男性連在一起的，所以鳳是為這個女性創作的，所以它畫得更大，當然這只是一個推測。

這幅畫的內容，其實反映的是死者，也就是這位婦女，她死後希望自己的靈魂能夠升天。龍鳳在這裏扮演的是一個保護神的角色，龍鳳伴着死者升天，這樣即便她在升天的過程中遇到各種不可預知的困難，都

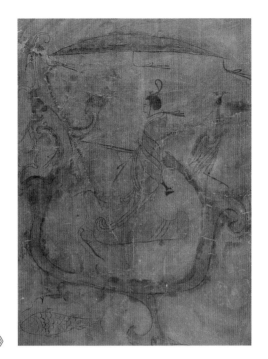

◎ 戰國《人物御龍圖》

◎ 戰國 龍鳳虎紋

可以由龍鳳保駕護航，順利地升入天堂。

　　總之，這幅《人物龍鳳圖》是楚國腹地湖南貴族墓葬裏出土的一幅獨立繪畫作品，是中國最早的單幅獨立畫，它的內容與死者和喪葬習俗有關，也就是說它最初還是有實用功能的，而不是單純為了審美而畫的。這幅畫不僅反映了中國早期的龍鳳信仰，還形象地再現了戰國時期楚國貴族婦女的審美時尚和死後靈魂升天的終極願望。

戰國帛畫

　　我國戰國時期的楚國帛畫，是迄今發現的時代最早的以白色絲帛為製作材料的繪畫。1949 年出土於長沙陳家大山楚墓的《人物龍鳳圖》和 1973 年出土於長沙子彈庫楚墓的《人物御龍圖》是目前中國保存最為完整，迄今所見最早的兩幅獨立人物繪畫作品。此兩幅帛畫的功用、主題、造型和表現方式都比較接近，表明它們是當時楚國繪畫的一種普遍樣式。

3

秦漢時期

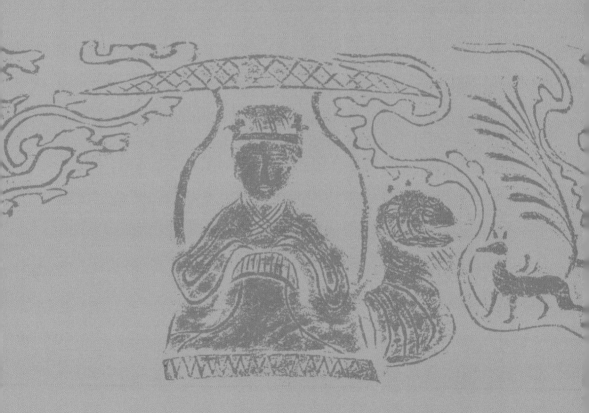

 09　秦始皇兵馬俑：大秦帝國的士兵從哪裏來？

兵馬俑是在哪裏發現的呢？它並不是從陵墓裏挖出來的，因為秦始皇的陵墓迄今為止都沒有打開。那麼它是怎麼被發現的呢？當地的一戶農民家要打井，打了半天一直不出水，再往下一挖挖出了一個兵馬俑的頭。接着又挖出來一個與真人一樣大小的陶俑。

村民們將這一發現報告給文物部門，文物部門的專家經過鑒定發現這是秦始皇陵墓區出土的軍人和軍隊的陶製雕塑，就被統稱為「兵馬俑」。接着就開展了比較系統科學的考古發掘，這就是震驚世界的兵馬俑的發現。秦始皇陵的兵馬俑數量很大，分為一號坑和二號坑，據推測周圍還有沒挖出來的地下軍隊。仔細觀察就會發現兵馬俑長得其實是很不一樣的，有的長着八字鬍，有的留着山羊鬍；頭髮梳的也是不同的髮式；眼睛有的是向上翹的丹鳳眼，有的是雙眼皮；鼻子有的扁平，有的卻很高挺。這就是大秦帝國也就是中國最初統一時的人的模樣。它涵蓋了中國不同地域的人。這些人長得不一樣，飲食習慣也不一樣，甚至説着各種各樣的語言。他們最後被統一到大秦帝國，參加了帝國的軍隊，擔負着保家衞國的責任。他們組成了帝國軍隊保衞國家，秦始皇死了以後，他的帝陵也是需要被保護的，因為帝陵就是國家的象徵。兵馬俑來保護秦始皇的陵墓，其實就是象徵性地保衞國家。所以秦代人塑造出一支來自全國各地的長相各異的士兵、軍官組成的龐大軍隊，來保護這座陵墓。

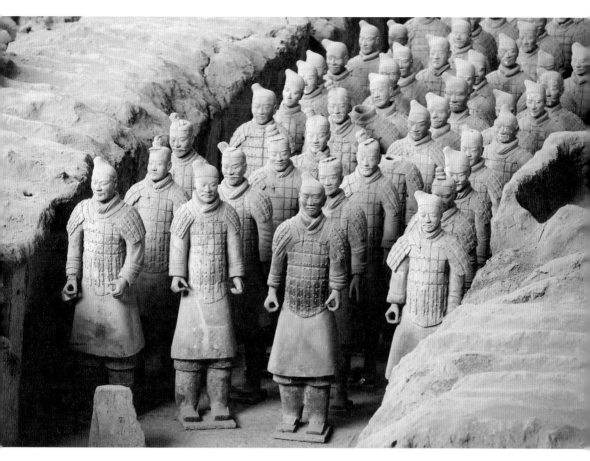

◎ 陝西出土的兵馬俑

　　我們現在看到的兵馬俑並不是簡單的人物雕像，而是一個國家軍隊、國家機器的形象再現。總之，大一統的秦帝國，是由戰國時期各諸侯國統一而成的，帝國的百姓所居住的地域不同，語言、生活習慣差別也很大。但在大秦帝國建立之後，國家統一了，實行了「車同軌，書同文」的政策。大秦帝國的百姓都得按統一的規則做事，使用同樣的文字，這樣大家才可以順利溝通，組成統一的帝國軍隊一起打仗。

目前所發掘的俑坑中，出土最多的是武士俑，它們大部分手執青銅兵器，身穿細密的鎧甲，胸前有彩線縮成的結穗。軍吏頭戴長冠，數量比武將多。秦俑的塑造各不相同，從它們的裝束、神情和手勢就可以判斷出是官還是兵，是步兵、騎兵還是車兵。

兵馬俑的種類

秦始皇兵馬俑從身份上來劃分，主要有士兵與軍吏兩大類。士兵一般不戴冠，而軍吏戴冠，軍吏又有低級和中高級之分，普通軍吏的冠與將軍的冠是不同的，鎧甲也有區別。士兵包括步兵、騎兵、車兵三類。根據實戰需要，不同兵種的武士裝備各異。

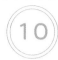

10 漢人的幽默：說書俑是幹甚麼的？

出土於四川的漢代說書俑，是一件非常有趣的作品。他表現的是一位年紀比較大的老者，我們從他額頭上的皺紋、眼角紋以及嘴的形狀，可以看出這個人飽經風霜，同時他的肚子比較大，皮膚下垂，看起來是一個年歲較大但又精力充沛的人。他右手拿着棍子，左手抱着鼓，隨時都可以敲。他的左胳膊上綁了一個串兒，有點像臂釧（一種套在上臂的環形首飾），串兒上頭還繫有鈴鐺。從他的裝飾和造型來看，應該是在表演。那麼他到底是做甚麼的呢？他就是傳說中的說書者，屬於漢代的娛樂業從業者。他的標配就是一手夾小鼓，另一手拿個手槌，隨時準備敲，有點像我們今天茶館裏說書的，而那個鼓和槌就像說書人用的驚堂木。

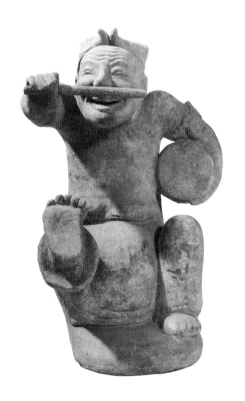

這件漢代說書俑製作得十分生動，人物是坐着的，表情誇張，右手高舉鼓槌正在敲擊左手抱着的鼓，右腳前伸，手舞足蹈，一副忘我的狀態。那麼，他說的是甚麼內

◎ 四川出土的說書俑

容呢？根據我們的研究，說書是漢代非常流行的一種娛樂方式。當時的說書者主要是講故事，通常講歷史上有價值、有教育意義的故事，很少有那種完全自己杜撰的故事。故事的主題就兩個字，其一是「忠」，這是當時主流的價值觀和道德觀，要求所有人都要忠於皇帝，忠於國家；其二是「孝」，教育大家要孝敬父母，尊敬長輩。將當時社會的兩個主流價值觀融入歷史故事中，可見說書的最主要內容就是講歷史上的忠臣孝子以及列女的故事。那麼，甚麼是列女故事呢？中國古代要求婦女在家從父，出嫁從夫，夫死從子，如果丈夫死了就不能再嫁，以表示對丈夫的忠誠以及自身堅貞高潔的品格。將這些道德觀念融入歷史上一些重要人物的故事中，就使得說書的娛樂活動體現出社會主流價值觀，因此這是非常有社會價值的娛樂活動。當時，說書活動已經深入民間，深入普通百姓的生活當中，成為兒童教育乃至整個社會教育的重要組成部分。這也體現出中國古代教育的一個重要特徵，教育的方式並不僅僅是通過政府和官方系統，也可以通過民間系統來傳承愛國觀、忠孝觀，以及婦女的道德觀。

那麼，這個說書俑本身說明了甚麼問題呢？他為我們展示了漢代娛樂業和民間教育的結合。漢代的娛樂業包括雜技、音樂、舞蹈等。其中的奏樂和舞蹈是一種貴族化的娛樂活動，表演難度較高，漢代墓葬中就發現了樂舞俑，它們多數出現在一些身份高貴富有的人的墓葬中。但是像說書、雜耍（四川人叫「耍把戲」）這樣的社會活動，或者娛樂方式，則是平民化的。所以，通過這尊說書俑，我們不僅可以看到當時的大眾娛樂是怎樣的，同時還可以看出古代娛樂方式的階級劃分。那些所謂高品位的、技術要求高的娛樂活動主要是為貴族和富有家庭服務的，而民

間則主要是一些比較簡單的雜耍和說書活動。

　　說書其實是貴族和平民都喜歡的一種娛樂方式，但是多數聽眾是普通百姓，說書場所也沒有很高要求，主要是在茶館、市場，或者一些比較簡單的廣場，甚至街頭進行表演。說書的工具也很簡單，只需要用一個響器，其作用在於聚集人群，以及講故事的過程中提醒大家要保持注意力。可見，說書者不僅為普通百姓提供了一種精彩的娛樂形式，而且能夠做到真正的寓教於樂。因為他不僅講述了大量跌宕起伏的歷史故事，還傳遞出一種基於「忠」「孝」的社會價值觀。

◎　西漢　彩繪樂舞雜技陶俑

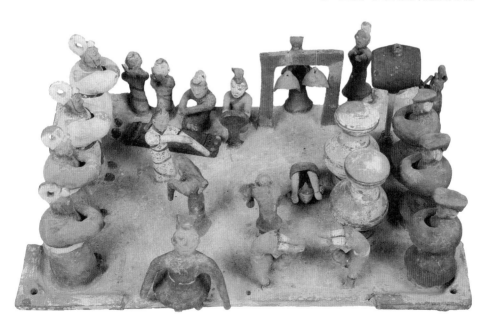

總之，這尊出自成都的漢代說書俑不僅生動再現了中國古代四川地區大眾娛樂活動的真實場景，還體現了中國歷史的傳承方式，即除了官方正統的記載之外，民間也有自成體系的價值判斷和傳播系統。判斷標準就是忠孝、堅貞等古代中國社會所推崇的價值觀。可以說中國的價值觀和歷史觀，正是通過這種富有喜劇色彩的說書人的講述，才得以在民間傳承。所以，這尊造型生動的說書俑，深刻地反映了中國的歷史、社會價值觀、道德觀在民間的傳承方式。

漢俑與秦俑

　　「漢承秦制」，似乎已經成為研究秦漢藝術的永恆規律，但在陶俑的藝術表現上，它們還是有着很大的差距的。

　　◎ 從尺寸來看，秦始皇陵出土的兵馬俑實際身高基本在 170-181 厘米，而漢兵馬俑的高度一般在 50-60 厘米。

　　◎ 從表現形式上，秦俑是以寫實主義的手法來表現，而漢俑的審美表現是寫意。

　　◎ 從種類上看，漢俑的種類遠比秦代豐富得多。秦俑多表現用於戰爭的兵馬俑。而漢俑的種類更加豐富多彩，更貼近現實生活。

青銅羽人像：漢代的神仙長甚麼樣？

漢代的神仙長甚麼樣呢？我想大家肯定在電視劇或者是其他文藝作品中看到過神仙的樣子：一位白鬍子老爺爺，穿着長袍古裝。其實中國最早的神仙，並不是這個樣子的，這是後代戲曲表演中才出現的神仙。那麼中國神話傳說中的神仙究竟長甚麼樣子呢？

有這麼一件西漢時期的青銅羽人像，你乍一看覺得這個神仙怎麼長得有點像動物呢，有點奇怪。但是你仔細看，他還是具備人的形狀的：有人臉、四肢，身材還很清瘦。所以看起來他還是一個人。

神仙其實是一個人，但是他跟普通的人長得又不一樣。西漢的這個神仙造型是比較典型的。首先來看一下他的頭部，他的臉長得比較長，而且最大的一個特徵：高鼻深目。他的眉弓很高，眼睛往裏陷下去，鼻樑特別挺拔，看起來就像一個外國人。但是他的眼睛相對小一些，單眼皮，所以他也有中國人的特徵。在似與不似之間，他既像一個普通的人，看起來又和普通的人很不一樣。他看起來像一個異鄉人，又有中國人的特徵，這是非常有趣的。而且他的耳朵長得特別長，特別大，還是往上長的。這個我們有一種說法，叫作「耳出於項」。長耳朵、高鼻樑、深眼窩，還有尖下巴，這樣一些特徵，讓這尊青銅像既是一個普通人，又不同於普通人。你可以看到他的來源，但是他已經在此基礎上神化了。

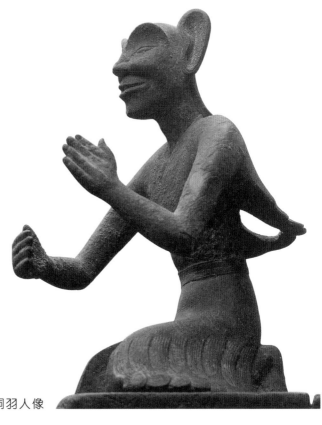

◎ 西安博物館 西漢青銅羽人像

　　這尊青銅像還有另外一個特徵：身體瘦長。神仙如果是大腹便便的，一身贅肉，那麼還想做一個逍遙的神仙是不可能的。瘦長的身體顯得非常健康。因為神仙是要達到一個自由的境界，所以他要會飛，要飛肯定得長着羽毛長着翅膀，所以我們看這尊雕像，他的肩膀上就長出了羽毛，不是他的胳膊、手長羽毛，而是他的肩上長羽毛，他的胳膊還是可以拿東西的，可以自由活動。肩上長着羽毛，就像是翅膀，所以他能飛。我們又注意到他腰部以下的位置，特別是腿，也長了羽毛，這樣就可以保持平衡自由飛翔。

這就是我們現在從考古發掘的資料中看到的神仙的樣子，這是西漢神仙最原始的樣子。那麼神仙最初都有哪些特點呢？第一個特點，無所不能。神仙幹甚麼事都能成，能解決各種人生的困擾。第二個特點，長生不老。這是一個很重要的觀念。生老病死，人人都逃不掉，但是神仙可以，他們可以一直保持健康，因為他不用吃五穀雜糧，因此就不會得各種病。那神仙渴了怎麼辦？喝河流小溪裏的水，或者是喝樹葉上的露水。神仙不需要吃飯，這樣的話，他也不用上廁所。這些都是神仙的特點：乾淨、健康，能力超強。青銅羽人像就是我們見到的漢代的、最早的神仙的樣子：清秀長生，耳出於項，肩、上臂，還有身體的下部、腿長有羽毛。他相貌奇特，跟普通人是不一樣的。

◎ 莫高窟第 249 窟羽人形象

那麼這樣一個神仙形象反映的是甚麼呢？其實是人類飛翔的夢想。在人類文明的早期階段，人的想像力有一個重要的方向，就是人能不能像鳥一樣飛翔。這樣一個自由的境界，是大家都想要達到的。莊子在《逍遙遊》裏就描繪了一種無拘無束、自由自在的能夠飛行的境界。那麼他是怎麼樣描繪這樣的境界呢？《逍遙遊》裏寫道：「北冥有魚，其名為鯤……化而為鳥，其名為鵬。鵬之背，不知其幾千里也；怒而飛，其翼若垂天之雲」。也就是說有一條大魚，牠叫鯤，牠可以在水裏自由地游動，這是一種漂浮的感覺，跟飛翔的感覺非常像。而且莊子直接說鯤化而為鳥，這條魚變成了一隻鳥，是一隻大鵬鳥，牠背負青天，不知其幾千里也，一飛就能飛幾千里。相當於在北京，一下子就能飛到新疆。穿越祖國大地，只是一眨眼的事。好像牠的背就是青天，就是白雲。這是多麼自在和浪漫的一種境界啊。這就是飛翔的夢想，這種夢想和我們現在見到的這個神仙的形象是完全吻合的。你看這個神仙，他有羽毛，有翅膀，他能飛；他的耳朵很長，他能聽到很遠的聲音。比如你在喜馬拉雅山上遇到一件奇怪的事情，你一召喚，遠在東北的神仙都能聽得到，然後他也好奇想來看看，一秒鐘就能趕到你所在的地方。

這個就是我們現在見到的神話傳說中神仙的形象。我們可以從中看出早期人類理想或者夢想是甚麼。中國人心目中的神仙，是對自由理想生存狀態的想像，這種理想狀態就是無所不能，長生不老。神仙要有超乎凡人的能力，還要身體健康，體形清瘦有力量，長着羽毛，像鳥一樣能自由飛翔。有長長的耳朵，能聽見一般人聽不見的聲音。總之，就是要有超強能力、超強大腦、超級健康，並且能夠永遠活着。

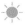

漢代羽人

　　近年來大量的考古發現揭示出有關漢代羽人豐富的圖像資料，通過梳理這些圖像可知，漢代羽人多為人鳥組合，偶見人鳥獸組合。與先秦羽人不同的是，漢代羽人多數長着兩隻高出頭頂的大耳朵，可以看作一種時代特徵。其具體造型大致可分為四類：第一類，人首人身，肩背出翼，兩腿生羽；第二類，人首，鳥身鳥爪；第三類，鳥（禽）首人身，身生羽翼；第四類，人首獸身，身生羽翼。

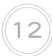

12 馬踏匈奴：英雄的墓碑是用來講故事的嗎？

《馬踏匈奴》是一件特別有名、特別重要的雕塑作品，它是由石頭雕刻而成的，《馬踏匈奴》這個名字是後來人取的。這件雕塑作品是在今天陝西西安附近一個叫新平的地方被發現的。新平市有著名的漢武大帝的陵墓——茂陵，在茂陵的東邊約 1 公里的地方，有一座小一點的墓，墓的主人是漢代的大將軍霍去病。這個墓距今有兩千多年了，墓的前面，有一組大型的石雕，其中有一件特別生動，雕刻得很有戲劇性的作品，就是我們今天要講的《馬踏匈奴》，這是一件紀念碑式的作品，這件作品雕刻了一馬一人。

◎ 霍去病墓石刻《馬踏匈奴》

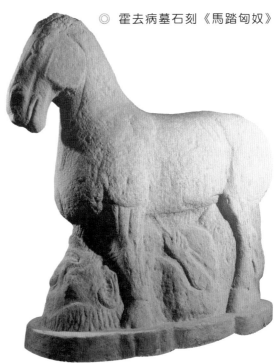

為甚麼不說是一人一馬呢？一般人比馬重要，但是在這件作品上，要先說這匹馬，因為馬才是這件雕塑的主體。這是一匹甚麼樣的馬呢？一匹高頭大馬，體型壯碩，骨骼粗大，肌肉發達，但是牠並不是我們想像中一匹飛躍的馬，或者是奔跑的馬。而是一匹站在那裏，很穩重、很瀟灑、很

鎮定的馬，這是一匹有大將之風的馬，這是非常獨特的姿態，牠很放鬆，因為這是一匹勝利之馬。

在馬蹄的下方，你會看到好像踏着一個人？其實並不是，牠是 4 條馬腿站直了，在 4 條馬腿中間躺着一個人。這是呈掙扎狀態的一個人，這個人面露驚恐之狀，有長鬍鬚，頭髮也長，看起來像一個野蠻人，這也就是我們要說的匈奴人的形象。他的右手拿着一張弓，但是我們沒有看到箭，是因為他被夾在馬腿之間無法掙扎，所以弓是象徵性的，並不是在表現可以用這張弓來射這匹馬，而是說他拿着弓，證明他是敵人，但是已經是毫無還手之力的，處於驚恐狀態的敵人。

與其說這個作品叫《馬踏匈奴》，還不如說是「寶馬勝匈奴」，因為牠根本就沒有用蹄子去踏這個匈奴人，而是降服了他，讓他在馬蹄下完全無力還手、無力掙扎。所以這個雕塑名字的本身，只是一個約定俗成的名字，其實這個作品並沒有表現馬用蹄子去踏下面的匈奴人，馬很鎮定地、悠閒地站在那裏，完全是勝利在握的姿態，而匈奴人呢，躺在地上，做掙扎之狀，面露驚恐之像，這才是藝術家最想要表達的意思。

在這件雕塑作品中，並沒有出現人物形象，這體現了我們中國人的一種表現方式，比較含蓄。同樣是在西安，唐太宗的墓前面，有一組很著名的「昭陵六駿」石雕，這昭陵六駿就是 6 匹戰馬，唐太宗在打天下的時候騎過的，在這組雕塑中，同樣也沒有塑造人的形象。而西方的雕塑，想要表現一位英雄，通常都會展示這個英雄騎在馬上很威風的樣子，以表現英雄氣概，但是在我們國家，則是用馬來代表英雄，用馬來講英

雄的故事，它是間接的，講得更加含蓄、更加瀟灑、更加有力量，這是非常有趣的現象。

因為馬悠閒地站在那裏，而一個匈奴人很緊張地在下面掙扎，這個雕塑的主題，與其説表現成馬踏匈奴，還不如説表現的是對匈奴人的征服。不是要消滅、要踏死這個匈奴人，而是要征服他，讓他服從大漢王朝，服從這位將軍，這才是作品要表現的主題。

另外，匈奴是大漢王朝的敵人，是一個強敵。但是匈奴人現在仰躺在地，無力反抗，他雖然還拿着弓，還拿着武器，但是已經完全沒有還手之力了。這件作品，表現的就是這樣的一種完勝的狀態，勝得很瀟灑，是一種完完全全地征服對方，取得偉大勝利的氣勢。

那麼這匹馬代表的英雄是誰呢？他是一個少年英雄，叫霍去病。他在 17 歲的時候就做了校尉，校尉相當於初級的將軍，用我們今天的軍隊來對應，那就是師長了。霍去病 17 歲參軍，因為他的武功很好，而且有勇有謀，他參加了討伐匈奴的戰爭，他帶了 800 人，殲滅了敵人 2028 人，而且他們還俘獲了匈奴的相國，也就是匈奴的宰相，他被人們稱為「勇冠三軍」，所以他被封為「冠軍侯」。真的是自古英雄出少年，他才 17 歲呀，兩年以後，也就是公元前 121 年，19 歲的他帶了 1 萬多名勁騎，橫掃河西走廊，拿下了敦煌——中國藝術史上很有名的一個地方。敦煌是霍去病拿下的，他繳獲了匈奴休屠王的祭天金人，當時漢人不知道應該叫它甚麼，其實這個匈奴人的祭天金人，可能是中國人接觸到的第一尊佛像，這個金人就是金佛像。

可惜霍去病在 24 歲的時候，也就是公元前 117 年，就因病去世了。因為他武功卓越，開疆拓土，最後被封為景桓侯，這是他的結局。雖然他只活了 24 年，但是他軍功顯赫，對漢王朝版圖的擴張，產生了巨大的影響力，做出了卓越的貢獻，是一個真正的少年英雄。

這件《馬踏匈奴》，表現的就是他的故事。總之，霍去病墓前的這組紀念碑式的石雕，特別是這件《馬踏匈奴》，是迄今保存下來的最早的故事性的雕塑作品，它不僅講述霍去病大將軍開疆拓土的赫赫戰功，還成為中國藝術史上的一件不朽名作。

茂陵石刻

茂陵是漢武帝的陵墓，位於陝西省新平市。茂陵周邊有一批比較小的陪葬墓，主要是漢武帝當朝時的大臣和將軍們的墓，其中霍去病將軍的墓前還保留着一組巨大的石刻像，共有 16 件。這些石刻作品主要表現虎、馬、牛、熊等大型動物，其中最有名的是主題性雕刻「馬踏匈奴」。這些石刻作品造型粗獷有力，與霍去病將軍的征戰生涯正相匹配。

 13 荊軻刺秦王：失敗者也可以成為大英雄嗎？

　　《荊軻刺秦王》是一件非常有名的作品，它講述了戰國時期各國戰亂，秦國力圖一統天下的歷史時刻，發生的一件悲壯的歷史故事。儘管後來的記載有各種演繹，和各種文學加工，但是這件作品表現的故事確是真人真事。

　　這是一件甚麼樣的作品呢？它是一塊畫像石，是在一塊長方形的石頭上刻了一個故事，現在我們正式把它叫作《荊軻刺秦王》。這件故事性作品出自哪裏呢？它出自山東嘉祥的武梁祠，時間是在東漢晚期，距今差不多有 2000 年了。畫面上的人物，都是歷史上赫赫有名的人物。主要的角色有兩個：一個是我們今天要談到的這個英雄——荊軻，另外一個角色就是第一個統一中國的大帝——秦始皇。在畫面上，這些人物裏不僅僅有荊軻和秦始皇，還有一些配角。

　　戰國末年，中國還是由很多小國家組成的國家，秦國算是其中最強大的國家。那時這些國家的國王，還都叫王，秦始皇嬴政也還是秦王。直到秦始皇統一了中國之後，才給自己封了個號，叫始皇帝，所以現在被稱為「秦始皇」。這個故事發生在秦始皇統一中國之前。秦王嬴政在統一中國的過程中，一個一個地滅掉了其他諸侯國，在這期間，就發生了很多重要的歷史事件，其中就有荊軻刺秦王。在這件作品中有一個人雙手舉起來往前撲的樣子，這個人旁邊寫了「荊軻」二字，表明了這個

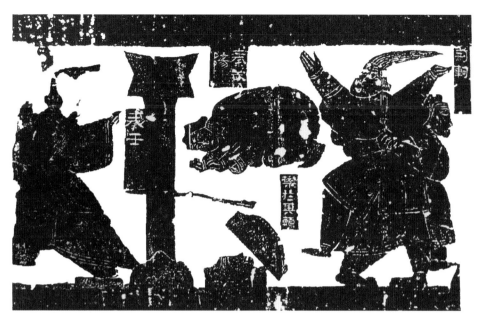

◎ 武梁祠畫像石《荊軻刺秦王》

人就是荊軻，他在撲向秦王。

那秦王呢？正相反，他正在逃跑。他怎麼跑呢？畫面中間有一根柱子，他繞着這根柱子跑，但是他的袖子被荊軻的一把匕首給割斷了，雖然匕首割斷了他的袖子，但是其實並沒有割到他的手，所以他沒有受傷。

在這個逃跑的人旁邊，刻着兩個字「秦王」，這就是畫面中的兩個主要人物。旁邊還有個次要的人物，叫秦舞陽，是荊軻的助手，號稱很大膽的一個殺人犯。可是見了秦王以後，卻被嚇得渾身發抖，趴在地上作投降狀態。這是用秦舞陽的恐懼來襯托荊軻的豪邁和英雄氣概。

這個故事表現得非常生動，圖像也是存在對抗性的戲劇感。這個故事本身其實並不複雜，就是有一個叫荊軻的流浪漢式的英雄，他在各個國家之間漂泊，直到他到了一個小國家——燕國。燕國就是戰國時期位於今天北京地區的小國家，在這個地方，他遇到了一個比較尊重他、欣賞他的才能的當地貴族，這個貴族邀他來保護燕國不受秦國的侵略。燕國的國王，特別是燕太子也很認可荊軻的英雄氣概和他的特殊技能，所以就對荊軻很禮遇，給他提供好吃的，讓他住好的地方，而且給他提供香車、美人，讓他過得非常好，也就是説以國士待之。燕太子非常尊敬荊軻，而且施恩於他，讓他心存感激，最後再告訴他，希望他去刺殺秦王。因為秦王的軍隊已經威脅到了燕國的存在，所以他們想殺掉秦王，拯救燕國。

這是非常有意思的故事。讓流浪武士荊軻成為一個英雄，讓他拯救一個國家，刺殺一個暴君。荊軻與秦王：一個是流浪的武士；一個是將要統一中國的大帝。就是這兩個英雄人物，構成了這個故事的主要角色。

但是，最終荊軻是沒有刺殺成功的。他失敗了，他沒有殺死秦王。他帶着一把匕首，匕首上還浸上了毒液，只要他拿匕首刺到秦王，即便是割上一刀，秦王都必死無疑，可是他沒有這個機會。他把這把匕首捲到一張燕國地圖裏，假裝要把這張地圖獻給秦王。最後在打開地圖之後，匕首就露出來了，這就是成語——「圖窮匕見」的出處。荊軻把地圖反捲展開，匕首就顯露出來，他抓住匕首就去刺秦王。可是秦王也很機敏，就逃開了，荊軻把匕首扔過去，結果運氣不好，扔到柱子上，也沒有殺掉秦王。最後，秦王的御醫把他手裏的那個裝藥的袋子扔向荊軻，使得

荊軻停了一下。此時秦王趁機拔出劍來，把荊軻給殺掉了。

　　所以荊軻是一位失敗的英雄，他並沒有完成他的使命，但是他又是一個很有故事性的英雄。就是說荊軻是有象徵含義的人物，因為他不是燕國的人，但是他接受了燕國太子的委託，這叫忠人之事。你答應了，就要把這件事情辦成，他也完成了一個男性的英雄情結。每一個男人，潛意識中都有英雄情結，就是說他一旦有機會展示自己的才華，他就願意用生命為代價，來完成他的使命，來忠人之事，來展現英雄情懷，這叫作「士為知己者死」。

　　他雖然是一個失敗了的悲劇英雄，但跟荊軻有關的，有一句很有名的話，叫作：「風蕭蕭兮易水寒，壯士一去兮不復還！」這很悲壯，雖然他知道會搭上自己的性命，但他還是要去。

　　總的來看，這幅《荊軻刺秦王》的畫像石作品，不僅以圖像的方式講述了一個歷史事件，而且這個事件本身還承載了中華文明的核心價值觀，比如說忠人之事的使命感，無所畏懼的英雄氣概和生死關頭談笑自若的瀟灑風度。這就樹立了一個典型的中國式英雄形象，這就是我們對《荊軻刺秦王》這件畫像石作品的一些有趣的感想吧！

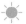

不拘小節的荊軻

據《史記·刺客列傳》中記載，荊軻經常廝混在酒徒之中，天天和一個宰狗的屠夫及一個名叫高漸離的樂師在燕國的街市上喝酒。喝得爛醉，高漸離擊筑，荊軻就和着節拍在街市上唱歌，不一會兒他們又抱頭痛哭。

原來，荊軻在見到燕太子丹之前，是四處遊歷，居無定所的。荊軻來到燕國的時候，正逢燕太子丹四處網羅刺客，荊軻經燕國隱士田光推薦，得以見到燕太子丹。

燕太子丹請求荊軻去刺殺秦始皇，荊軻半天沒說話，然後開口推辭：「這是國家的大事，我才能低劣，恐怕不能勝任。」聞聽此言，太子丹上前以頭叩地，堅決請求。於是荊軻答應了。

（14） 西域藝術：「五星出東方利中國」是甚麼意思？

「五星出東方利中國」是甚麼意思？首先我們要談到西域的概念，西域在哪裏呢？它位於中國的西邊，狹義和廣義兩個概念範圍是不一樣的，這一講提到的西域，是狹義的西域，是東起敦煌，西到帕米爾高原，即我國的新疆地區。

據中國的漢文典籍記載，在當時的新疆地區共有 36 個小國，是一個多民族雜居的地方。所謂國家，其實就是一個小城，有的甚至就是一個村落。我們要講的這件作品，出自一個叫精絕國的小國家，這是很神祕的一個國度，面積相當於一個村子，它有 480 戶，有 3600 人。這個國家的軍隊有多少人呢？500 人。在漢代，精絕國是一個挺有名的地方，主要是它的位置很特別，它位於塔克拉瑪干沙漠的南沿，漢地的人要到西邊做生意或者出使西域各國，都必須經過這個沙漠廊道。雖然它只有 480 戶人，但是它的地理位置很重要，居民可以收稅，也可以做一些生意，所以這個國家很富裕。但在公元 3 世紀的時候，也就是魏晉時期精絕國就突然消失了，可能是自然狀況變得惡劣，人們無法繼續生活下去；也有可能是來了一支大軍，把這個精絕國滅掉了。所以雖然它存在了幾百年的時間，但是最後卻消失得無影無蹤，直到 20 世紀初期，才被考古學家發現。

這件出自精絕國的藝術品到底是甚麼東西呢？它是一件護臂，就像鎧甲一樣，能綁在人的胳膊上，起保護作用，以免被人傷害。20世紀80年代，由中國和日本的考古學家組成的中日聯合考古隊，對精絕國即現在的和田民豐縣遺址進行發掘，我們把它叫作尼雅遺址。其實早在20世紀初它就已經被發現了，是被歐洲的考古學家和探險家發現的，他們在那裏還發掘出了很多重要的文物。後來中日聯合考古隊，又到尼雅這個遺址來發掘。一開始他們並沒有發掘到甚麼東西，最後發掘出一具男屍，在這具屍體的胳膊上綁着一件織錦做的東西，織錦上有各種花紋，有雲紋、鳥獸紋、珍禽紋，還有代表日月的紋飾，形式多樣。雖然這件物品並不大，大約長18.5厘米，寬12.5厘米，在它邊緣上還有白色的絹帶，可以綁在人的胳膊上。但是它的實用功能，就像鎧甲一樣能保護重要人物，這個人物，最後大家認為他應該是精絕國的國王。因為精絕國總共才480戶，能使用各種鎧甲來保護的人，就應該是國王。

這件織錦，除了繡着各種紋樣，還有一行重要的字「五星出東方利中國」，它是甚麼意思呢？「五星」是指五顆星星：歲星、熒惑、鎮星、太白和辰星。這五顆星星，還有相對應的五種顏色，這個織錦上也有五種顏色——青、赤、黃、白、綠，當然更官方的說法，不是綠，而是黑，就是青、赤、黃、白、黑這五色。在中國美術史上把自然界的所有色彩都歸納為五種顏色，即青、赤、黃、白、黑。五星對五色，五星出東方，東方在哪裏呢？就是我們今天的中原地區，也就是中華民族活動的中心區域，在當時看來就是在東方。

那麼五星聚集在東方，就是對中國有利的。《史記》的天官書裏有

◎ 尼雅遺址出土「五星出東方利中國」錦護膊

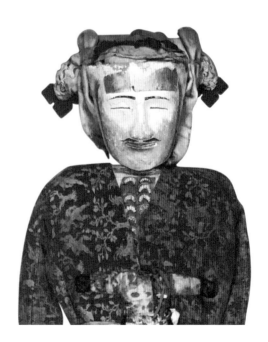

◎ 精絕國國王

記載說：五星分天之中，積於束方，中國利。積於西方，外國用兵者利。表明它是一種祥瑞，一種天象，當這五顆星星聚在東方的上空時，它就是對中國有利的。這件文物，在當時有很強的現實意義，明確地表達了精絕國對漢王朝的支持，精絕國的國王，胳膊上綁着一塊「五星出東方利中國」字樣的護臂，推測可能是國王參加了漢王朝的軍隊，攻擊周圍的敵人，國王是希望漢王朝獲勝的，所以才會有「五星出東方利中國」的裝飾字樣。根據這件文物，我們可以看出，像精絕國這樣的小國家，它與大漢王朝是同呼吸共命運的。更有意思的是，現在這件文物已經是極為珍貴的一級文物，它是不能送去國外展覽的，是需要特別保護的文物。

有一個美國的天文考古學家班大為，他在研究了五星聚合的歷史之後，指出 2040 年 9 月 9 日，五星聚會的奇跡會再次到來，而且他認為這很可能是中國再次走向繁榮和富強的徵兆。

這件作品既是藝術品，又是政治的宣言，它表達的是中央王朝和西域諸國的關係，它說明了一段歷史，體現了當時的文化特徵，所以說它是一件非常重要的藝術品，是歷史的見證者。

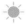

西域在哪裏？

西域的概念，有廣義與狹義之分：狹義的西域，是指甘肅敦煌以西、帕米爾高原以東的廣大地區，主要是指現在的新疆。廣義的西域，則是指甘肅敦煌以西，包括中亞、西亞直到歐洲的廣大地區。總之就是「西出陽關無故人」裏提到的漢人聚居區域以外的西邊，沒有明確的邊界。

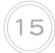

採桑女：古代絲綢的生產者都是美人嗎？

在中國古代的文學作品中，尤其是漢代的「樂府詩」中有很多關於採桑女的生動描寫，而且在漢代畫像磚、畫像石裏也有大量描繪。在河西走廊發現的魏晉時期墓葬磚畫裏，我們可以看到很多對採桑女勞動生活場景豐富多彩的描繪。

首先，我們先介紹一幅出自河西嘉峪關地區的《採桑圖》。所謂《採桑圖》就是描繪女性採集桑葉的圖像。古時製作絲綢首先要採桑養蠶，蠶吐絲結繭後才能製作成絲綢，因此採桑是第一步。

◎ **魏晉 嘉峪關 6 號墓《採桑圖》**

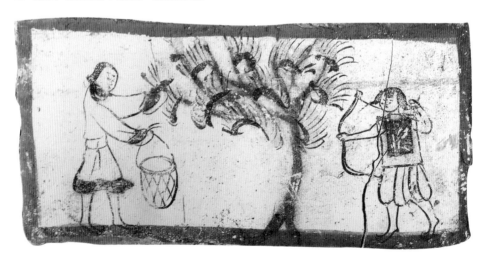

為甚麼採桑圖往往表現的是婦女採桑，難道男性就不參與養蠶或者製作絲綢的其他環節嗎？這是一個有趣的話題。根據我們目前所發現的材料，在巴蜀、漢中和山東地區，特別是在絲綢之路貿易興盛的河西地區，我們見到了大量的採桑圖，其中的人物幾乎都是女性。養蠶製作絲綢這樣的勞動主要是由女性來完成的，它是家園經濟的重要組成部分。男性通常會去耕地種糧食，而種桑樹採桑葉養蠶製作絲綢，長期以來都是作為一種副業存在的。

所以，我們現在見到的採桑人都是女性，而且大部分都是美麗的女子，有的是單人圖像，有的是多人圖像。其中還有表現母子的主題，母親在採桑葉，小孩子用箭射鳥，把鳥趕走保護桑葚，這樣的話來年桑葉的豐收就有了保證。所以採桑養蠶基本上是以家庭為單位，尤其是以婦女為主要勞動者的一種生產方式，我們把它叫作蠶桑文明。

我們談到的這幅《採桑圖》出自嘉峪關的魏晉墓，是一幅畫像磚。它和四川的畫像磚不一樣，不同之處在於磚的表面是用彩色顏料和墨線畫出的圖像，是一種壁畫式的表現方法。整體感覺雖然粗放，但畫得卻非常生動。這裏有一棵桑樹，桑葉就用畫筆這麼點出來，然後一個穿着裙子的女性用鐵鈎把桑葉收割下來裝到她的籃子裏。這樣的場景在漢代還有魏晉時期的普通家庭中是很常見的，但是文學家和美術家在創作中對採桑又加以美化。漢代的樂府詩裏有一篇名叫《陌上桑》，描繪了一個美女採桑的場景：「日出東南隅，照我秦氏樓。秦氏有好女，自名為羅敷」。這幾句説的是在一個美好的早晨，秦家有一個叫羅敷的美麗女孩，羅敷喜歡蠶桑，常到城南去採桑。這首詩用各種手法來描繪她長得

有多漂亮，穿得有多漂亮，把她寫成了一個美人。這首詩最有意思的是把觀看羅敷的各色人等進行了描繪。「行者見羅敷，下擔捋髭鬚」，也就是說正在走路的人見到她，把擔子放下來，把鬍子捋一捋有點想法。「少年見羅敷，脫帽著帩頭。」美少年見到羅敷把帽子摘了，然後就露出捆綁青絲的紗巾，也就是顯得酷、帥，想要吸引羅敷的注意力。詩人接著寫「耕者忘其犁，鋤者忘其鋤」，幹農活的人就自動停下來了。「來歸相怨怒，但坐觀羅敷。」羅敷走了以後，大家相互埋怨，只顧著看美女了，活都沒有幹。可見這個採桑葉的女子，她的美麗把所有的男性都吸引住了。

魏晉時期曹操的兒子曹植也寫過一首歌詠美女的詩，他開頭是這麼寫：「美女妖且閑，採桑歧路間」。一個美女在十字路口採摘桑葉。「柔條紛冉冉，落葉何翩翩。」他把這個場景描繪得很美。在文學作品的描述中，很多採桑葉的女子都是被美化了的，特別具有魅力。這些古代絲綢的生產者，她們採集桑葉然後養蠶，最後繅絲直到做成絲綢，這個過程的意義也在文學和圖像中得到了升華。

圖像和文字共同塑造了桑蠶文化——一種特別的文化氛圍，絲綢之路的核心是絲綢貿易，那麼絲綢是從哪裏來的呢？就是這些美麗的採桑女製作出來的。我們原來有一些藝術史上的誤解，認為繪畫和雕刻多表現的是帝王將相和貴族階層，其實不然，在這裏我們也看到絲綢的生產者，普通的勞動人民。這些採桑女的形象也保留在繪畫、雕刻、文學作品中。所以我們看到的這一幅《採桑圖》也被稱作《樹下美人圖》，它是對勞動的讚美，對勞動者的讚美，在中國藝術史上有著重要的影響。

在漢代畫像磚石和魏晉南北朝的墓葬壁畫中，還有很多是描述採桑女的形象的，他們不僅反映了當時人們對女性形象的審美認知，而且還對我們了解古代的蠶桑文化，特別是絲綢之路主要商品的生產者——勞動婦女，她們的生活、勞動模式都有很重要的參考價值，值得我們認真研究和學習。

◎ 《採桑圖》（《樹下美人圖》）

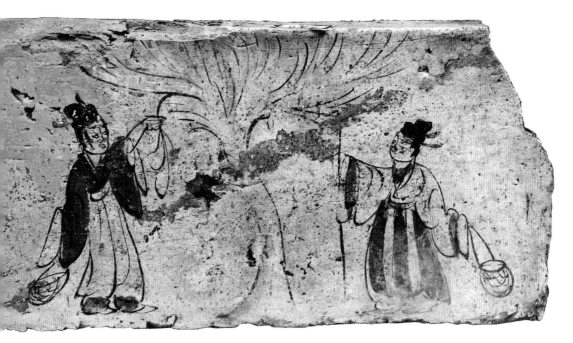

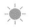

採桑女

　　唐代詩人唐彥謙所作的一首七律詩，名為《採桑女》，詩人通過對人物的動作描寫和心理刻畫，以及運用擬人手法對桑芽的描寫，給畫面增添了情趣，表達了作者對勞動人民的深切同情。

採桑女

唐彥謙

春風吹蠶細如蟻，桑芽才努青鴉嘴。

侵晨採桑誰家女，手挽長條淚如雨。

去歲初眠當此時，今歲春寒葉放遲。

愁聽門外催里胥，官家二月收新絲。

16　馬王堆：漢代的銘旌帛畫是招魂幡嗎？

　　馬王堆漢墓位於今天的湖南省長沙市，從 1972 年到 1974 年在這個地方先後發現了三座西漢時期的墓葬，它的墓主人被識別出是西漢初期長沙國的丞相──利蒼。這個叫利蒼的長沙國的丞相和他的妻子與兒子的墓都是西漢時期的。這三座漢墓的發現和發掘，在當時是轟動全國的一次重大考古發現。人們把整個的發掘過程和發掘的文物都拍成了紀錄片，並在全國各地放映。這是考古界的一件大事。

　　馬王堆出土文物三千多件，包括石製品、帛書、帛畫、中草藥等各種各樣的東西，數量很大。這三座墓分別被編號為一號墓、二號墓和三號墓，一號墓是利蒼的妻子──辛追的墓；二號墓是長沙國的丞相──利蒼本人的墓；三號墓是他兒子的墓。其中一號墓，即利蒼夫人的墓比利蒼的墓還大，出土的文物很是精美。最令人驚訝的是在一號墓裏出土了一具保存完好的女屍，而且完好程度遠超我們現在能夠見到的古代屍體，比如說埃及金字塔裏的木乃伊，或者是在新疆沙漠裏挖掘出來的乾屍。因為她不是乾屍，也不是木乃伊，這具屍體還保持了相當的濕度，關節還能活動，肌肉還有彈性。解剖她的時候就像解剖一個剛死去的人一樣。紀錄片拍攝了解剖這具屍體的過程。解剖之後專家判斷她的年齡大約 50 歲，而且在她的胃裏還發現了甜瓜的瓜子。這個是很有趣的現象。設想　下，如果這顆瓜子還可以發芽，我們把這顆瓜子再種下去，會不會在兩千多年以後的今天又長出來新的甜瓜呢？

據醫學專家分析，辛追，也就是利蒼的夫人是吃了甜瓜後引起了多種併發症，她本來有糖尿病、心臟病，她吃了這個甜瓜後就導致了心絞痛，最後沒有搶救過來就死了。在她的墓裏還發現了一個骨頭雕的印章，這個印章上有三個字──妾辛追。所以我們才知道利蒼的夫人叫辛追。因為有時候即便是某人唯一的妻子，或者是他的正妻，這個女子也會自稱妾。這是一種謙虛的說法，因此妾辛追可能就是妻子辛追。

馬王堆帛畫是一幅彩繪的帛畫，是畫在帛這種織品上的一幅彩色的畫。它是哪裏出土的呢？是在辛追的一號墓裏。這幅畫全長有 2 米，呈 T 字形。這幅畫下垂的四

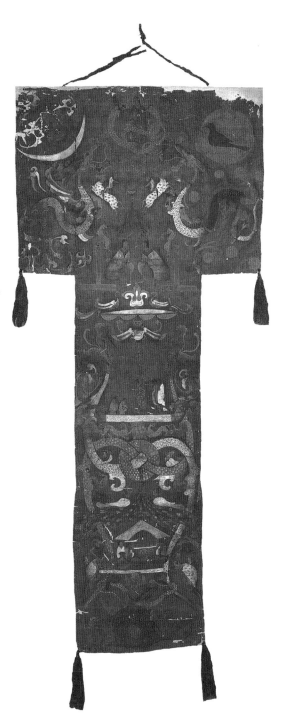

◎ 馬王堆出土漢墓帛畫

個角上是有穗子的，形狀是下垂的，就像頂端還有一個布條，可以綁到一根棍子上，舉起來掛到一個鉤子上，在舉行喪葬儀式的時候就由死者的兒子或者其他人舉着這樣一幅畫在前面引路。這是一幅非常奇特的、有實用功能的畫，應該是在喪葬儀式中使用的一個旌幡。

它的構圖大致可以分為上中下三個部分。最上面這部分畫了日月、龍和蛇身的神人等一些形象，是用來表示天上的境界，就是人死了魂升天。中部畫的是墓主人辛追，一個很富態的貴夫人，盛裝站在這裏。她的背後站着侍女，前面還有跪着的僕人，有點像她出行的場景。下部是喪葬用品，就是辦喪事的時候可能要用到的一些東西，有大的酒罐，還有一些食品，而且還畫了一個包在花布裏的停屍的棺木，因此可以看出，下部畫的可能是喪葬的場景。在上中下三部分的最下面還有一個額外的部分，畫有水怪魚，有可能是摩羯魚。這個畫的可能是黃泉之下，也就是冥界。死人的世界畫到了下面，喪葬和靈魂升天畫到了上面，就有一個天和地對應的關係。

整幅畫的主題就是導引靈魂升天。有人認為這幅畫應該叫銘旌，它是以肖像為中心的，將利蒼的妻子辛追的肖像畫在中間，所以這個代表着她的身份，説明這裏面埋的這個人就是辛追，就是這位貴族婦女。對這幅畫的主題學術界有不同的觀點，爭議是很大的，但是它引魂升天的性質應該是比較肯定的。我們知道在漢代，人們是相信人有靈魂的，人死了就會魂飛魄散，魂飛在空中就可能飛丟了，找不到回來的路，也就是丟了魂，這就需要有東西來招引這個飛走了的魂。

這幅畫上有死者的肖像，很有可能就是用這樣一幅畫來招魂，這樣就可以把飛到空中去的辛追的魂招到她的身體裏來，回到這個墓裏，然後魂魄可以合一，就好像還可以成為一個完整的存在，所以這幅畫很可能就是一件招魂幡。

辛追

馬王堆一號漢墓出土了一具保存完好的女屍，據考證為利蒼的妻子辛追，年齡五十歲左右，屍體出土時軟組織有彈性，關節能活動，血管清晰可見，為世界考古史上前所未見的不腐濕屍。

一號漢墓的女屍經病理解剖表明，雖然經歷了 2100 年，身體各部位和內臟器官的外形仍保存相當完整，並且結締組織、女屍肌肉組織和軟骨等細微結構也保存較好，這在世界屍體保存記錄中是十分罕見的。

天國畫像：漢代四川人死後去哪裏？

　　古往今來的人經常會思考這樣一個問題——人死後去哪裏？我們對先秦時期，也就是秦帝國統一前的人擁有的死亡觀念略作梳理，發現當時的人對死亡之後人的靈魂是否存在？人死後會變成甚麼？或者是否會完全消失？當時對這些問題有一些零散的見解。從文獻及發掘出土的考古資料來看，在先秦時期人們對這些問題並無系統的思考，概念也不是很清楚。人死後究竟去哪裏了呢？孔子曾經說過一句話：「未能事人，焉能事鬼」，意思是我們活人的事情都還沒有辦好，就不要再去想鬼的事情了。他的這句話我們可以這樣來理解，就是說人死之後是要變成鬼的，那麼鬼又是甚麼呢？我們其實不是很清楚，但是至少知道他是一個活的東西，他還存在。那麼他存在於哪裏？是在我們生活的這個人世間的空間裏呢，還是在天上呢？顯然根據我們目前所了解的情況，在先秦時期人們所理解的死亡觀念中，鬼或人死後是存在的。例如先秦時的人，他們是有祖先崇拜的，我們從傳說中的夏商周時期遺留下來的文物中可以發現，這段時期是中國的青銅時代，這個時候的人相信祖先是住在天上的，天就在我們的上方。逝去的祖先並不是在一個很遙遠的地方，而是在天上。日本有「君權神授」的說法，意思是現在的日本天皇，就是從天上降下來的一種權力，降到特定的人的頭上。

　　所以在那時人們的觀念中，雖然不清楚天上是甚麼情況，它究竟是好的去處還是不好的去處呢？人們都不知道。但是人們相信人死之後其

實還能「活着」，仍然可以降福人間，也可以對現在活着的人有影響。

　　關於天國，人死後要去的地方的理解，大概到戰國時期才開始變得清晰起來。比如我們有了關於蓬萊仙島的想像，也就是一個虛無縹緲的，有神仙居住的，我們也可以到達的地方，而人到了那裏就可以長生不老，變成神仙。這樣的傳說對活着的人其實是很有吸引力的。有一個很有名的故事就是秦始皇時代，有一個修仙、煉丹的方士，叫作徐福，他吹噓自己可以到達蓬萊仙島，並在仙島上找到神仙，取到長生不死藥。如果能取到不死藥，吃下就可以永遠不死了，這樣秦始皇就可以永遠統治大秦帝國了。

　　所以秦始皇就招募了徐福，讓他提出要求，怎樣才能取回長生不死藥，結果徐福就向秦始皇要求找五百童男、五百童女，一起跟他出海去尋找仙島，去尋找長生不死之藥。可是徐福帶着這些童男童女出海之後，就再也沒有回來，他們最後是否找到了仙島，至今我們也不清楚。

　　後來有很多種猜測，徐福和這些童男童女最後到達了日本，現在日本的海岸線上還有一塊碑，説徐福和他帶領的童男童女就是在那個地方登陸的。當然這個傳説是否可信，另當別論，但是關於蓬萊仙境，人們死後可以到達的地方，或者説在那個地方有神祕的力量，能夠保佑人長壽或者永遠活下去，這樣一個原始的、模糊的天國的概念是存在的。想要到達就要從東方出海，出東海，然後一直深入海裏去。現在山東省青島市還有一個叫「蓬萊」的地方，也算是當時留下來的一些遺跡吧。

天國的概念其實早在東漢的時候，也就是在漢朝的後期就有了。在漢代的前期即西漢時期出現過一個叫「金母」的神話人物，在五行八卦的概念裏，西方屬金，這個金母其實也就是後來傳說中的西王母。西王母是神仙，她當然是永遠不會死的。西王母究竟居住在西邊有多西的地方呢，它是一個變化的概念，我們真不知道它有多西。從長安或者說從洛陽，或者就是中原大地往西，第一站可能是到了天水。天水這一帶我們有關於伏羲女媧的傳說，女媧是造人的原始母親，女媧可能和西王母就是同一人，她們至少是有一些關聯的；再往西走有一座三危山，據專家推測，就是今天敦煌的三危山，敦煌當然已經是中國非常西邊的地方了，繼續再往西走，就走到了崑崙山，走到了天山，據說最遠西王母的住處可以推測到帕米爾高原，它是這樣一個越來越往西的概念。

隨着漢帝國的擴張，我們對西方的了解越來越多，在這種情況下，不了解的遠方就不停地往西推移，我們已知的地區再往西邊存在一片未知的土地，那個地方有一個叫西王母的神，她能夠保佑大家長壽，或者說讓人死了可以到達一個未知的地方。根據現在的考古發現，在西南地區，也就是在四川、雲南一帶，尤其是在四川，我們出土了很多關於西王母的資料，這是非常有意思的事。往西邊走可以往西北走，就是順着絲綢之路，越來越往西，可以走到現在的中東，走到埃及，走到歐洲，那麼往西南首先就走到了四川，在這個地區有西王母的傳說和西王母的天國。

這一講我們看到的這塊畫像磚是方形的圖案，畫面有很多有趣的人物形象。當然在正中間的就是西王母的形象，傳說中她是豹尾虎齒，由

此來看她的形象還帶有圖騰崇拜，也就是動物崇拜的痕跡，但是在這塊畫像磚上刻下來的西王母已經是一位中年婦女的形象，也就是一位母親的形象。在西王母的周圍有日、月。太陽中間有個金烏，也就是一隻烏鴉；還有一個月亮，中間有一隻蟾蜍。也就是說，自然存在的日、月，在當時人的心目中其實是由飛鳥和在地上爬行的動物蟾蜍來代替的，這樣來看西王母存在的世界主要還是一種自然的原生態的存在。

◎ 東漢 西王母畫像磚（拓片）

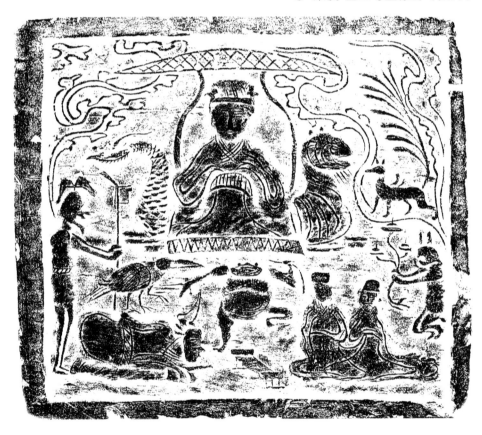

另外還有兩個有趣的形象。一個是九尾狐，也就是一隻狐狸有 9 條尾巴，9 條命，死一回就會掉一條尾巴，牠能活很久，九尾狐其實是長壽的象徵；還有一個就是靈芝草，有一隻兔子手裏拿着很大的一棵草，這個就是靈芝草，人吃了可以長壽或者永遠不死。除了九尾狐、靈芝草，還有一隻兔子在這裏生活，不知道兔子怎麼有機會進入了西王母的天國，可能是由於牠的耳朵長，繁殖力強。兔子一次可以生育很多隻，這樣就意味着生命可以不停息地延續下去，所以兔子才能留在天國裏生活。

我們還可以看到畫面上有仙人，就是神仙，仙人耳出於項，即他的耳朵是從脖子長上去的，就像兔子一樣特別長，而且他的兩個肩膀上長有羽毛，像翅膀。仙人是負責在西王母的天國世界裏引路接待的，只要有人進入天國都可以看到仙人來接迎。

當然，這幅圖裏最有趣的，就是這個死去的人去了西王母的天國，他其實是「活」着的，直接就飛到了那裏，而且是夫妻同時到達天國的。在埋葬逝者的時候，漢代及以後都有這樣一個葬俗，夫妻同塋埋葬，也就是意味着夫妻永不分離，死了以後他們要往生天國，也就是到西王母的那個世界裏去，死後也是要在一起的。所以在這塊畫像磚的右下角，表現的就是夫妻二人到達了西王母的所在地，他們是同往天國去的。

這個其實是一種非常樸素的信仰，中華文明在漢代基本定型，儘管後來有很多的發展，但是很多概念都是在漢代形成的。這個時候我們可以看到關於死後的去處，西王母的天國世界，是一定要夫妻同去的，而

不是一個人。所以説，西王母所主導的這個天國，雖然是以自然界為中心的，天國裏面有動物、有飛鳥、有仙人，還有靈芝草，但是那個地方的生活其實是很簡單的。有一句話叫作「渴飲清泉飢食棗」，意思是在西王母的仙界裏，渴了就喝泉水，餓了就吃棗子，這是一種比較原始、比較普通的生活方式。這個天國也許不能給人帶來特別富足、特別快樂的生活，但是它能保證人長生不老，甚至可以讓一個家庭、一對夫妻長期在此處生活下去，這是中國早期的關於死後生活和天國的想像。

崑崙山

崑崙山也稱作崑崙丘，是中國最早的神山，為萬山之祖，中華龍脈之祖，龍的原型地。聖王坪為龍頭，是崑崙丘核心部分，中央有瑤池，軀幹是由嶠山（銳而高的山），當地稱大羅嶺的山脊組成。軒轅台位於龍尾，為當年黃帝祭天悟道處。據《山海經·大荒西經》記載：「西王母穴處崑崙之丘」。「西王母」的稱謂，始見於《山海經》，因她居於西方崑崙丘，故稱西王母。

⑱ 畫像磚製鹽圖：中國山水畫起源於漢代嗎？

中國山水畫起源於漢代嗎？首先我們先了解一下山水畫。山水畫是中國繪畫史上一個極為重要的門類，歷史上很多有名的藝術家都畫過山水畫。所謂山水畫究竟起源於何時呢？現在有一個比較標準的答案可以告訴你：大約在南北朝時期，更晚可延伸到隋唐時期，我們才見到真正的山水畫。藝術史上對山水畫的記載，我們不能說它是錯的，但是至少它對我們可能有誤導，因為它對中國藝術裏山水表現的早期形態有所忽略。

在先秦藝術中，例如彩陶、青銅器上，我們可以看到一些對山川、河流、星象等自然界的描繪。我們在一件大汶口文化陶尊上就看到了一座刻畫而成的符號化的山，被描繪成像水波紋一樣的形狀，上面有一個圓圈象徵着太陽，我們看到的太陽照耀下的山，其實就是對山的表現。還有就是在很多彩陶瓶的表面畫着水波紋的圖案，這些對山和水的描繪，就是繪畫性的早期表現形態。

◎ 大汶口文化陶尊

其實在新石器時代、原始社會後期和彩陶文化時代，我們就見到許多有關山水畫的痕跡了，當然這些和我們後來看到的真正意義上的山水畫還是有區別的，因為那個時候的表現是比較圖案化的。那麼最早的山水畫的案例在哪裏呢？——秦始皇陵。

根據《史記》記載：在秦始皇陵的內部，墓頂是一幅星象圖，墓的地面上有石頭和土壘積起來的大山，然後有流動的水銀灌進去，形成了永不乾涸的河流，其實就是山川、河流，這就是最早的立體山水圖。當然至今秦始皇陵還沒有被發掘，我們不知道司馬遷的記載是不是準確。但是我相信，因為司馬遷的時代離秦始皇去世和秦始皇的陵墓建造的時間較為接近，所以我想他的記載應該是可信的。如果有一天秦始皇陵被挖開了，我們很可能看到中國最早的立體山水圖。

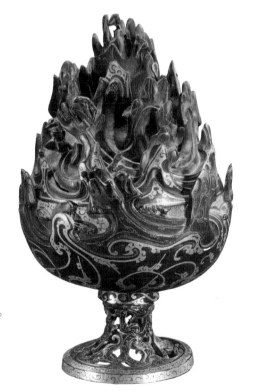

那麼在哪個時代，我們能夠見到比較多的關於自然山川河流的描繪呢？兩漢時期的墓葬裏，出現了很多有關山川自然界的描繪，畫師把山川描繪在不同的場景裏，比如狩獵圖描畫獵人在山林裏打獵，我們可以看到對樹木、山川的描繪。

◎ 博山爐

還有耕地圖，圖中描繪了人們勞動時的場景，並用一些山川作為背景。還有一些山水圖被裝飾成工藝品，例如博山爐，它是用來點香的，這個博山爐的形狀就是模擬仙山崑崙山製作的，爐體裝飾有小動物的形象。

當然，最具體的案例，就是這一講我們談到的一幅描繪山川自然的圖，其實它是一個主題性的設計──製鹽圖。這幅圖出自四川，因為四川有很多製鹽的基地，如自貢、五通橋一帶。四川的南部也有一些製鹽的作坊，我們這一講談到出自四川的製鹽圖畫像磚，就是描繪人打井，把鹵水（自然形成的帶鹽的水）從井裏提出來，搭上架子，用繩子綁上一個桶，然後熬製，等鹵水乾了就把鹽倒出來，再把鹽清洗乾淨，最後把它包裝起來，下面這幅圖就是描繪漢代人是怎樣製鹽的。這是一幅非常有文化價值的畫像磚，我們可以通過這幅圖來了解漢代人的製鹽方式。

如果我們仔細觀察整個圖書中的製鹽流程，會發現它們都是在自然山川裏完成的。人們在一個山溝裏打井，把水提出來，通過竹筒流到水池裏，然後再來熬製。而且特別值得注意的是，它把山圖案化了，畫成重重疊

◎ 東漢 製鹽畫像磚

疊的一座座很美觀的山。這樣我們看到的並不是對自然山川的具象描繪，而是經過美化為我們描繪了一個理想化了的自然山水世界。在這裏，人們在辛勤地勞動，但是我們看到的畫面主體卻是山水畫，我們現在比較能夠理解的經過美化了的山水圖像，在這幅製鹽圖上表現得非常充分。

總之，中國藝術對自然山川的描繪，在秦始皇時代就已經開始了，秦始皇陵墓內部用土石堆成山，以流動的水銀表現河流，這就應該算是最早的立體山水圖了。它表現的是帝國江山的概念，也就是說，秦始皇死後，他還想繼續統治着他的江山，江山就成為政權的象徵。我們山水畫的起源其實是對國家的描繪。漢代的畫像磚、畫像石裏許多表現人類生活生產的場景，就表現了大量的山脈河流的圖像，我們看到的這幅製鹽圖，應該算是中國最早的山水圖像，它是中國山水畫的起源。

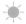

神祕的秦始皇陵地宮

秦始皇陵之所以沒有進行考古發掘，主要是因為秦始皇陵發掘是一項非常浩大的工程。因為秦始皇陵地宮低於地下水位，發掘很容易導致地宮被水淹沒，而地宮中充斥着水銀，各類未知的文物古跡等，也都給考古和文物保護工作帶來巨大的難度。所以，至今沒有對秦始皇陵進行考古發掘。

4

魏晉南北朝時期

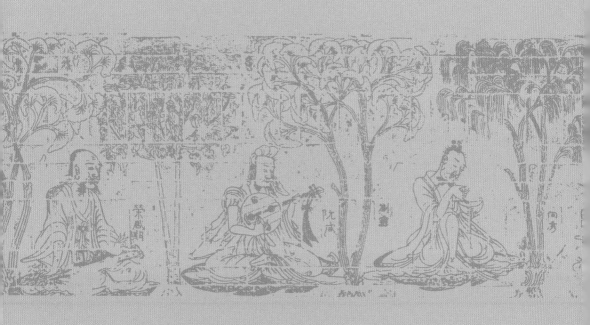

⑲ 《洛神賦圖》：文學與繪畫的互動會產生 甚麼效果？

　　我們要想了解這幅著名的《洛神賦圖》，首先需要清楚洛神的來歷。誰是洛神呢？前面幾講中，我們已經介紹過好幾位女神了：大地灣的彩陶女神、婦好等各種類型的女神。《洛神賦圖》裏的洛神，她是真正的美人女神。她的名字叫宓妃，也有人把她叫作甄宓，是一個傳說中的美人。她是先秦神話中的女神，據說她是伏羲氏（伏羲、女媧是人類的始祖）的女兒。

　　這位洛神和我們講的這幅《洛神賦圖》有甚麼關係呢？

　　洛神因為看到了洛水（也叫洛河）兩岸美麗的景色，被洛水所吸引，降臨到人間，來到了洛陽。來到洛陽後，她教會了民眾結網捕魚，讓人們的生活過得更加富足，也就是說她其實是一個相當能幹的女神。

　　這位女神是因為看到了洛河兩岸的美景而來到洛陽的，可見她是真正的具有浪漫情懷的、喜歡美麗風光的女神。這樣的女神，當然會受到後世的文學家、詩人、小說家、畫家的青睞。其中就包括三國時期很有名的文學家，曹操的小兒子曹植。曹植這樣一位大才子，是怎樣來描繪洛神的美麗呢？他寫洛神的姿態、動作，就用了兩個形容詞。一個是「翩若驚鴻」，就像一隻大鳥，一下子被甚麼聲音給驚着了，「嘩」

的一聲展開翅膀，頭一回，眼神閃閃發光，這是一個特別美麗的姿態；另一個是「婉若游龍」，描繪洛神舞蹈時就像游動着的一條龍，龍本來是用來形容男性的，一般來講，鳳才是用來形容女性的。但是在這裏，曹植大概是看到洛神苗條的身姿，她各種動作串起來倒像一條游龍。曹植接着寫洛神，説他遠而望之，「皎若太陽升朝霞」，以此來形容洛神的美就像早晨初升的太陽和朝霞那麼燦爛。「迫而察之，灼若芙蕖出淥波」，離近了看洛神，就像出水芙蓉一樣的美。

　　曹植用了各種比喻來描繪洛神的美貌。洛神的容顏、身姿、氣色，各方面你都能感受到無與倫比的美。這種美被畫筆變成彩色的圖像會是甚麼樣子呢？東晉時最有名的畫家顧愷之，就根據曹植的《洛神賦》畫了一幅《洛神賦圖》來表現洛神的美。《洛神賦圖》是彩色的，畫在絹上，是一幅橫卷，就是很長的可以捲起來的畫軸，顧愷之把它畫成了連環故事畫。《洛神賦圖》畫了曹植見到洛神目瞪口呆、心馳神往的樣子，還描繪了洛神舞蹈時的身姿，洛水兩岸美不勝收的風光。這幅畫把文學作品轉換成了視覺的作品，在中國藝術史上非常有名。但是顧愷之的原作並沒有留存下來，現在傳世的作品總共有 4 件摹本，皆是宋代的臨摹本。這 4 件摹本有 2 件保存在故宮博物院，有一件在遼寧省博物院，還有一件在美國的弗利爾美術館。故宮博物院的兩卷人物形象非常接近，只不過景物有一些區別，有一簡一繁之分。這幾個版本都是根據顧愷之的繪畫臨摹的，可能臨摹的人會有略微發揮，所以我們看到的摹本稍有一些不同。但是通過觀察這 4 件臨摹本，我們還是能看到顧愷之當年在《洛神賦》這樣一篇文學作品的基礎上進行的繪畫轉換。這兩件作品雖然表現是同樣的內容，但是表現手法是完全不一樣的。

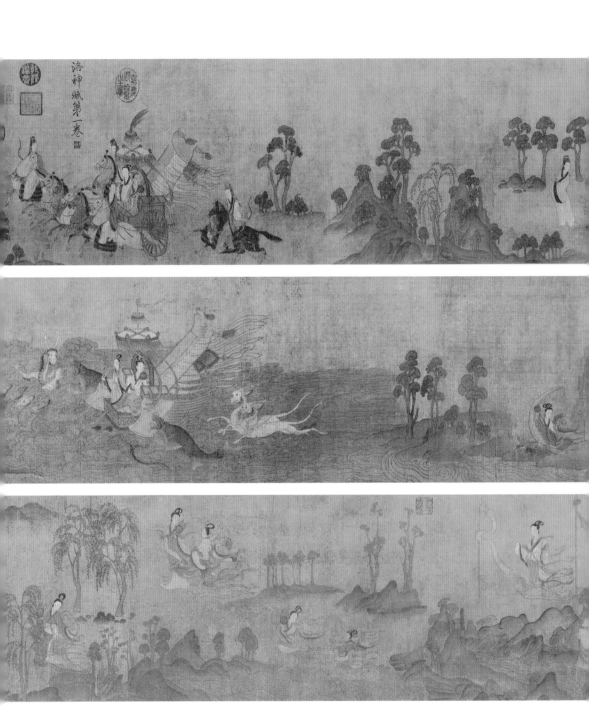

　講給孩子的中國藝術史（精選版）

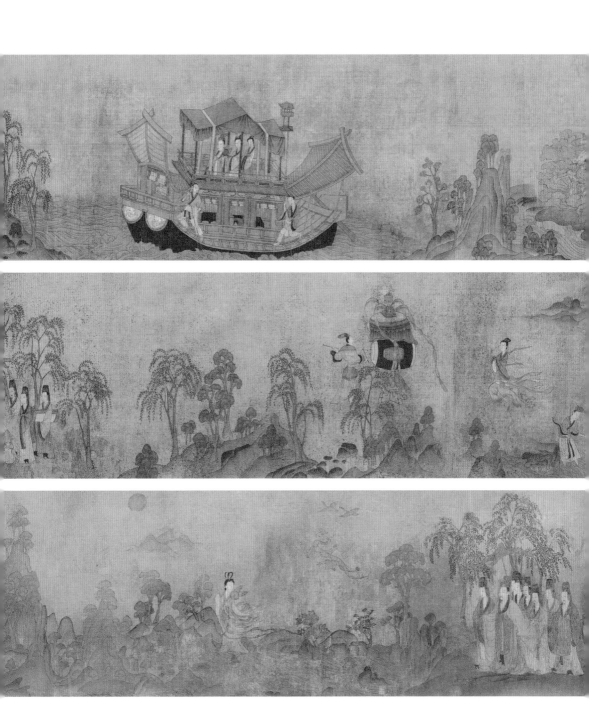

◎ 東晉 顧愷之《洛神賦圖》(局部)

總結起來，這幅《洛神賦圖》有以下幾個特點：第一，把神話中的女神與現實人物畫在一起，打破了神話與現實的界限，體現出自由和浪漫的精神。沒有條條框框，作者想怎麼畫就怎麼畫。一篇文學作品變成繪畫的過程就是作者進行再創造的過程，會加入個人的情感表達。第二，用圖像來講故事。這個故事在曹植那裏是用文學性的語言，用賦這種方式來講述了宓妃的故事，與繪畫的表達方式有所不同。文學作品可以按時間順序來敍述，但是在作畫的時候就要做一些提煉概括。

　　曹植把它分成了三段，第一段是路遇洛神，即文學家曹植遇見洛神時的樣子，他們倆還有眼神上的交流，這構成了第一個情節。第二段是洛神離去，因為她是一個神話人物，不可能跟曹植有甚麼進一步交往。於是洛神像個公主似的，坐着車，有各種神話傳說中的獸、魚、飛鳥跟她一起，伴着音樂、舞蹈，浩浩蕩蕩地離去了。第三段是追尋夢想，懸念結尾。曹植戀戀不捨地跟着洛神走。但是洛神又消失了，留下了一個懸念。

　　第三個特點是人物與自然的理想關係。這幅畫的構圖特點是「人大於山，水不容犯」。人大於山，人可能畫得很大，比山還高，山就像背景一樣。在邏輯上似乎顯得很突兀，但是實際上還是合理的，因為畫者是用人來講故事，山水只是搭配。水畫成微波，構成了一個浪漫的場景。這就是古人對人與自然關係的理解。

　　通過《洛神賦》和《洛神賦圖》的對比，我們注意到文學與繪畫雖然可以共用一個內容、一篇故事，但是在表現方式和創造力的展現上卻

是有區別的。繪畫和文學既有互動，又有明顯的差異，這可以幫助我們理解文學作品和繪畫之間的關係。

「三絕」才子—— 顧愷之

《洛神賦圖》是東晉「三絕」才子顧愷之的畫作。顧愷之生平有三絕——「才絕」「畫絕」「痴絕」，可謂詩詞、繪畫、書法樣樣精通。顧愷之的繪畫水平極為高超，究竟高超到甚麼程度呢？

據傳說，東晉時期，南京興建瓦官寺，僧侶向京城士大夫募款建造寺廟，但反響不是很熱烈，眼看修建計劃就要無疾而終，顧愷之卻慷慨地認捐 100 萬錢。要知道顧愷之家道沒落，十分貧困。這時大家都紛紛譏笑他，等着看他的笑話，誰知顧愷之在寺廟之中選了一間僧房，在牆壁上畫了一幅維摩詰像。畫好之後，點上眸子，這佛像的光輝佈滿了整個寺院，顧愷之提出要求：第一天來觀畫的人要施捨 10 萬錢，第二天來的人施捨 5 萬錢，第三天的隨意。眾人紛紛來佈施，沒多久就湊夠百萬了。這個故事證明顧愷之的繪畫水平已經達到鬼斧神工之境了。

20 蓮花與化生：敦煌壁畫「藻井圖」的含義是甚麼？

　　敦煌壁畫藻井圖的含義是甚麼？首先大家要了解甚麼是藻井圖案。敦煌的藻井圖分為兩類：一類是畫在所謂平棋（即古代的一種天花板，在室內屋頂木條拼成的方格中放有彩繪的木板，看上去像棋盤）頂上；另一類是裝飾在穹廬頂或覆斗頂的正中央。這兩種在位置上有很大的區別。但是，無論是裝飾在平棋頂上的還是裝飾在穹廬頂正中央的，它們都有一個核心圖案，即疊澀式藻井。藻井是用木頭構成的一個正方形，然後縮小一些旋轉 45 度角，從而形成一個套起來的方形。然後再縮小一些，再旋轉 45 度，它又形成一層，這樣形成一個個疊在一起的圖案。中間還是方形的窟窿，就像抽水的那種井，我們把它叫作藻井。

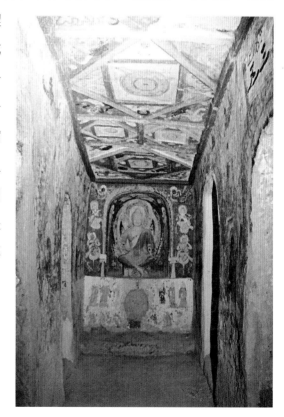

◎ 莫高窟第 268 窟藻井

藻井圖是非常特別的圖案，我們在東漢的墓葬裏可以見到，在漢賦裏也見到過對它的描述，比如在張衡的賦裏就描述過房屋正中頂上懸掛的藻井。藻井正中是一朵蓮花，它在中國的圖案設計裏有兩個體系，一個是受中國漢文化影響的裝飾體系；另一個是從西邊沿着絲綢之路和佛教藝術一起傳到中國的裝飾體系。其實在這兩大裝飾傳統中，蓮花圖案最初的含義是不一樣的，在我們的漢文化裏，它的功能是以厭火祥。就是蓮花懸在這個井裏頭，蓮花又是水生植物，跟水組合在一起就可以保護木構建築免於火災，可以把火給壓住了。在漢代及其以後的很多年裏，中國的建築樣式主要是木構建築，是用木頭造的，那麼防火滅火就是一個很大的需求。所以說很多大廳房子中間的頂上都要畫出蓮花或井，寓意人們避免火災發生的願望。

　　沿着絲綢之路傳來的藻井裝飾，它的寓意是不一樣的。這個藻井系統是為了表現中間的水和水中的蓮花。而這種水是八功德水，是佛教裏非常神奇的一種水，它可以讀懂你心中所想，比如人們住在這個井裏頭或者住在水裏，如果覺得熱，它慢慢就變涼了，你若覺得冷，它又暖和起來。總之這個水是很神聖的水，像活的水，能夠理解人的需求。這就是淨土，有乾乾淨淨的水，人們可以住在那兒。而蓮花也是純潔的象徵，也是在佛教裏人往生的一個門戶，人要往生到西方淨土去，西方淨土其實是沒有門的，必須從蓮花裏冒出來，才能進入西方淨土。一般來講一個人或一個信徒過世了，他會先變成蓮花裏頭的一個小孩子，然後在蓮花裏淨心，變得心靈純潔了，蓮花一開，他就可以跳出來，在水裏還可以洗一洗，游泳嬉戲後，就可以進入西方淨土來了。藻井在佛教藝術和絲綢之路藝術的系統裏就是西方淨土，可以供信徒從蓮花裏邊往生的一

個安樂之處。所以這兩個系統最後在石窟裏達成了融合，它還是裝飾在房頂上的，但是原來的以厭火祥，避免火災的功能幾乎消失了。因為在石窟裏，泥土和岩石是不會燃燒的，所以沒有避免火災的需求。因此，這個時候來看的人都會明白，藻井其實就是淨土，是可以往生的地方。

在敦煌，最早描繪淨土的藻井圖案的是第 268 窟窟頂。第 268 窟是北涼時期的洞窟，它的壁畫大概繪製於公元 5 世紀的前期（即 420—439 年）。這個時期漢地傳統的藻井和通過絲綢之路從西邊傳來的藻井紋樣已經開始融合，在第 268 窟頂上的這幅藻井其實還有更加特殊的歷史含義，就是它為當地的民眾解決了一個困擾他們多年的問題——安頓家裏的死者。你可能會說那其實很簡單，埋在戈壁灘裏，修一個墳不就行了嗎？當時的情況跟現在不一樣，因為那時衛生條件和醫療條件都比較差，人死了以後特別是患傳染病死去的人會對家裏的人或接觸到他們的人產生很大的影響。古時候敦煌人不明白這個道理，他們以為死者有靈魂，能把生者給拉到地下去，也就是說把他身邊的人也害死了。所以敦煌當地的居民特別害怕死者，亡故的親戚朋友雖然已經埋到地下了，但還是讓人害怕，那麼他們就希望死者「遠走他鄉」，就是說走得遠遠的不要想我。而當時的文字記錄上就用了一個字，叫「注」，死者注意了或關注了，就可能威脅到關注的對象。所以在敦煌北涼之前的墳墓裏我們就見到大量的這種文字性的記錄，比如寫到罐子上的、冥器上的文字裏就提到：若不幸亡故了請不要想念你的家人，就走吧，走得越遠越好。「遠走他鄉、樂沒相思、哀沒相念。」意思是無論悲傷還是歡喜都不要想着家人，要走得遠遠的。但即使這樣人們還是不放心，還要在安葬死者的時候在他胸口上放一個小鉛人，即用鉛這種材料做的小

人。讓死者手拿着這個小鉛人，代表若有想念的人就拿着這個鉛人走，不要來干擾和影響到活着的人的生活，可見敦煌的人有多麼害怕這些死去的親人和朋友。他們想辦法來解決這個困擾，死者沒地方去不行，所以這個時候藻井圖案傳進來，佛教和佛教藝術傳進來，大家就接受了這個概念。至少人死後有了新的去處，即西方淨土，這樣這些人就可以住在西方淨土裏，住在藻井中間，在那裏就有了安樂之處，這樣一來就不會來影響活着的人了。

　　總的來講，藻井就是敦煌早期石窟壁畫中廣泛流行的圖案，主體紋樣是水中蓮花，象徵佛國淨土。現在我們看到的這幅藻井圖中，特意在轉角處畫了從蓮花裏探出頭來的化生，一個小人頭從蓮蕾裏冒出，這就明確表示藻井中心的綠水白蓮花就是死者前往的安息之處，他們最初的出現完全適應了敦煌本地人的心理需求，就是給死去的親人朋友找到一個安樂之處，這就是藻井圖案的含義。

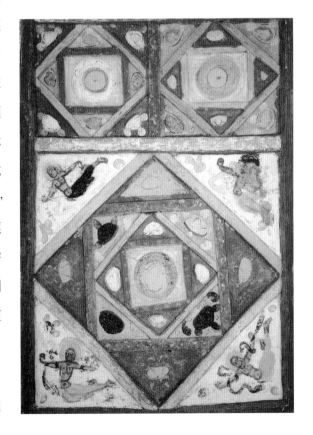

◎ 莫高窟第 268 窟頂藻井圖案

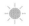

敦煌石窟中藻井的分類

藻井是敦煌石窟圖案中的精華，敦煌的藻井達四百餘頂，繪製十分精緻，保存較為完好。按其方井結構和中心紋樣可分為5類：

◎ 方井套疊藻井：是北朝平棋圖案的遺風，只保留了方井套疊框架的結構，井內紋樣卻有多樣變化。

◎ 盤莖蓮花藻井：井內是一朵八瓣大蓮花，蓮花周圍盤繞變形莖蔓忍冬紋。井外有圓形連珠紋、忍冬紋、白珠紋三道邊飾。

◎ 飛天蓮花藻井：井心較寬大，大蓮花周圍畫若干飛天繞蓮花飛翔。

◎ 雙龍蓮花藻井：井心蓮花兩側畫作二龍戲珠狀，藻井四周畫十六飛天撒花奏樂。

◎ 大蓮花藻井：井內只畫一朵大蓮花，或四角偶配一角花，井外邊飾層次較多，簡練清新。

 《九色鹿本生故事畫》是畫在牆上的卷軸畫嗎？

「本生故事」講的是釋迦牟尼佛出生前的故事。可能有人會問，怎麼佛出生前還有故事呢？是呀，因為佛教是相信生死輪迴的，也就是说你成為今天的你之前，你可能曾經是一隻貓，或者是一條狗，或者是一個國王，或者是一位公主……

這裏所说的九色鹿本生故事，就是说釋迦牟尼佛的前生曾經是一頭鹿，還是一頭英俊的公鹿。因為牠是有角的，而且這隻鹿的皮毛顏色非常好看。

「九色鹿本生」故事並不複雜。有一個打獵的人，不幸掉到河裏了，於是他就高聲疾呼：「救命啊！救命啊！」結果九色鹿剛好從河邊經過就心生善念，覺得應該把這個落水的人救起來。九色鹿就毫不猶豫地跳到河裏把這個人給救了出來。那麼，這頭鹿又是怎麼救人的呢？難道是用嘴咬着他的衣服，或者咬着他的胳膊把他拖上來的？在《九色鹿本生》故事畫中一般畫的是溺水之人騎在九色鹿的背上，然後上了岸。至於他是怎麼騎到鹿背上去的，這個我們也不清楚。當然溺水之人被救之後肯定要表示感謝了，通常我們在圖中見到的就是這個人跪在九色鹿前面以示感謝。九色鹿不需要回報，也沒甚麼要求。只是说：「不必謝我，你回去吧，我只是希望你不要向任何人泄露我的行蹤，因為那樣的話我就

會很危險。」為甚麼如此神祕呢，因為九色鹿的皮毛太漂亮了，色彩斑斕，有一些人就特別垂涎九色鹿的皮毛。比如這個國家的王后就是九色鹿的超級粉絲，特別想用九色鹿的皮毛來做一件大衣。我想她的這個願望其實是有點象徵含義的，因為九色鹿的皮毛很漂亮，她把這個皮毛拿來穿在自己身上，這樣自己也會變得很漂亮。總之，王后做夢夢見了這隻漂亮的九色鹿，她就想盡辦法要得到九色鹿。

可是，沒有人知道九色鹿在哪裏。王后就纏着國王，要求國王一定要想辦法找到這隻九色鹿，要不然，她就會心碎而死。國王沒有辦法，只好張榜發佈告示：重賞前來告密者。誰告訴國王、王后九色鹿在哪裏，就可以分到一半的國土，還要加一萬兩金子和一萬兩銀子。這樣的話，告密者不僅有現金獎賞，還可以裂土封疆，自己就可以變成一個國王了。這樣的賞賜實在是太有誘惑力了，所以那個被救之人的道德感就被超高額的獎賞給摧毀了。他來到了皇宮，告訴國王九色鹿的住處，然後帶領着國王和他的軍隊，去圍捕九色鹿。有一隻小鳥得知了這個資訊，就飛到九色鹿那裏去告訴牠，想讓九色鹿趕緊逃走。但是當九色鹿清醒過來的時候，已經被國王的軍隊包圍了。士兵們引弓待發，九色鹿是完全跑不掉了。這個時候該怎麼辦呢，九色鹿乾脆站起來，把牠如何拯救了這個溺水之人，做了一件善事反而遭了惡報、被人出賣的事，告訴了國王。

當然，國王也是一個心存善念之人，他被九色鹿的行為感動了，就放了九色鹿。但是王后是斷然不能容忍國王放走九色鹿的。王后知道後非常生氣，生氣過頭了，結果心臟被氣炸了，犯了心臟病死了。而這個告密之人身上長了惡瘡，渾身流膿，最後也很醜陋地死掉了。我想這是

講這個故事的人希望看到的結果，就是善有善報，人要多做善事，這樣的話才會有好的結果。

「九色鹿本生」故事在南亞印度地區、中亞西域地區以及中國的敦煌地區都有不同形式的藝術表現，看來這是一個非常受歡迎的故事。但是在這幾個地方，表現這個故事的時候有很大的差別，主要體現在構圖上。在印度，多數為圓形構圖；到了中亞，比如像克孜爾石窟，就變成了菱格形的構圖。圓形的構圖和菱格形的構圖，都對情節的描述有一定限制，不能有太多的細節表現，否則就不好分辨。而到了敦煌地區，這個故事就有了全新的構圖，變成了橫卷式的構圖，這是一個可以無限延長的長條狀構圖，這樣的話故事就可以被講得更加仔細、更加全面、更有戲劇性。

然而這種橫卷式的構圖，其實早在中國的中原地區，就已經很流行了。例如在東漢時期的畫像磚、畫像石中，我們就可以看到多個故事情節被安排在一塊橫條狀的磚、石上。例如表現一個使者在路上行走，然後遇到各種事情，最後到達西王母所在的那個地方，就是用長條狀的構圖來表現使者成仙的過程。這種橫卷式構圖特別適合講故事。我們在敦煌第 257 窟的後壁上部，就看到用這樣一幅橫卷式的、長條狀的構圖來描繪九色鹿的故事。敦煌第 257 窟後壁的《九色鹿本生》故事畫，除了構圖形式有明顯變化之外，在細節處理上，也有一些獨到之處。例如在構圖上，宮殿建築畫得很小，剛剛能把國王和王后坐着的樣子畫進去，如果他們站起來估計都能把屋頂給掀翻了，也就是說宮殿建築與宮中人物的比例關係，按照常識是不合理的。在這裏是把建築背景作為輔

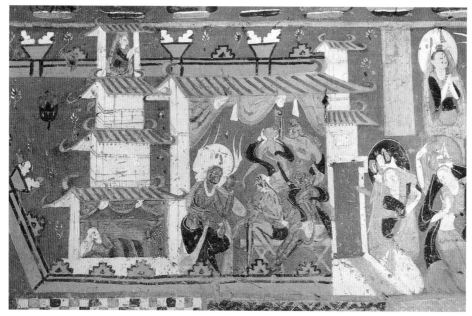

◎ 莫高窟第 257 窟《九色鹿本生》故事圖

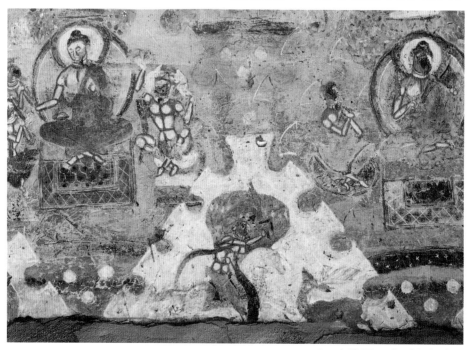

◎ 克孜爾石窟《九色鹿》

　　講給孩子的中國藝術史（精選版）

助性的元素畫到裏面的，只是告訴我們這是一座宮殿，所以我們看起來它也是合理的。其次我們還知道裏邊的這兩個人物，一個是國王，一個是王后。雖然宮殿建築與人物的比例並不協調，但是卻能把故事的內容講得非常清楚。

　　第二個細節是運用誇張變形的表現形式，例如圖畫中那匹拉車的馬，腿部關節的彎曲度處理得較為誇張，這在現實中幾乎是不可能的，但為了突出裝飾性，讓這匹馬看起來更漂亮，藝術家採用了誇張的處理方式。因此雖然在生理結構上這也許是不可能的，但是在繪畫表現中，卻是可行的。這就告訴我們，用圖像來講故事跟用文學講故事，有着很大的區別。比如這幅《九色鹿本生》故事畫的講述方式，是從左邊開始先講述了九色鹿的故事，然後又從右邊開始，講述了王后夜夢九色鹿，國王派兵去抓捕九色鹿。最後再在靠近中間的那個位置上，表現國王與九色鹿對話的場景，就是把故事的高潮放到了靠近中間的地方。這也顯示出藝術家在構圖，以及在講述方式上的巧思。所以這幅圖不僅在構圖上有特色，而且在細節描繪上也非常精彩。所以説，敦煌第 257 窟的壁畫《九色鹿本生》故事畫是中國藝術史上的一幅精品。

敦煌莫高窟的建造者

在人們驚歎敦煌莫高窟洞窟之多，壁畫之精美，塑像之豐富時，總會有人提出這樣的問題：這些洞窟都是誰建造的？他們為何要建造這麼多的洞窟？其實，我們在洞窟中就能找到答案，答案就是壁畫上的供養畫像。供養人就是洞窟的主人，就是莫高窟的建造者。所謂供養人即為出資發願開鑿洞窟的功德主、窟主、施主及與其有關的家族、親屬或社會關係成員。供養人有敦煌歷代大族、地方長官、僧界大德，也有一般下層的平民百姓。他們是活躍在敦煌歷史上的人物，他們的畫像也被表現在敦煌石窟裏。這些畫像有着極高的歷史價值和藝術價值。

22 雲岡大佛：佛像是按皇帝的樣子塑造的嗎？

說起雲岡大佛，大家並不陌生。雲岡在哪裏呢？雲岡位於今天的山西省大同市，在這裏建造的雲岡大佛是中國歷史上最早的皇家大佛。這個皇家大佛為甚麼會建在大同這個地方呢？因為大同曾經是中國歷史上北魏這個朝代的都城。當時的大同非常繁華，北魏鮮卑人佔領大同以後，把都城改稱平城。

北魏的統治者從全國各地召集了很多移民，將其遷移到平城來，這些人包括能工巧匠、富商大賈各色人等。所以當時的平城，也就是現在的大同人口數量很大，政治地位、軍事地位和經濟地位也非常重要。因為當時它是都城，所以，我們在這裏能看到這麼高大宏偉的、由皇家供養的所謂皇家大佛。

那麼雲岡大佛是誰主持建造的呢？主持建造大佛的是一個名叫曇曜的僧侶，這個人是從涼州遷移而來的，當時北魏的鮮卑軍隊佔領了今天的河西走廊地區之後，從涼州古城遷移了相當多的一部分人，包括造佛像的工匠，還有這些出家的僧人，他們都遷移到了大同。

來到大同以後，他們就被委以各種職責，上面說到的和尚曇曜，被安排主持皇家的這個項目——開鑿 5 個大佛像，現在就俗稱「曇曜五窟」。這個曇曜五窟非常特別，在中國歷史上是非常獨特的案例。因

為一般這種大佛像一次只開鑿一個，而不是同時開鑿一組大佛。因為開鑿一個大佛需要花很多的錢和人力物力，所以一次修 5 個大佛，由一般人來供養，幾乎是不可能的。可是在北魏的首都平城，它就實現了，這個是特別需要説明的。

它們具體的建造時間是甚麼時候呢？大概就在公元 5 世紀的中期，以 5 個大窟為代表的一組洞窟被開鑿出來。現在在雲岡研究院的編號裏面，它們是第 16 窟到第 20 窟。這組洞窟有甚麼重要的意義呢？在於它解決了中國佛教史上一個重要的問題，那就是應該如何處理佛陀與皇帝的關係。

根據原始佛教的要求，如果一個人出了家，他就不用再禮拜皇帝了，見了皇帝可以不下馬，見了皇帝也可以不予理睬。但是按照中國的等級制度，這是不能接受的，在當時就有了很大的爭議。見了皇帝不跪拜，不符合中國的規矩，是要殺頭的。但是僧人要去禮拜皇帝也是不對的，因為一個出家人應該禮佛，而不是禮皇帝。最後就達成了一個折中協議，解決了世俗權力和宗教權力的紛爭問題。這個衝突產生在中國北方的北魏時期，這個衝突後來就以皇帝造像的方式得以解決。

由此可見，曇曜五窟的這 5 尊佛像其實是仿照皇帝的模樣來建造的，這個皇帝就是在當時統治北魏的皇帝——文成帝。文成帝之前還有 4 個皇帝：第一個是道武帝，第二個是明元帝，第三個是太武帝，第四個是景穆帝。這也就是為甚麼一次造了 5 尊大佛像。

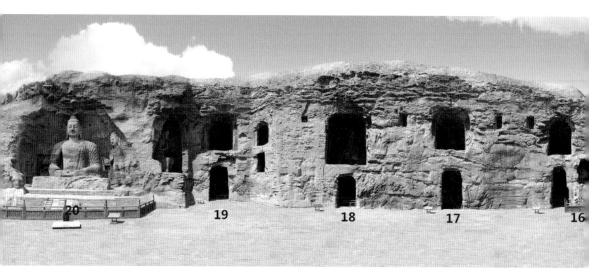

◎ 曇曜五窟

◎ 雲岡第 20 窟造像

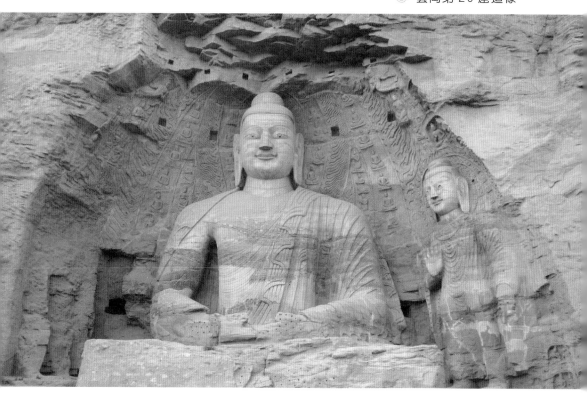

值得注意的是這 5 尊大佛像，它們的姿態是不一樣的，有的是坐着的，有的是站着的，有的是兩腿交叉的，它其實還是按照造佛像的規則來塑造的。但是他們的面相卻是有區別的，因為我們現在不知道這 5 個皇帝究竟長的甚麼樣子，所以我們也無法判定這 5 尊佛像是否按照這 5 個皇帝的樣子來造的。曇曜僧人也是從涼州過來的，他其實並沒有見過已經過世的 4 個皇帝，他只見過當朝的文成帝。那麼，這些佛像是不是按照皇帝的真實模樣來塑造的呢，我們並不清楚，但是其中有一尊大佛的臉上和腳部，鑲嵌了黑色的石頭。這個石頭標記據說就是當朝皇帝文成帝身上黑痣的部位，也就是說有黑色石頭鑲嵌的這個佛像，我們可以判定為文成帝。對於這 5 尊佛像的排列有很多爭議，具體哪尊佛像對應的是哪位皇帝，我們也不是很清楚。有人說是按照從左到右的順序來排的，也有人說是從右到左的順序來排的，還有人說是從中間開始往兩邊來排序的，因為從中間開始，再往兩邊排也是符合中國的宗廟制度的。

　　它們具體是怎麼排列的呢，可能還有待進一步的研究，但是可以確定的是這 5 尊佛像就是按照北魏的 5 位皇帝來塑造的。這樣就解決了佛與皇帝、宗教權力與世俗權力之間的矛盾，就讓佛陀和皇帝、宗教與世俗融合在一起，這樣就不矛盾了，就有利於佛教在中國的傳播，在北魏境內的傳播。這就是雲岡 5 尊大佛像的重要價值所在。

　　這一講談到的佛像是第 20 窟的坐佛，它是一尊露天坐佛，但是它原來並不是露天的，而是被前面木構建築蓋住的，它是大殿裏的佛像，佛殿是依山而建，現在我們看到它的大樑大柱，是插在石頭的崖面上的，

它只需要把前面建起來就可以了，佛像是住在房間裏的。

　　這尊佛像的姿態是禪定的坐像，彷彿在那兒很休閒地坐着，也像一位皇帝出家在這兒修行。這尊佛像的面相，更接近西域人的形象，鼻樑高而挺直，眼睛大而寬，身軀偉岸挺拔。這樣的佛像是西域印度人物與中國北方少數民族鮮卑人形象的融合體現，與漢人傳統的審美習慣有一定的區別。

雲岡石窟

　　雲岡石窟是我國最大的石窟之一，與敦煌莫高窟、洛陽龍門石窟和麥積山石窟並稱為中國四大石窟藝術寶庫。

　　雲岡石窟位於今山西省大同市以西 16 公里處的武周山南麓，依山而鑿，東西綿延約 1 公里，氣勢恢宏、內容豐富。雲岡現存主要洞窟 45 個，大小窟龕 252 個，造像五萬多尊，代表了公元 5-6 世紀中國傑出的佛教石窟藝術。其中的曇曜五窟，是中國佛教藝術第一個巔峰時期的經典傑作。

 南京出土的《竹林七賢圖》是中國最早的「肖像群畫」嗎？

　　南京出土的《竹林七賢圖》，是中國最早的肖像群畫嗎？在這一講裏，我們首先要講到：甚麼是肖像畫？在中國歷史上，肖像畫主要指的是真實存在的人的畫像，中國的肖像畫主要是表現人物的體貌特徵，一開始主要是被用於宮廷裏面。在皇帝後宮裏佳麗三千，他不可能都認識，於是他就會讓宮廷畫師去把後宮佳麗的樣子畫出來，這就是早期中國肖像畫的表現。

　　在中國歷史上有一位很有名的女子王昭君（明妃），她在當時是皇宮中最漂亮的女人，但是由於她得罪了畫師，反倒被畫成了宮廷裏最醜的女人。這個皇帝的宮廷畫師名叫毛延壽，他在給宮裏的佳麗畫像之前會接受一些賄賂，不賄賂的就會畫得醜一些，賄賂的就畫得美一些，因此妃嬪們都會給毛延壽送錢。可是王昭君就不願意賄賂他，於是毛延壽就把她畫得很醜，還在她的眼睛下部加了一顆黑痣，這顆黑痣在看相的人看來叫「喪夫落淚痣」，也就是説這是一顆不吉祥的痣。因此皇帝就沒有喜歡上王昭君，並把王昭君派去和匈奴和親。直到皇帝在準備送她去北方嫁給匈奴首領的時候才發現她特別漂亮，這才知道是宮廷畫師毛延壽沒有真實地把她畫出來，於是皇帝就把畫師綁起來公開斬首。當然這是一段既算是歷史記載，也算是民間傳説的故事，但是它給了我們一個機會來了解肖像畫在中國早期藝術史上的影響。

這一講談到的《竹林七賢圖》，並不是純粹為了美或者是為了某些實用功能才出現的，它僅僅是為了展現這 7 個受人尊敬、令人羨慕的人物。而且他們這 7 個人物真正稱得上是物以類聚、人以群分，他們經常湊到一起在竹林中聊天、說笑、逗樂，展示各種才華，後人就稱他為「竹林七賢」。這幅圖是出自哪裏的呢？它是在南京的西善橋宮山墓出土的。其實這幅畫上還不止這 7 個人，它是竹林七賢與榮啟期圖。榮啟期又是誰呢？這竹林七賢我們知道他們是魏晉時候的 7 個有名的文士，他們所擁有的各種特異的才能，其實都不是社會上特別需要的，例如他們其中有個人特別能吹口哨，一吹的話聲音可以傳很遠；還有一個人特別能喝酒，喝很多酒都不醉，這也算是一個特異功能；還有一個人名字叫王戎，他的眼睛特別銳利，可以直視太陽並且不會傷害眼睛，或者被曬暈。

◎ 南朝 《竹林七賢》畫像磚（局部）

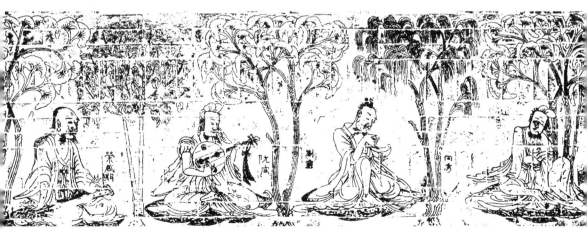

當然這 7 人，嵇康、阮籍、山濤、劉伶、阮咸、向秀、王戎之中，我覺得最有名的是一個彈琴彈得特別好的人，他叫嵇康，是中國歷史上赫赫有名的人物，嵇康在竹林七賢中是排在第一的。嵇康彈過最有名的一首曲子是《廣陵散》。他被人陷害處死的時候，慨歎了一聲，説《廣陵散》從此絕也！就是説世間再無《廣陵散》。金庸的小説裏還寫過這一段，人們最後還發現了《廣陵散》的一個曲譜。不管怎樣，這 7 個人常常聚集在竹林下，肆意酣暢、喝酒聊天，特別是他們都不拘禮法，衣服也不好好穿，光着腳就到處跑，他們也不當官，自由自在，可以説是自由的象徵。

除了竹林七賢之外還有一個人物叫榮啟期，這個榮啟期是有道家色彩的一個人物。據説，他曾經與孔子對過話，也就是説他要比竹林七賢早很多年，早數百上千年吧。但是由於他們在性格上、人物形象上有關聯和相似之處，所以把榮啟期也畫到了裏面，而且這幅作品並不是真畫，而是刻的印模，這些線條在磚上是凸起來的，就像是線描的壁畫一樣。這種線描是將畫稿印到泥磚上，這就需要有提前畫好的畫稿或者範本的設計，然後再用一個模一個範把它印到這些磚上，最後燒製了之後再排列起來，這樣就組成了一幅大的壁畫放在墓裏。而且這些畫在藝術表現上，水平都很高。比如在畫到嵇康風采的時候，嵇康自己曾經説過這麼一句話，他有一首詩中提到，「目送歸鴻，手揮五弦」。這個「手揮五弦」是指他在彈琴，「目送歸鴻」是他看着鴻雁往遠方飛，這是眼手合一的一種詩意表現，可是要把它畫成畫就比較困難了。比如像顧愷之這類著名的畫家，都表示過將嵇康手揮五弦畫出來易，目送歸鴻的形象畫出來難。手揮五弦因為動作比較大，比較好畫，但是目送歸鴻要

畫出一個人的眼神看着鴻雁飛走，就不好畫了。所以説我們知道文學的表現和繪畫的表現其實是有區別的。在這一組叫作肖像群畫人物群像的表現中，我們都可以把畫史上的一些故事和理論與這幅圖相印證，所以説這幅圖本身是非常重要的。

　　總之，這幅竹林七賢與榮啟期圖，後來在南京一帶非常流行，在發掘的好幾座墓裏都發現有竹林七賢與榮啟期圖。這些賢達之士非常受人推崇，説明當時的人並不是崇拜權貴，而是欣賞性格獨特、才華橫溢、風度翩翩的人，反映了在動亂時期生命無常，人們渴望和期待自由自在的生活和個人性格的張揚。這一組肖像群畫也就成為中國肖像畫史上重要的作品之一。

風流倜儻的隱士精英

　　「生活在山間，不問世事，只求吟詩作賦，相互嬉戲，為尋求心靈的一片天堂」。中國古代的隱士精英「竹林七賢」——嵇康、阮籍、山濤、向秀、劉伶、王戎及阮咸七人，就是這樣一群人。

　　竹林七賢生活在司馬氏當權的時代，這是一個文人無處發聲的年代。雖然竹林七賢都有很高的才華，但卻不願與官場合作，選擇隱居山林，但是後來的司馬氏為了拉攏竹林七賢，想盡了一切辦法，不擇手段，竹林七賢的結局幾乎都很悲慘，但他們灑脫的精神和不屈的勇氣，卻流傳至今。

 雷公與電母：中國神話裏的自然神是如何走進佛教石窟的？

　　這一講我們選的是敦煌莫高窟第 249 窟窟頂的風雨雷電自然神的形象。這些形象其實是有具體名字的，雷神是從漢代神話傳說中來的，我們可以在中國內地的墓葬中看到類似的形象；電豬則是來自道教的圖像體系，這是一個非常有意思的現象。第 249 窟是一個佛教題材的石窟，應該是一家人為了紀念他們死去的父母開鑿的，希望父母往生能夠去他們想去的地方。按照中國傳統的說法，一個人不論男女，死了以後都要去崑崙山見西王母，或者去西方淨土世界。這個路程是很遙遠的，而且途中可能會遇到各種各樣的阻礙和困難，這就需要保護神的陪伴和幫助，最後才能順利到達彼岸，雷電風雨之神則充當了路途中的保護神。

　　雷公的形象在中國早期的著作中就有記載，東漢王充的《論衡·雷虛篇》記載：「圖畫之工，圖雷之狀，纍纍如連鼓之形。又圖一人，若力士之容，謂之雷公，使之左手引連鼓，右手推椎，若擊之狀。」就是說工匠在描繪雷神形象時需要把大小不同的鼓串到一起來表示發聲的工具。而雷神則要畫成一個大力士的形象，因為他很有力量，所以被稱作雷公。雷公的姿勢為左手導引串在一起的鼓，右手拿着鼓槌，看起來就像正在敲鼓的樣子。這個是我們現在能夠見到的文字描述中最為詳細的雷公形象。如果把上述記載還原為具體的圖像就是一個很有力量的人拿着鼓槌來敲一串鼓。敦煌莫高窟第 249 窟窟頂壁畫裏就有一個大力士

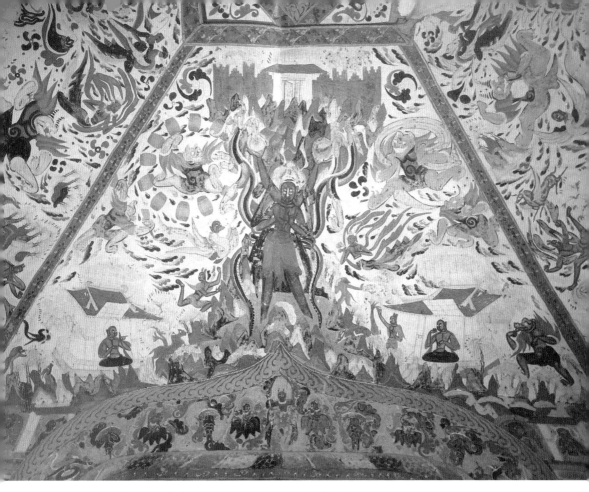

◎ 莫高窟第 249 窟窟頂雷神、電豬圖案（全景圖）

雷公的形象，他正在敲擊着周身一串連在一起的鼓。現在的架子鼓是由不同音階的一組鼓組成的，那麼圖片中的鼓是不是也分不同音階呢？我們現在還不太清楚，因為它們大小差不多。它們是不是能發出同樣的聲音呢？我們也不知道。但是，我們可以想像這一串鼓如果同時發聲，疊加在一起就會出現轟鳴之聲。

我們在漢代的畫像石、畫像磚裏也可以見到類似的畫面，是畫在一輛車上的，車中間用一根棍子串起來一串鼓，旁邊有一個大力士拿着鼓槌作敲打的樣子。當然還有別的形象，如《山海經》中記載：「雷澤中有雷神，龍身而人頭，鼓其腹則雷也」。這裏的雷神是龍身人首形象，用腹部來發音，有點像青蛙，一下子就能發出各種聲音，所以這是一個很特別的形象。這個形象我們在畫像石、畫像磚裏還不太常見。

漢代的《淮南子》中記載：「電以為鞭策，雷以為車輪。」就是說閃電畫的像馬鞭子，而打雷則用車輪的形狀表示。這是不是說要用車輪的轟鳴聲來比喻雷聲呢？我們不是很清楚，但我們知道它和車是有關係的。而電主要是通過模擬閃電在空中閃現的形象來描述的，在圖像中則用扭曲的蛇來表現閃電。除此之外還有鑿，就是用一個金屬鑿子在石頭上鑿出火花代表閃電的樣子。閃電之神在道教中被稱作「電豬」。考古發現的各種雷公圖像多數都是人的形象，那麼電豬又是甚麼形象呢？我們能在漢代畫像磚、畫像石裏見到的是鞭子形狀或者是蛇形狀的一些閃電，卻還沒有見到一頭豬變成閃電，或者一頭豬拿着鑿子鑿出火花變成閃電。

莫高窟第 249 窟窟頂就有一個「豬頭」的形象，它是有豬首形狀的神，擺出一副很有力量的架勢。他的雙手各握着一個很尖銳的金屬器正在往石頭上鑿，並發出火花，這個形象就是道教的電豬。由此可見，古代道教和神話中的形象都進入了佛教石窟，這是一個非常奇特的現象。我們通過對敦煌壁畫中雷公、電豬形象的分析，就可以知道中國傳統神話中的各種自然神其實很早就進入了佛教石窟，與佛教圖像和諧並存，構成了早期中國傳統文化裏的想像世界。同時，像雷公、電

豬這樣的自然神，其實是經歷了一個逐漸擬人化的過程，並最終成為人化了的神，甚至成為社會道德教化的工具。比如說謊的人要遭雷劈、遭電擊這類說法，這表明它不僅把自然現象擬人化，而且把它社會化了，這是一個非常有趣的文化現象。總之，雷電風雨這些自然現象在人類文明進步的過程中被賦予了社會化的各種想像並圖像化，在藝術史上留下了豐富多彩的相關圖像，是非常有價值的。

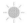

莫高窟第 249 窟

　　第 249 窟位於敦煌莫高窟窟區中段，雖無明確的造窟文獻記載，但從洞窟形制、壁畫內容和藝術風格來看，其營建時間應為西魏時期。

　　第 249 窟為平面方形，覆斗形頂。洞窟西壁開券形大龕，內塑倚坐佛一身，龕外塑菩薩立像。東壁已坍塌，南北壁上層畫天宮伎樂圖，中部畫佛說法圖和千佛圖像，下部畫藥叉圖像。窟頂中心建蓮花藻井，四周畫升仙圖和中國傳統的神話圖像。敦煌第 249 窟的造型及繪圖充滿了濃郁的生活氣息，流暢的線條和富有動感的人物造型，表現出畫家卓越的觀察力和非凡的繪畫技巧。

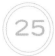

25 希臘羅馬的日、月神是怎樣來到中國的？

希臘羅馬的日、月神是怎樣來到中國的？首先我們要了解一下希臘羅馬神話傳說中的日神和月神是甚麼？他們怎麼會和我們中國的藝術發生關係呢？

在敦煌莫高窟第 285 窟的西壁，也就是我們一進入這個洞窟面對的正壁的左右兩側，可以看到兩個非常奇特的人物形象，他們就是希臘羅馬神話傳說當中的日神和月神。右側所繪的日神及其所乘坐的馬車均被畫在一個圓形的背景內，這個用來表示太陽的圓形背景圖，如今看起來是黑色的，可原本太陽應該是紅色的，為甚麼這個圓環卻是黑色的呢？那是因為當初所用的紅色顏料中可能含有朱砂，而朱砂裏面含鉛，經過很多年的氧化後紅太陽就變成了黑太陽，而且這幅作品整個背景的顏色現在看起來都是黑色的，並帶有一點紫色，因此，我們能夠感覺到它最初應該是紅色的。乘馬車坐在正中間位置的這個人物就是日神，他面向觀眾，雙手合十，看起來就像一尊佛教的菩薩，而不像希臘的人物。

日神是正面像，而他所乘坐的馬車就特別有意思，被畫成了側面形象，也就是說，日神不是面朝前方，而是面對車側面而坐。這輛綠色的「太陽車」畫得很小，形狀更像是一乘轎子而非一輛車，也許這正是要表現文獻中提到的「日輦」（運送太陽的轎子）。那麼，誰是抬轎子的人或動物呢？由於畫面太過模糊，我們已經無法看清。只能隱隱約約識別出

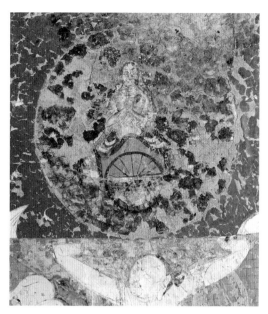

◎ 莫高窟第 285 窟「日神」

◎ 克孜爾石窟《天象圖》中的太陽

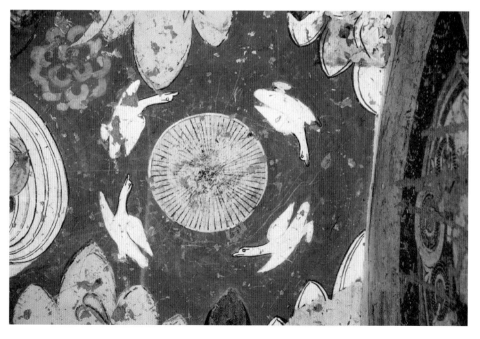

兩隻飛翔的大雁，估計是與新疆克孜爾石窟窟頂壁畫《天象圖》裏繞着太陽飛翔的 4 隻大雁類似，在這裏被改成了拉車（或抬轎子）的太陽鳥。

希臘神話中的日神，叫作 Helios，我們的標準譯法是赫利俄斯，Helios 是名男性，他與月亮女神塞勒涅是兄妹關係。可能有人會問，我們傳說中的西方太陽神不是阿波羅嗎，怎麼變成了 Helios 呢？其實這個所謂阿波羅是後來人附會進去的，反倒喧賓奪主了，給大家造成一種印象，好像希臘的太陽神就是阿波羅，其實他們並沒有直接的關係。

與我們在敦煌第 285 窟壁畫上見到的日神相對應的位置上，我們看到了月亮神，這幅作品也有一個圓形的背景，但是被塗成了象牙白色，並被放置在深藍色的夜空中，我猜測表現的就是「明月高懸」這樣一種境界。月亮神上身裸露，肩披長巾，乘坐在綠色的馬車中。月亮神的馬車與日神的馬車大小形狀相同，顏色也是綠的，拉車的馬共有 4 匹，車前、車後各 2 匹，也是可以往相反方向拉車的。

如此一來，車被馬拉到一邊之後，另外 2 匹馬又可以把它拉回來了，這樣就可以周而復始。太陽和月亮都可以是左右、左右，也就是東西、東西，形成一種重複運動的狀態。這樣的話，我們就可以揣摩到藝

◎ 莫高窟第 285 窟「月神」

術家在解決這個科學難題時的奇思妙想了。而且他也加入了一些中國人的觀念，比如在畫日神和月神護衛的時候，日神這邊的武士駕着龍車，這就是陽，陰陽的陽。而在月亮神那邊呢，駕車的就是鳳。在這裏，我們不僅看到了鳳車和龍車相向而行，在這樣一種護衛團隊中，我們也可以看到陰陽、龍鳳的概念，都已經融入希臘神話中的日神、月神的圖像中去了。

更有意思的是，在第 285 窟窟頂的東壁上，也就是入門的那塊斜坡上，和希臘的日、月神相對的位置上，還出現了中國傳統的日、月神形象，即伏羲和女媧。伏羲和女媧是兄妹關係，在中國的傳說中他們本來是人類的始祖。可是，在漢代他們卻被改造成了日神和月神，當然他們不僅僅是日、月這兩個自然神，同時又手持木匠用的規和矩，也就是畫方和畫圓的工具，這就讓所謂日、月自然神多了一些社會功能和人的技能，這也是我們值得注意的地方。

中國有句古話叫作「天無二日」，但是在敦煌第 285 窟中，希臘神

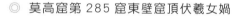

◎ 莫高窟第 285 窟東壁窟頂伏羲女媧

話當中的日、月神和中國神話當中的日、月神，被畫到了同一個洞窟裏。在這裏，中國傳統和西方傳統是和諧共存的，它們反映了中國藝術的包容性和開放性，同時，這也是中國藝術、中華文明得以生生不息的一個重要原因。如果把這些包容性與融合中西的優勢集中起來，把這些有意思的概念集中起來，在同樣的空間中加以表現，對自然的理解和對神話的處理，就都可以通過這種圖像的方式傳承下來了。

希臘神話中的日、月神是沿着古絲綢之路，從歐洲逐步東傳來到敦煌的，沿途也留下了各種痕跡。我們在阿富汗的巴米揚石窟裏，在新疆龜茲石窟壁畫中，都可以看到他們的形象。但是各地的畫法也有明顯的不同，通常都會加入一些本地的圖像元素，也就是説同樣是從希臘神話當中來的日神、月神的圖像，在傳播各地的過程中，被本地的人加以想像，加以發揮，然後又被本地化了，這不同於一模一樣的照抄，而是利用本地的一些因素來加以改造。所以希臘日、月神的東傳過程，同時也反映了東西方不同藝術傳統交流融合的真實狀況。

希臘神話

　　神話是關於神祇們的故事，神話故事是人類的藝術創作。希臘神話源於古老的愛琴文明，是西洋文化的源泉。希臘半島的人民崇拜英雄，因而誕生了許多人神交織的英雄故事。這些故事被稱為「希臘神話」。其中，神的故事涉及宇宙和人類的起源，英雄傳說則有特洛伊戰爭和奧德修斯的遊歷等。

5

隋唐時期

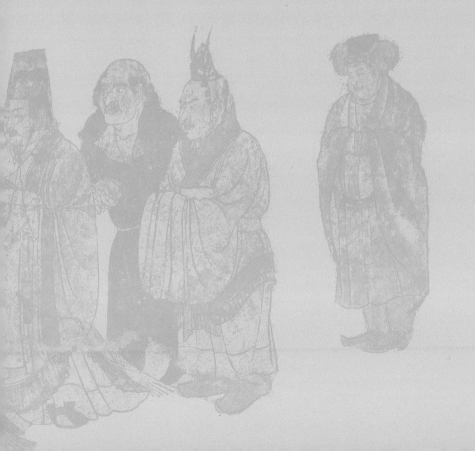

(26) 隋代展子虔《遊春圖》是中國最早的獨立「風景畫」嗎？

　　隋代展子虔的《遊春圖》，是一幅畫在絹上的小畫，名氣雖然很大，但是它的尺幅並不大——寬 80.5 厘米、高 43 厘米。也就是説一個人可以把它拿在手上細細賞玩。後來由於它被各種裝裱、加上各種題跋，就成了一幅橫卷，就不方便打開拿在手上看了。這幅圖是絹本設色，也就是説是用色彩和墨畫在絹上的，所以説一般稱之為絹本。現收藏在故宮博物院。

　　這幅名氣這麼大的畫，描繪的內容是甚麼呢？它是以自然景觀為主題的，畫面右側大片的地方畫的是山巒、樹木、白雲，這是純粹的風景，左下角畫的也是山川樹木，就是規模小一些，在中間是寬廣平靜的河流或者是一片湖泊，在山間小路上，我們還可以看到穿白色衣服的人物在畫裏行走，可能是遊人，還有幾個人在泛舟或者是擺渡，我們不是十分確定他們是正在旅行或者是在遊玩。總體來看，這幅《遊春圖》就是一幅描繪春暖花開時節的風景畫。

　　此畫的內容現在看起來好像沒有甚麼奇特之處，春日晴好，我們大家到郊外去賞景，畫幅風景畫，這是一件很普通的事情，可是在當時它就不普通。因為在中國藝術史上，隋代之前，例如魏晉時期、南北朝時期，好幾百年的歷史當中，其實是沒有獨立的專門供人欣賞的風

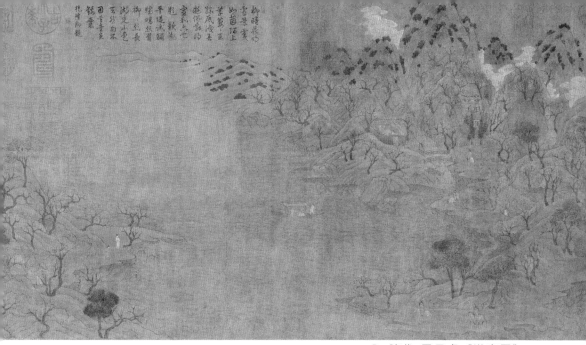

◎ 隋代 展子虔《遊春圖》

景畫的。 在當時，藝術家關注的或者説社會關注的是人倫教化、歷史故事、神話傳説這類題材，單獨的山水風景作品，很難看到。例如前文中我們講到的《竹林七賢圖》，它是在竹林這樣一個背景下，雖然也是描繪自然景觀，但是我們關注的對象其實是竹林七賢這七個人，而不是他們所處的風景或者説環境。所以這幅《遊春圖》作品由於它描繪的主體是自然景觀，因此它被稱作中國歷史上最早的山水畫，也可以説是最早的獨立風景畫。英文有一個單詞叫 Landscape，Landscape 主要是描繪風景的，裏面可能會穿插一些人物或者動物，但是它的主體還是自然的山川景觀。我們今天把這類畫叫作風景畫，在中國傳統藝術的術語中就叫山水畫，因為在中國畫當中，風景的主體往往就是山水。所以這幅畫在中國藝術史上，有着非常重要的地位，因為它標誌着山水畫這個大的繪畫門類的興起。

然而，有關這幅畫的真假、它是甚麼時候畫的、它是不是隋代的作

品、是不是展子虔畫的，其實我們是不確定的。對這幅畫的了解，最早可追溯到距隋代幾百年之後的宋代了。北宋末期，才有了關於這幅畫的記載，它右邊的那個隔水，也就是畫心與後來附屬的添加內容之間的分隔處，即畫的外面，有一片空白的位置，上面有宋徽宗題寫的一行字，這行字為「展子虔遊春圖」，所以我們是通過北宋的徽宗皇帝的題字才知道這幅畫是誰畫的。徽宗皇帝的題字是不是真的呢？我們也不確定，所以有人說它可能是明清時才創作的一幅畫，假託宋徽宗說這幅畫是隋代展子虔畫的。這樣，就給我們研究藝術史造成了很大的困擾，我們不知道這幅畫究竟是甚麼時候畫的，由甚麼人畫的。

那麼，我為甚麼還要跟小朋友們講這幅充滿爭議的畫呢。那是因為歷史上有很多事情都是有爭議的，都是不肯定的，有些我們耳熟能詳的東西，也未必就是真實的。所以在這裏就是要告訴大家，其實我們的藝術史，它是後人寫的前人發生的事情，前代的藝術家，前代的作品，而這些藝術家是否真實存在過，年代是否真實，這些問題都值得我們去思考。我們要帶着一種懷疑的態度，或者說一種質疑的態度，來看待藝術史，看待我們現在已有的知識體系。我們現在學習的知識體系有一個生成的過程，而這個過程往往比較複雜，就像這幅畫所反映的一樣，有許多不確定的因素加入進來，需要我們去偽存真，還原歷史原貌。

如果是隋代的展子虔畫了這幅畫，那麼，為甚麼宋代以前的幾百年都沒有任何相關的信息呢？這幅畫究竟是在甚麼時候橫空出世的呢？在元明清時期，我們才比較多地了解這幅畫的信息，所以這幅畫還是有特殊價值的，它給我們質疑歷史、思考歷史的真實性和去偽存真，以及去

辨識的過程，提供了機會。也就是説，通過這幅畫，我們既可以知道中國山水畫傳統大概在甚麼時間開始獨立形成的，也可以知道中國山水畫形成的時間是有爭議的。這幅傳為隋代展子虔所作的《遊春圖》不一定就是隋代的作品，但它在中國藝術史上長期被認為是山水畫傳統的開山之作，影響很大，我們還是應該認真地去對待這件作品，因為它可以幫助我們了解歷史，以及用甚麼樣的態度來關注中國藝術史，來思考中國藝術史上的一些問題。

最後，我們借助這幅畫來告訴大家一個道理，我們學的不僅僅是關於中國藝術史的知識，同時還需要學習或者思考中國藝術史的知識是怎樣形成的。這些知識我們應該用甚麼樣的態度來對待呢？我們不能完全相信歷史，我們應該有自己的看法和自己的思考，這是我想要告訴大家的。

──────── 「遊春」去哪裏？ ────────

《游春圖》是現存最古老的中國山水畫卷，背後承載了千年歲月的藝術之美。隋代畫家展子虔在畫卷中向我們展示了曼妙的春光之景。說到遊春，便會想到「最是一年春好處，絕勝煙柳滿皇都」的詩句。而最愛遊春的朝代當屬唐代，每當春意萌發時，唐都長安的郊遊之地便人潮湧動。在唐代，踏青是人們娛樂生活中的慣常之舉。自初唐起，此種風氣逐漸傳播，至開元、天寶年間盛行，為唐代社會增添了無限韻味。

27 《歷代帝王圖》：皇帝為何都穿一樣的龍袍？

在講《歷代帝王圖》之前，我們先來說一幅與此圖有關的圖像，即敦煌莫高窟第 220 窟東壁上的《維摩詰經變》。這幅《維摩詰經變》裏有一個場景，就是維摩詰和文殊菩薩討論佛法的時候，有很多人，包括僧人，還有世俗的一些帝王、王子等都來參加。裏面還畫了一個中國帝王，也就是唐代的帝王，這個帝王畫得很特別，他畫的是一個身着盛裝的帝王，兩隻胳膊伸開，有兩個官員扶着他的胳膊，龍袍展示得很誇張，顯得特別氣派。這個帝王的形象給我留下了非常深刻的印象，我就好奇了，敦煌這個地方如此偏遠，這裏的人們怎麼會知道帝王長甚麼樣子，穿甚麼衣服呢？

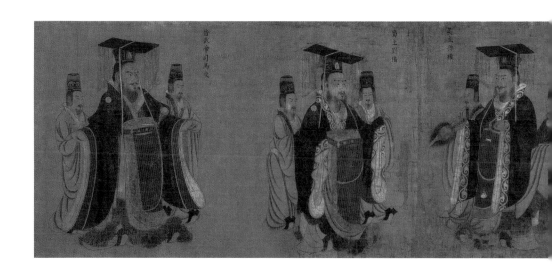

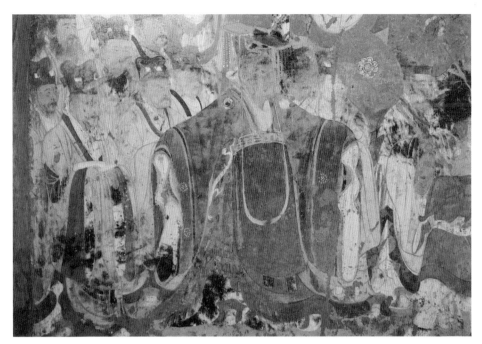

◎ 莫高窟第 220 窟東壁壁畫《維摩詰經變》中的帝王與群臣

◎ 唐代 閻立本《歷代帝王圖》（局部）

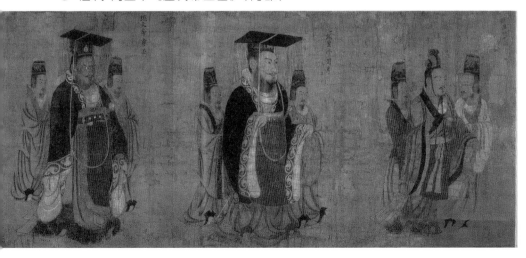

已故敦煌研究院院長段文傑先生曾經討論過《維摩詰經變》中的帝王形象，他提到這個帝王可能和《歷代帝王圖》這幅畫有關。我去美國波士頓美術博物館看到了著名的《歷代帝王圖》，這幅畫的尺寸縱約 51 厘米，橫約 531 厘米，是一幅卷軸畫。那麼，這幅中國傳世名作，怎麼在美國的波士頓美術博物館呢？是誰把它運送到這兒來的呢？它能夠在這個地方完好地保存下來，其實是一個機緣。它原來又是甚麼樣子呢？我感到非常好奇。後來我做了一個專門的研究來追溯它的歷史。這幅畫其實可以追溯到很早，它雖然是傳為唐代的閻立本所繪，但是後來又有很多爭議。從宋代開始，逐漸地才有關於這幅畫的各種著錄、各種記載。對我們來講比較近的就是民國時候的收藏家梁鴻志，他曾經收藏過這幅畫，後來這幅畫流落到了日本，然後又從日本被賣到了美國波士頓美術博物館，就是這麼一個流轉的過程。

現在我們叫梁鴻志大漢奸，因為他做過汪精衛偽政府的行政首腦，他在昭和天皇登基大典的時候，把這幅《歷代帝王圖》送到日本，參加登基大典的慶典展覽，這幅畫就刊載在畫冊封面上。這個昭和天皇就是發動侵華戰爭的日本天皇。但是也不知道甚麼原因，這幅畫居然沒有被天皇收藏，後來又被賣到了美國波士頓美術博物館。

《歷代帝王圖》畫的是甚麼呢？為甚麼要這麼畫呢？畫家閻立本在圖中畫了 13 位皇帝，即唐代之前的 13 位皇帝。唐代之前已經有很多皇帝了，為甚麼只選這 13 位皇帝呢？閻立本選畫的皇帝，既不是三皇五帝，也不是中國統一之後的歷朝開國皇帝，例如秦始皇，或者漢代的劉邦，他都沒有畫，而是選擇性地畫了這 13 位帝王。第一個

畫的是西漢文帝劉恆，他以節儉著稱，他統治時的漢朝極其繁榮，這是一位很優秀的帝王。然後，他又畫了東漢的第一個帝王光武帝劉秀。

總之，他就是選擇性地把這 13 位他認為有特點的帝王畫到了一起，有做得很出色的帝王，也有做得很差的亡國之君，這些是正反兩方面的典型。正面的、積極的、優秀的帝王，他們穿的就是正式的帝王服飾；負面的、比較差的帝王，至少在唐太宗看來是比較差的亡國之君，穿的就是便裝，比較隨便。這個構思是非常有意思的，用穿的衣服來顯示他的政治態度。體現誰才是好的帝王，有成就的帝王，是值得學習的帝王，這個在《貞觀政要》這類有關唐太宗時期的治國理念的書籍裏，亦有所體現。

所以說，在這裏帝王穿一樣的龍袍，其實是為了表現他們有着同樣的成就，表現他們是值得後人學習的帝王。那麼，他們穿的是甚麼樣的龍袍呢？其實這些都是唐太宗本人喜歡的樣式，而不是他們當時穿的樣式。比如，漢代或者三國時候的帝王，他怎麼會穿唐代初期的帝王服裝呢，這不過就是唐太宗自己想讓前朝的這些優秀的、傑出的、值得學習的帝王，都穿得跟他自己一樣而已。這樣的話，他也就成了一個優秀的、傑出的、完美的帝王。從這裏可以看出，服裝竟成了褒揚帝王風範和成就的象徵性物品。而穿着便裝的、隨意的、不合禮儀的，就是那些亡國之君，或者說有很多瑕疵的一些帝王。

我們如今所看到的《歷代帝王圖》其實是宋代的臨摹本，它並不是原作，但是它是根據初唐流傳下來的白描線稿繪製而成，所以它完整保

留了當時最有名的宮廷畫家閻立本的原作構圖和人物造型特徵。通過對這幅著名歷史畫卷的研究，我們可以了解到中國古代的政治人物是如何利用藝術手段來達到自己的政治目的的，他們把服裝作為一種褒貶帝王的象徵，以盛裝宣示傑出帝王的成就，或者以便裝來指出有瑕疵的亡國之君的身份。因此，雖然這幅畫本身沒有直接地用語言來表達它的褒貶，但是它反映了唐太宗對前代帝王的褒貶和對自己取得的成就的讚賞。

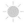

甚麼是「龍袍」？

「龍袍」是指古代帝王所穿的朝服，袍上繡着金龍的圖形。其特點是盤領（清代為圓領，右衽，黃色、朱色和紫色）。由於穿着者為帝王，因此這些服飾造價昂貴，往往在製作上不計成本、極盡巧工。在質地的選擇上也皆為上乘。「錦若雲霞，紗似蟬翼」，其上的緙絲、刺繡更是精美絕倫。唐高祖武德年間令臣民不得僭服黃色，黃色的袍遂為皇室專用。960 年，趙匡胤「黃袍加身」，兵變稱帝，於是龍袍別稱黃袍。

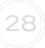 閻立本《步輦圖》是中國最早的「外交藝術」作品嗎？

在講《步輦圖》之前，我們先來了解一下閻立本。閻立本大約出生在公元 601 年，死於公元 673 年，也就是說，他大概活了 72 歲。他是陝西西安人，跨隋唐兩朝。他從隋代就開始做官，做過朝散大夫、將作少監，這些都不是行政官員，有點像散官，就是為宮廷服務的官員。到了唐代以後，他接着做官，又做了將作大匠，也就是掌管宮廷裏諸如修房子、各種器械的供應等工作，後來他做過工部尚書，他在唐代比隋代時期做的官更大一些，權力不斷地得到提升。雖然他自己覺得一個畫畫的在朝廷裏做官，首先是要伺候好皇帝，但是這樣做又使他有種屈辱感。

公元 668 年，閻立本升為右相。唐初的宰相分為左相和右相，右相的地位高於左相，閻立本就做了最大的官——右相。左相是戰功顯赫的姜恪，當時的人就曾說過，「左相宣威沙漠，右相馳譽丹青」，也就是說這左右二相，左相是在沙漠裏頭拚殺，以戰功被提拔的大官；而右相呢，是畫畫得好。這個是挺有意思的，但我想當時的人未必有諷刺的意思。其實是說明不管你選擇做哪一行，是去當兵戰鬥，或是選擇畫畫，都可以從下層升到上層，也都可以做朝廷的大官，這就是閻立本的傳奇故事。前一講說到了閻立本曾經畫過非常有名的《歷代帝王圖》，是為唐太宗的宮廷政治服務的，後來他又畫了另外一幅畫，就是今天要給大家講的非常有名的《步輦圖》。

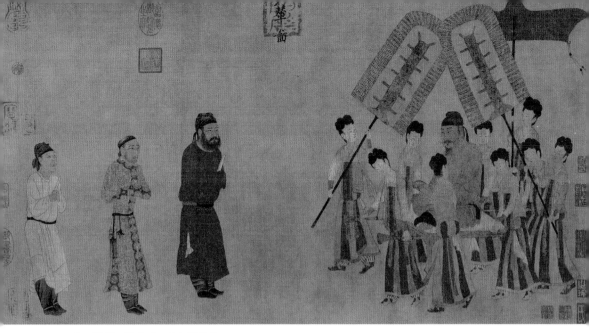

◎ 唐代 閻立本《步輦圖》

　　《步輦圖》其實也是一幅政治畫，它講的是大唐王朝與吐蕃（即西藏）交往的一段有趣的故事，有點像我們今天的所謂外交藝術作品。它講的是甚麼故事呢？640年，即唐太宗貞觀十四年，吐蕃贊普松贊干布派了他的宰相祿東贊，來向大唐求婚，想要迎娶大唐公主。第二年，也就是貞觀十五年，這個祿東贊就到達了長安。他來到長安以後，卻看到這樣的局面：周圍的少數民族當權者都派使者來向唐王朝求婚，都想跟唐王朝聯姻。因為在當時很流行政治婚姻，不同的國家結成姻親關係，就能夠避免戰爭，大家就可以生存得比較好一些。當時在宮廷裏已經有五個求婚者了，祿東贊當然是這幾個人裏勢力比較強大的，而且他還是一位聰明的外交家。

　　為了公平，唐太宗就選了宗室裏的幾位公主作為備選，這五個求婚者，都有機會與唐王室聯姻。有趣的是，唐太宗還給他們出題考試，其

中有一道題非常有意思，唐太宗拿了一顆大的寶珠，寶珠中間鑽了通道，這個通道不是直直地從一頭通到另一頭，而是彎彎曲曲的，像是一個「之」字形的通道。然後他要求這些使者，用一根線從這一頭穿到那一頭，這一下子把好多人都給難住了，這根軟軟的線，怎麼能讓它穿過這彎彎曲曲的通道呢？這是一道有難度的考題。其中有四個人說很難做到，只見祿東贊抓了一隻螞蟻，把這根線綁在螞蟻的身上，然後把螞蟻放進了小孔裏，螞蟻就順着通道爬了進去，最後從另外一邊爬了出來，這樣線就穿進了珠子，祿東贊獲勝了。

當然最終選擇吐蕃的原因，並非只是他們贏了這道考題，更多的是唐太宗看中了吐蕃的政治和軍事實力，吐蕃比較強大，唐太宗不願與其發生戰爭，希望雙方能夠友好相處。後來唐太宗就把一個宗室的公主嫁給吐蕃的贊普松贊干布，這個公主叫甚麼名字呢？她就是有名的文成公主。文成公主入藏，帶去了大量漢地發達的文化，包括農耕方式，還有宗教等，促進了吐蕃地區的文明發展。其實這種政治聯姻是一個雙贏的局面，吐蕃因此就不會來騷擾或者進攻新建立的大唐王朝。這幅畫實際上是描繪了一個重要的外交事件，也就是唐太宗嫁女，雖然公主不是他親生的女兒，但是象徵的是政治聯姻的關係。所以說這幅畫從本質上講就是一幅外交藝術作品。

我們可以看到這幅畫裏，右邊畫的是唐太宗坐在一個宮女抬着的轎子裏，我們把它叫作「步輦」。宮女這樣抬着唐太宗往前走，一方面是表現他用一種比較放鬆的姿態來接見藩屬，接見從邊遠地區來的外國使者和少數民族政權使者；另一方面，在相對的位置，有一位穿紅衣服的

大臣，是唐朝的禮儀官，帶着祿東贊來與唐太宗詳談，最後面還有一個宦官，以上內容可以看出這個故事是發生在宮廷裏。

這幅著名的《步輦圖》一直充滿了爭議，有人甚至説它是一幅假畫，一幅偽作。這個大家不要覺得奇怪，流傳千年的名畫，它會經歷很多事情，這就有了很大的不確定性，所以這幅作品究竟表現的是甚麼，畫中的使者是不是祿東贊，是不是偽作，這都是有爭議的。但這幅《步輦圖》，我認為很可能是宋代的摹本，雖然它不是閻立本的原作，但是它保留了初唐原作的構圖和人物造型特徵，對我們了解唐代初期的政治、歷史以及藝術的發展，有着很大的幫助，所以這幅作品是中國歷史上非常重要的一幅藝術名作。

中國古代的「輦」是甚麼？

「輦」是古代用人拉或推的車子，也指乘車、載運、運送，後多指天子或王室坐的車子。輦輿是人拉的車或用人抬的車，後演變為轎子。步輦是古代一種用人抬的代步工具，類似轎子，輦夫就是車夫。現藏於故宮博物院的《步輦圖》的右半部分就是在9名宮女簇擁下坐在步輦中的唐太宗。唐太宗盤腿坐在步輦上，目光深邃。

 29　昭陵六駿：為甚麼要紀念死去的戰馬？

　　昭陵六駿，即唐太宗——唐王朝的第二個皇帝李世民，在建立唐朝的過程中，使用過的 6 匹駿馬。李世民一生經歷過許多場戰役，打了很多場惡仗，還使用過很多匹戰馬，其中有 6 匹非常有名，牠們都有着奇特的名字。有一匹叫拳毛騧，還有叫什伐赤、白蹄烏，這些名字有的是描繪馬毛形狀的，有的可能是送馬給唐太宗的人給馬起的名字。還有一些是用來描繪馬蹄顏色的，例如特勒驃、青騅，還有一匹很有名的叫颯露紫。

　　由於戰功顯赫，牠們的形象還被刻在了唐太宗李世民的墓——昭陵的前面。昭陵位於今陝西省禮泉縣，它的北面祭壇的東西兩側，有 6 塊浮雕石刻，每一塊大約寬 2 米，高 1.7 米，都是按 1:1 的比例雕刻的。現在這 6 塊浮雕作品，其中有 4 塊保存在西安的碑林博物館，另外有 2 塊在美國賓夕法尼亞大學的博物館。你可能會好奇，為甚麼這些浮雕都不在昭陵呢？那是因為這 6 塊石雕曾經被破壞過，有人想要運走它們，砸碎了之後，才有利於搬運，否則太重了，沒有辦法運送。其中 4 件留在了國內，另外有 2 件，拳毛騧和颯露紫被運到了美國，由一個叫盧芹齋的古董商人，把它們盜賣給了美國賓夕法尼亞大學的博物館。所以這 2 塊就被收藏在賓夕法尼亞大學的博物館裏。

　　為甚麼在唐太宗的墓前要雕刻 6 匹駿馬呢，而在其他的皇帝陵墓

前都沒有？唐太宗墓前的這 6 匹駿馬，可能是為了紀念唐太宗所參與過的六大戰役，一方面是對戰馬的紀念，另一重要的方面，是來表明在唐王朝的建立過程中，唐太宗李世民的功勳是最大的。例如位於東面的第一匹駿馬叫特勒驃，619 年，此時唐王朝還沒建立，李世民還很年輕，十幾歲的孩子騎着這匹戰馬大戰宋金剛。隋末群雄並起、戰爭頻繁，在戰役中誰贏了，誰就能建立王朝。與李世民交戰的宋金剛就是群雄並起的武裝力量之一。李世民騎着特勒驃晝夜激戰，連打 8 場硬仗，建立了不朽功勳，這匹馬也為此做出了很大的貢獻。

後來特勒驃被刻到這塊巨石上，李世民還親自題了一首詩來讚揚這匹馬所立下的不世功勳。「應策騰空，承聲半漢；天險摧敵，乘危濟難。」據說當時騎着這匹馬打仗的時候，李世民一連兩天水米未進，三天人沒解甲，馬沒卸鞍，也就是人和馬一直處於作戰狀態，這匹馬真的是非常勇猛，也非常辛苦。李世民讚揚馬的不辭勞苦的同時，其實也是在讚賞他自己，一連兩天水米未進，面對天險強敵，依然迎難而上，贏得了最終的勝利。另外位於西面的第一匹馬，名叫颯露紫，這匹馬被塑造得很特別，牠的前胸中了一箭，有一位將軍正在為牠拔箭，這位大將軍名叫丘行恭。

這個故事發生在公元 621 年，唐軍與王世充的軍隊在洛陽決戰。當時李世民年紀很小，年少氣盛很勇猛，衝入敵陣就與大軍失去了聯繫，結果他的馬就中了流矢，陷入了危急境地。他周圍沒有其他的人，後來有一個叫丘行恭的將軍及時趕到，張弓射敵，才緩和了危急的局面。丘行恭還把自己的馬讓給李世民，他卻把中了箭的颯露紫牽到大軍當中。

◎ 什伐赤

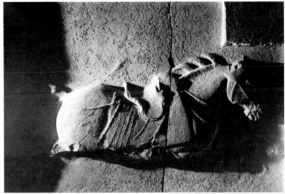

◎ 青騅

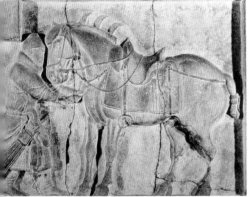

◎ 颯露紫及丘行恭像

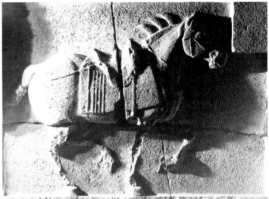

◎ 特勒驃

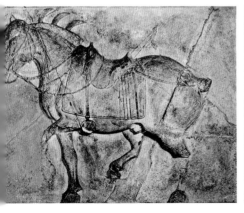

◎ 拳毛䯄

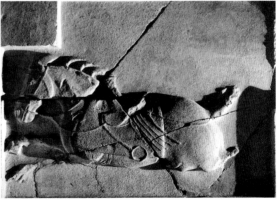

◎ 白蹄烏

他們衝出去以後，才把颯露紫前胸中的箭給拔出來。這件雕塑就是描繪了這個故事，表現了李世民衝入敵陣，獨戰群雄，毫無畏懼的英雄氣概，李世民和他的軍隊憑藉着這種頑強的精神，大敗王世充勢力。雖然他們贏了這場戰役，但這匹戰馬——颯露紫，最終還是死了。藝術家選了最有名的、最重要的、最令人印象深刻的這個時刻來表現，歌頌了颯露紫用自己的生命來保護唐太宗，英勇善戰的精神。

李世民也題了一首詩來讚揚颯露紫：「紫燕超躍，骨騰神駿，氣讋三川，威凌八陣。」這場戰役的勝利不僅有颯露紫的功勞，還有丘行恭將軍的幫助。因此，丘行恭將軍、颯露紫這匹戰馬，以及李世民本人都是戰功顯赫的，值得紀念的。我們在昭陵六駿這組作品中，看到的雖然是戰馬的功勳成就，但其實是表現李世民本人的功勳成就，讚揚這些馬，就是讚揚李世民本人。所以在他的墓前，他要求宮廷藝術家閻立德、閻立本兩兄弟，一定要把這 6 匹馬刻在他的墓前。

這就是我們今日所見到的昭陵六駿，希望有朝一日，那兩匹流落在外的戰馬能夠回歸陝西，能夠回到唐太宗的墓前。

30 章懷太子墓《客使圖》裏的外國人是從哪裏來的？

　　章懷太子墓《客使圖》裏的外國人是從哪裏來的呢？首先我們要知道章懷太子是誰，為甚麼他的墓裏要畫外國使節？章懷太子李賢生於公元 655 年，死於公元 684 年，29 歲就去世了。他是唐高宗和武則天的兒子，公元 675 年被唐高宗立為太子，當時剛好 20 歲。章懷太子人長得很英俊，也很聰明努力，可就是運氣不好，他跟武則天的關係很緊張，因為這個太子是要接任皇位的，而武則天本人也想當皇帝，所以他們兩個就變成了「天敵」，雖然他們是母子關係。

　　公元 680 年，章懷太子李賢在他 25 歲的時候，被誣陷以謀逆罪被廢為庶人，從皇太子變成了一個普通老百姓，後來就被流放到巴州的大山裏頭。巴州在哪裏呢？就是今天四川省北部大山裏的巴中市。684年，李賢被廢之後的第 4 年，武則天廢帝主政，自己要當皇帝了，就派遣酷吏丘神勣赴巴州檢校李賢居所，去看看這個兒子過得怎麼樣，有沒有甚麼不法的活動。丘神勣到了巴州，直接就把李賢給拘禁起來，而且逼令他自盡。李賢也知道武則天要稱帝，那自然是容不得他這個太子的，只好自殺了，終年 29 歲。

　　公元 706 年，即武則天退位一年後，唐中宗李顯迎其靈柩返長安，以親王的身份陪葬乾陵，和他父親唐高宗埋在了一起。到了公元 711

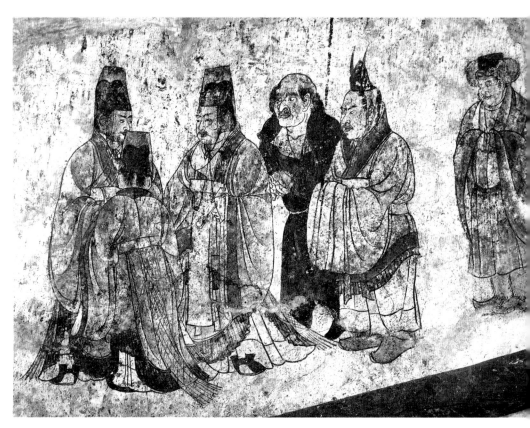

◎ 章懷太子墓《客使圖》

講給孩子的中國藝術史（精選版）

年，李氏家族的勢力更加穩固，唐王朝又在武則天之後恢復了統治力量，唐睿宗李旦就追封李賢為皇太子，恢復了李賢皇太子的名號，謚號「章懷」，與太子妃房氏合葬於乾陵東南約 3 公里處的章懷太子墓。

　　章懷太子墓裏的壁畫《客使圖》位於墓道的側壁上面。章懷太子墓很大，有一個斜斜的運送棺木的墓道，墓道兩側畫了很多精美的壁畫，這些外國使節被畫在位於往墓裏面走的地方。這個事非常有意思，他們前面有三位鴻臚寺卿，就是相當於我們今天的外交部的禮賓司接待客人的官員，由他們三位來引着三位外國使節，把他們往裏引。他們怎麼會把這些外國使節往墓室裏面引呢？這就和當時的喪葬儀式、喪葬活動有關了。

　　就像我們今天人去世了也要送葬，送葬的這些人也有外國來的使節。比如哪個國家的總統去世了，那麼在安葬他的時候，就會有世界各國的友好國家代表，有總統或副總統，還有外交部部長、特使來參與。李賢是太子，參加太子的喪葬儀式的有外國使節，他們來的路上有點像遊街似的，昭告世人太子的身份和喪儀的情況。而且墓修好了以後，一開始不是把它封起來的，下葬的時候也是打開的，供世人觀看，人往墓裏面走能夠看到位於兩邊的壁畫內容。

　　那麼來參加這個喪葬儀式的人要把棺木送進墓室，這些人是有機會走到這個墓裏去的，所以我們看到在墓室的墓道斜壁上畫了這幅有名的《客使圖》，畫中描述的是他們正在往裏走，一直要把章懷太子的棺木送進墓室。這是很有意思的一幅壁畫，前面具體談到這個作品本身，我們

注意到它畫在墓道上，前面有三個人是引路的，他們當時叫作鴻臚寺卿，這些人盛裝出席，穿着官服，戴着冠，在前面引路。三位外國使節，第一位長得很奇特，長相跟中國人不一樣，他是高鼻深目，頭兩邊有一些頭髮，中間已經禿光了。他穿着一件寬領大衣，腰繫革帶，從裝扮來看，他可能是東羅馬帝國的使臣。他們當時要走很遠，要走很長時間才能來到中國，來參加這場弔唁活動。他旁邊的外國使節是一副東亞人的面孔，他長得和唐代的漢人還是很像的，他的衣服式樣也像東亞人，有點像唐裝，但是他頭上戴的冠跟唐代的官員是不一樣的，而且他的冠上插了兩根羽毛，這兩根羽毛就是很明顯的識別標誌。

歷史文獻裏記載的，通常有一些不同的觀點。例如日本學者，當他們看到這幅畫，他們就認為這是日本的使節，可能是日本的遣唐使之一。因為在隋唐時期，日本官方往中國派遣了很多留學生和使節，他們合稱遣唐使，所以很多日本學者認為這個頭上戴冠，冠上有兩根羽毛的人，是日本的遣唐使。但是韓國學者不同意這個觀點，他們傾向於此人是朝鮮半島來的使節，當時朝鮮半島有高句麗、新羅國。所以他要麼是高句麗，要麼是新羅國來的使節。

然而，這位冠插兩根羽毛的使節不僅出現在章懷太子墓裏，在敦煌壁畫裏也出現過。所以，現在的韓國學者、朝鮮學者，通常認為這個使節就是代表朝鮮半島來的使節。最後還有一個頭戴皮帽子，穿着很厚的長袍的人，他很像是來自寒冷的東北地區的某一部落的首領。所以，這幅畫更多地反映了當時與中國友好的這些部落、國家，他們其實有參與到唐王朝的一些國事活動中來。

總之，章懷太子墓是特意為恢復李賢的身份並昭告天下而興建的，它有很強的象徵意義。墓道壁畫上的這幅《客使圖》，可以顯示出李賢代表朝廷太子的身份。所以，這些有外國官方身份的使節是用來彰顯墓主人特殊身份的，具有象徵意義。

遣唐使

從公元 7 世紀初至 9 世紀末 200 多年的時間裏，日本為了學習唐王朝的典章制度和文化禮儀，先後派出多批使者來到中國，隨同使臣一起來中國的，其中有官員、留學生和留學僧，由於他們都是由日本政府派遣的使者，所以就被稱為「遣唐使」。這些人在中國學習了各種技藝，回國以後便積極傳播唐王朝的制度和文化。需要指出的是，當時派往中國學習的不僅有來自日本的，還有來自朝鮮半島、越南、俄羅斯等國家和地區的人士，其中以日本向唐朝派出的「遣唐使」較為著名，對推動日本社會的發展和中日友好交流做出了巨大貢獻。

(31) 敦煌唐代壁畫裏的《胡旋舞》有象徵含義嗎？

這一講所涉及的作品是敦煌莫高窟第 220 窟北壁的《胡旋舞》，這是一幅場面很宏大的有關舞蹈的壁畫。

甚麼是胡旋舞呢？胡旋舞是從西域傳到中原，曾經風靡一時的舞蹈。舞者可以是男人，也可以是女人，舞者站在一塊小圓毯子上不停地旋轉或

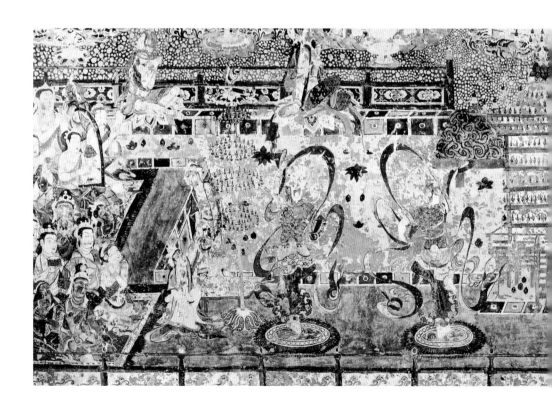

者跳躍，做出各種舞蹈姿勢，但是落腳點始終不離開腳下的小圓毯。這是一種非常獨特的舞蹈，在一個狹小的空間裏把人體的動作、表情等發揮到極限，胡旋舞並不需要舞台，只需要一塊毯子大小的空間，例如在房子裏，或者在宴席上大家就可以近距離地觀看，是非常有西域特色的舞蹈形式。胡旋舞主要流行於現在的撒馬爾罕一帶，也就是在今中國新疆以西流行開來，繼而傳到中原的一種舞蹈。胡旋舞現在在中原地區已經失傳了，很少有人會跳胡旋舞。如今我們只能從唐代的詩文、壁畫，以及一些陶瓷作品中看到有關胡旋舞的描繪，重溫胡旋舞究竟是甚麼模樣。

◎ 莫高窟第 220 窟《胡旋舞》

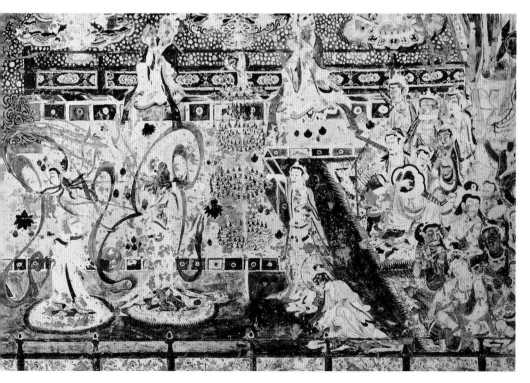

我們先來看一看唐詩中有關胡旋舞的記載：唐代很有名的詩人元稹，他寫過一首詩就叫《胡旋女》，描述的是一位女胡旋舞舞蹈家——「胡旋之義世莫知，胡旋之容我能傳」。詩文的意思是世人不太清楚何為胡旋舞，但是我可以描述這種舞是如何跳的：「蓬斷霜根羊角疾，竿戴朱盤火輪炫」，這是文學化的描寫，詩中描繪到旋轉的時候，舞者的頭髮和身上的飄帶很快地一閃，呈現出令人眩目的狀態。而「竿戴朱盤火輪炫」又是甚麼意思？難道是說像耍雜技一樣舉根竿，頭上頂着一個盤子嗎？其實我們可以通過敦煌壁畫理解這句詩文的意思。「竿戴朱盤」說的是舞者執一根向上升起的長竿，竿上擺了很多紅色的盤子，盤中有圓形的油燈，中間有燈芯，點燃着的圓盤轉起來很炫目，如火樹銀花般的景象。這不僅僅是舞蹈的樣子，也是舞蹈場景的描寫，舞者在一棵燃着各種燈的火樹下舞蹈，呈現出炫目的效果。接着詩人寫道：「驪珠迸珥逐飛星，虹暈輕巾掣流電」——舞者佩戴的耳環，身上的纓絡，隨着舞者的旋轉就像星星一樣在飛。「虹暈輕巾掣流電」，舞者手中的飄帶在舞動中如閃電一般，由此可見胡旋舞的旋轉速度極快，難度極高。

有關胡旋女的描繪，唐代的大詩人白居易，也寫了一首詩，同樣叫《胡旋女》：「胡旋女，胡旋女，心應弦，手應鼓。弦鼓一聲雙袖舉，回雪飄颻轉蓬舞。」這首詩很有節奏感，表現的是在西域音樂伴奏下的胡旋舞。「心應弦，手應鼓。弦鼓一聲雙袖舉」，表現出舞蹈動作與弦鼓的節奏相匹配；「左旋右轉不知疲」和「千匝萬周無已時」，說明舞者可以長時間旋轉，好像不知疲倦一般，舞蹈能力過人。而且白居易還寫到了胡旋女的來歷：「胡旋女，出康居，徒勞東來萬里餘」。胡旋女不遠萬里來到中國表演，但是其實在中原地區也有人表演胡旋舞，而且中原舞者

的舞技更勝一籌，可以從詩中「中原自有胡旋者，鬥妙爭能爾不如」中看出。比如楊貴妃就很擅長胡旋舞，安祿山也曾因擅胡旋舞而深得玄宗寵愛。總之胡旋舞是一種考驗體力，但非常好看的舞蹈，在唐代的墓葬、石窟、寺院壁畫中都有相關胡旋舞的描繪。這些將舞蹈、音樂、繪畫串聯起來的藝術方式，是非常重要，也是非常有名的文化遺產。例如敦煌莫高窟第 220 窟壁畫中的《胡旋舞》就具備非常特殊的價值，因保存狀況非常好，壁畫色彩仍很鮮豔。這幅畫不僅給我們留下了寫實的圖像資料，使我們得以了解胡旋舞的具體樣貌，而且還原了風靡一時的胡旋舞演出時的場景，像高大的燈樹、燈輪、胡漢雜糅的管弦樂隊、演唱者，這些細節畫中都有描繪，為創作風格獨特的當代中國舞蹈提供了參考。所以這幅畫不僅僅是中國藝術史上的名作，也是舞蹈史、音樂史非常重要的參考資料，有着較高的學術價值。

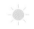

胡姬

胡姬是指北方或西方的外族女子。「胡姬」一詞在漢代辛延年《羽林郎》中就有描述，到了唐代，胡姬涉及的範圍有所擴大。芮傳明先生在《唐代「酒家胡」述考》一文中將其概況為三種類型：一、溫庭筠的《敕勒歌塞北》寫道：「羌兒吹玉管，胡姬踏錦花。」這裏指的是北方遊牧民族中的婦女；二、韓偓《北齊》中「後主獵回初按樂，胡姬酒醒更新妝」所提及的是專門從事舞樂，並為上層階級服務的外族女子；三、還有以賣酒為主要職業的外族女子。

32 《虢國夫人遊春圖》：唐代婦女真的以胖為美嗎？

　　如果有人問你：「中國歷史上，哪個朝代的婦女最牛呢？」可能你會說：「唐代吧，因為在唐代不僅出現了中國歷史上唯一的女皇帝——武則天，而且還有很多女官呢！」的確，盛唐的女性相比其他朝代，顯得更加自信，思想也更為開放。她們能夠參加各種社會活動，例如騎馬出遊，並發展成為一種社會風尚。《虢國夫人遊春圖》表現的就是唐代的貴婦人騎馬出行的盛況。

◎　北宋趙佶摹 唐代張萱《虢國夫人遊春圖》

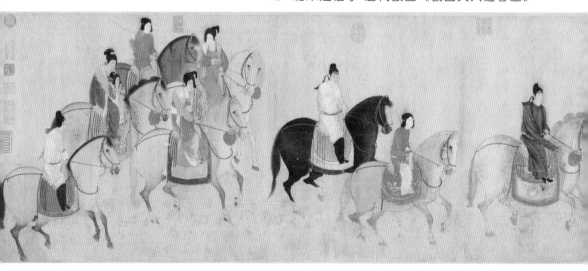

要想了解《虢國夫人游春圖》這幅畫，首先我們需要知道虢國夫人是誰？說到虢國夫人大家可能不太熟悉，但若提到她的妹妹──唐玄宗的寵妃楊貴妃，應該就無人不知了。楊貴妃是中國唐代歷史上非常著名的女性，在後代的歷史小說或是戲曲中有很多關於她的描繪，例如京劇《貴妃醉酒》。

　　楊貴妃有三個姐姐，然而關於這三個姐姐的描繪相對較少，但是在當時她們確實非常有名。歷史上有關她們的文字記載不少，但卻以貶義居多，而且對於她們早期的歷史描述也不太清楚。例如虢國夫人早期的歷史就很簡單地被一筆帶過。據說，她本是陝西人，小時候隨父親居住在四川，在四川長大以後嫁給了一個姓裴的人，但是這個姓裴的人死得早，她就做了寡婦，生活很不如意。後來，她的妹妹楊貴妃受寵，便要求唐玄宗把她的三個姐姐都接到長安來居住，這樣她的姐姐們來到了長安就可以經常到皇宮裏來看望她，以慰寂寞。再後來，楊貴妃的三個姐姐都被封為「國夫人」，這在當時婦女當中是最高的級別。一個是《虢國夫人遊春圖》中的主角──虢國夫人，另外一個姐姐被封為韓國夫人，還有一個姐姐被封為秦國夫人。這三個「國夫人」可以隨意出入宮廷，她們在京城裏的權勢影響力是非常大的。

　　楊貴妃的三個姐姐當中的虢國夫人，據說是最為囂張的。文獻中對她的描述是「驕奢淫逸」，生活比較鋪張，穿戴也非常奢華，傳說她出行的時候經常為了顯示自己的財富和權勢，沿途扔掉自己隨身戴的很多貴重東西，據說她所經之處是「珠寶滿地」「香風飄逸」，人們跟在後頭都能撿到昂貴的物品。當然這些故事都是來自傳說，至於她為甚麼要這

麼做，用現在的說法應該是炫富吧，這也是當時的一種風氣。因為在盛唐時期國家比較安定，社會財富積累也比較多，這些貴族婦女有着比較自由的生活空間，所以，她們的公眾形象是以奢華、美麗、炫富而著稱的。在這幅《虢國夫人遊春圖》中，虢國夫人與她的侍衛、家人，還有一個小孩，正騎在馬上行走。在唐代，婦女不僅可以騎馬，而且還可以隨便外出，以便藉出遊的機會來炫耀自己。

《虢國夫人遊春圖》，為甚麼叫遊春圖呢？「遊春」在中國古代繪畫中是較為重要的表現題材，早在隋代，畫家展子虔就繪過一幅《遊春圖》，而且遊春圖後來還成為一個比較常見的主題，被反覆描繪，不是皇帝遊春，就是貴婦人遊春，這些在唐詩宋詞中也有大量的描繪。就連現在的

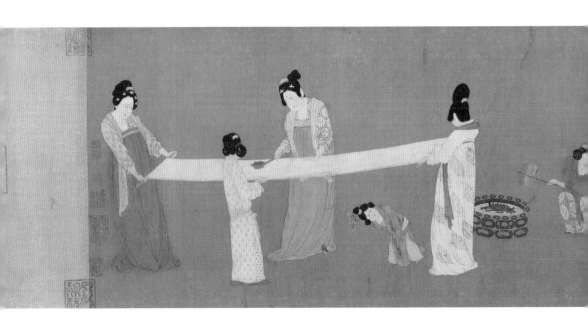

人們到了春天，也喜歡到外面欣賞春天的美景，所以遊春其實是一個非常傳統的主題。但是這幅畫被叫作遊春圖，其實是有問題的。我們先來說第一個問題，即作者的問題。這位畫家叫張萱，據史料記載，他不僅畫過《虢國夫人遊春圖》，還畫過特別有名的作品《搗練圖》——描繪婦女勞作的場景畫。這些婦女穿得很奢華，我想他畫的這個勞作也就是做個樣子，畫的並不是真正的勞動婦女的形象。

據說張萱是一位宮廷畫家，擅長畫仕女、嬰兒，宮廷畫家所接觸到的，或者說被要求畫的內容主要是皇帝及宮廷婦女，還有皇族貴戚這一類人物。據記載他還畫過唐明皇，也就是唐玄宗，例如他畫過一幅《明皇納涼圖》，描繪了唐明皇在樹蔭下休息乘涼的畫面，而且他還畫過一

◎ 唐代 張萱《搗練圖》

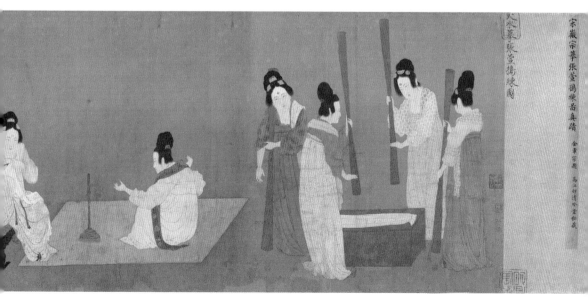

幅《明皇鬥雞射鳥圖》，描繪的是唐明皇鬥雞、射鳥等玩耍的場景。但是我們現在看到的這幅《虢國夫人遊春圖》，幾乎所有的專家都認為這肯定不是張萱畫的，因為唐代流傳下來的這種單獨的畫作是很少見的。據考證這幅作品是宋徽宗臨摹的張萱的《虢國夫人遊春圖》，但是也有一些藝術史家表示反對，他們反駁道：宋徽宗哪有時間和精力畫這麼精細的工筆畫呢，所以也有可能是宋徽宗時期的宮廷畫家所臨摹的作品。然而真實情況究竟是怎麼樣的，目前我們還沒有一個肯定的答案。

我們再來說另外一個問題，就是主題。這幅畫雖然叫「遊春圖」，但是在畫面上我們看不到任何春天的影子，我們看到的只是這些人物騎着馬出行，與其叫作《虢國夫人遊春圖》，不如叫《虢國夫人出行圖》更為恰當。因為遊春主要是去體會或者說是去享受春天的美景，有點像踏青。但是你看她這個出行的氣勢，前面有人導引，後面有人保衛，還有家人陪伴。他們所騎的馬都是經過奢華裝飾的，像所謂的五花馬，並且她們是盛裝，去遊春，也用不着這麼奢侈的裝飾吧。所以這幅作品描繪的可能是一個遊街出行的場景。那麼，她們如此奢華的打扮，目的是甚麼呢？應該是炫富，炫耀自己的勢力、權勢和奢華的生活。因為當時的人們是不願意錦衣夜行的，所以她們就是喜歡白天出來炫耀，就是要讓別人看到，才能獲得心理上的滿足感，這就形成了一種遊街炫耀的傳統。

當時，除了在遊春的時候，還有元宵節等各種佳節裏，大家也是要來比富的。比如在門前豎一棵「燈樹」，誰豎得最高，誰的權勢就最大。在出行時，誰的隨從多，騎的馬好，穿的衣服最貴，就能顯示出他高貴

的社會地位，所以這些所謂的「遊春圖」其實還有很重的政治含義，就是用來表達或者說用來顯示主人公的社會地位，還有他的權力，所以我們在欣賞這些圖畫的時候不應該簡單地把它看成是遊春或者是吃飯等遊玩的場景。這其實是擺出一個架勢，用來顯示自己高貴的社會地位。這也顯示出了繪畫的社會功能，所以《虢國夫人遊春圖》不是為了表現虢國夫人遊玩的場景的，而是一種社會地位和財富的炫耀。這正是這幅繪畫作品的目的所在。

誰可以被稱為「夫人」？

「夫人」意為「夫之人」，即外子的人，也就是內子。歷史上「夫人」的指代範圍有所變化。《禮記》中說：「天子之妃曰后，諸侯曰夫人，大夫曰孺人，士曰婦人，庶人曰妻。」這個詞最初指的是諸侯的妻子。在後世，「夫人」一詞的詞義逐漸擴大。一方面，這個詞曾被拿來指代地位很高的已婚女性的頭銜或封號。另一方面，這個詞也很快成為對已婚女性一般性的尊稱。

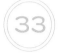

33 龍門奉先寺的盧舍那佛是按武則天的容貌建造的嗎？

　　龍門石窟裏有座很大的雕像，它最初的名字叫大盧舍那像，因為它所在的石窟與當時的皇家寺院奉先寺有着密切的關係，後來改稱奉先寺。奉先寺裏面除了中間的盧舍那佛像之外，兩邊還有二弟子、二天王、二力士，以及附屬的一組大像，場面非常氣派，可以算得上是龍門石窟中規模最大、最具代表性、藝術最為精湛的一組摩崖群雕。

◎ 龍門石窟奉先寺造像

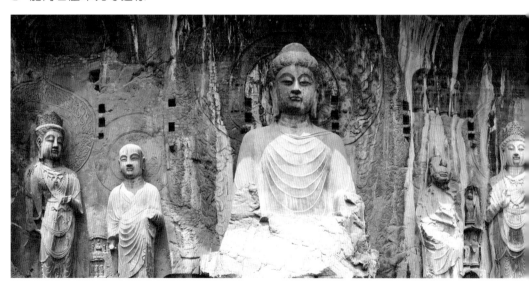

首先我們要了解盧舍那佛是一尊甚麼樣的佛。盧舍那佛是釋迦牟尼的報身佛。報身佛是用來顯示佛的智慧。盧舍那的意思就是智慧、廣大、光明，他算是佛的一種形態。那麼盧舍那佛的像怎麼塑造成這個樣子呢？他的臉比較圓潤，慈眉善目，眼睛、眉毛、鼻子、嘴巴都雕刻得非常柔和、精美、漂亮，顯然這是一位女性的形象，而不是所謂的挺然丈夫之像。在當時很多佛像都塑造成智慧的男性形象，身體挺拔，面容俊朗，鼻樑高挺，這是比較常見的佛像塑造方法。但是這尊佛像很特別，他的身體做得比較柔和、安詳，面容五官精緻，有着很明顯的女性特徵，這是為甚麼呢？為甚麼會把原本應該是很堅挺的勇猛精進的大智大慧的男性覺悟者，刻畫成一個女性的形象呢？

這就要從這個基座碑上詳盡的文字題記來講起了。這樣我們就會明白其中蘊含的道理。這塊碑是由監造大龕和佛寺的老和尚撰寫的，這裏叫作奉先寺是有道理的，因為原來這個地方不是敞開的，現在可以看到石頭的牆面上還有很多大型方孔，這些孔原來是插有木頭的橫樑，也就是說原來的建築外觀跟現在是不一樣的，這些像原來是在寺內的，上面有屋頂，外觀看起來就像是一個大的廳堂，一座大佛殿。作為負責人的老和尚監督製造了這樣一尊佛像，又開鑿了這樣一些造像——佛和這些天王力士，並且在上面搭建了木構建築。他在完成了這些造像之後寫了一段話，並將其刻在基座上面。他在這一段話裏面提到了這尊像，整個龕就叫大盧舍那龕，而且他還特別提到當時的皇后武則天資助脂粉錢兩萬貫。在當時兩萬貫可不是小數字，說是她的脂粉錢，其實也就是她的私房錢。這一尊佛像以及整個這一龕佛像和皇后武則天是緊密地聯繫在一起的。那個時候武則天還沒有正式做皇帝，所以他表達對武則天的支

持也不能太直接，只能間接地隱喻。

　　除了這一尊盧舍那造像有明顯的女性特徵之外，在題記裏面還提到了武則天資助脂粉錢兩萬貫，而且我還有個重要的發現並且為此寫了一篇論文來討論這個問題。我們在這篇題記裏面發現，作者在描繪佛像面部的時候用了一個特別的詞——「紅顏」，這個詞是特指女性的。然而描繪一個佛像的臉，怎麼能用「紅顏」一詞來形容呢？除非有特別的寓意，必須要讓大家明白現在刻的這個人的頭像是一個紅顏，也就是一個女性的形象，這樣也就間接地表明了這個像就是武則天的像。除

◎ 天王像

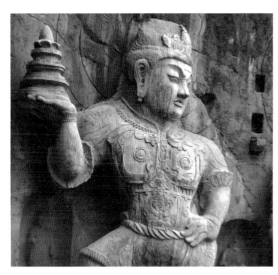

◎ 力士像

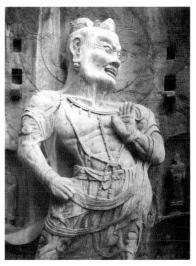

了使用「紅顏」一詞來描繪面部之外，在描繪這個佛像身體的時候他還用了「麗質」，就是「天生麗質難自棄」裏的麗質。「麗質」一詞也是用來描繪美麗的女性身體的，將紅顏和麗質放在一起來描繪這尊佛像的身體和面容，這就更能説明這是一尊女性佛像，即武則天像。

用佛像來比擬武則天，其實是佛教界為了表示對武則天稱帝及掌權的支持。然而用佛像來模擬最高統治者的傳統，早在山西大同雲岡石窟最早的 5 尊佛像，即曇曜五窟裏面就已經出現了。當時北魏有 5 位皇帝，便造了 5 尊佛像，分別代表着 5 位皇帝，就是為了表達「皇帝即佛，佛即皇帝」這種觀念。因此，我們看到的這尊盧舍那佛按照武則天皇后的形象來塑造並不奇怪，因為自北魏起就有這種傳統，把佛像塑造成皇帝的樣子，達到君權神授的效果，皇權和宗教就融合在一起了。

因為武則天本人曾經出家做過尼姑，所以當時佛教界的尼姑是非常支持武則天的。後來武則天做了皇帝，社會各界反對聲浪很高，但是佛教界的高僧大德卻很擁護她，並且也希望得到武則天的支持。所以説用佛像來模擬武則天的形象，是為了表達對武則天做皇帝的支持。這尊大盧舍那佛像是龍門石窟最高大的佛像，可以説是整個石窟的主人，而當時中國的最高統治者和佛教界的最高統治者都應該是武則天，這樣就表達了一種非常明確的訴求。這尊佛像並不是一個孤例，比它稍晚一點的敦煌莫高窟最大的那尊像，即「北大像」，就是武則天的女神像。這尊像也被塑造成了一尊女性佛，而且是直接塑成了彌勒佛，因為彌勒佛可以化身為女性。從這些造像可以看出，在當時武則天深得佛教界的

支持，配合造像也就是配合武則天做皇帝的一項重要活動。

除了造像之外還有一些佛經的註釋也表現出對武則天的支持。所以，現在看到的這尊龍門奉先寺的盧舍那佛其實不僅表達了一種宗教的含義，還表達了一種宗教的訴求、社會的訴求、群體的訴求，那就是佛教界對武則天有力的支持。把佛像塑成了武則天像，而且還在造像記裏用很隱晦，但是又能讓人明白的「紅顏」「麗質」等詞彙來表達，暗示這個盧舍那像就是未來的女皇武則天，所以像這類的造像活動實際上是一種政治運動，因此奉先寺的盧舍那佛龕在中國藝術史上有着很重要的意義。

――――――― 「天生麗質難自棄」 ―――――――

天生美麗的人，沒法掩飾自己的漂亮。通常用來讚美女子的美麗動人。語出唐白居易《長恨歌》：「天生麗質難自棄，一朝選在君王側。回眸一笑百媚生，六宮粉黛無顏色。」這幾句詩主要來形容楊貴妃的美麗動人。

34 胡人醉酒俑：唐代都城長安都有哪些地方來的人？

　　唐代長安都有哪些地方來的人？這是一個很有趣的話題。首先，我們來了解一下在中國藝術家的作品中是如何表現胡人的？在唐代的墓葬裏出土了大量的胡人形象的藝術品，這些形象通常都有一定的特殊含義，它們不是單純地描繪這些人的長相，而是把這些胡人和他們做的事及性格或者生活方式聯繫在一起，例如在唐代最流行的和胡人有關的作品——唐三彩胡人牽駝俑，描繪了一位胡人形象，胡人是從西邊來的，也就是沿着絲綢之路過來的。「牽駝」就是他們牽着駱駝到中國來。這件作品裏除了牽着駱駝的胡人之外，還有一頭背上馱着貨物的駱駝。這些外國人到中國來做生意，他們會買中國的絲綢，帶到西方去，賣個好價錢，從中獲利。

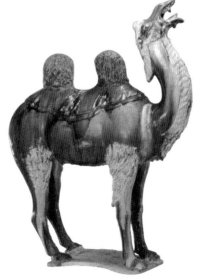

◎ 唐三彩 胡人牽駝俑

除了這些商人之外，我們在唐代的壁畫和彩塑作品中還見到了很多有趣的胡人舞蹈俑，這些舞俑有男的也有女的。他們的舞蹈跟中國傳統流行的舞蹈不太一樣，差別很大，姿勢非常獨特。第三類是單純的胡商，描繪的題材主要是他們在中國經商途中遇到的各種狀況。例如，敦煌壁畫裏描繪的《胡商遇盜圖》，描繪的是一隊西域來的高鼻深目的商人，遇到了強盜，有的唸阿彌陀佛，有的唸觀音，祈求保護。他們中有胡商，還有幾個西域武士。當時，唐王朝的軍隊裏有很多外國人，如突厥人等。他們中還有一些高級軍官，例如有一位從朝鮮過來的名叫高仙芝的武士，他做到了大將軍的職位，是唐代有名的外籍將軍。

◎　胡騰舞銅俑

◎　莫高窟第 322 窟中的胡人將軍狀天王像

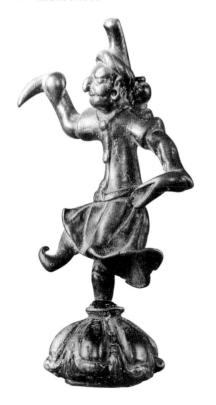

在唐代，中國境內聚集了很多外國人，有阿拉伯人、波斯人，還有日本人、新羅人等，他們來到中國，有的是做生意的，有的是各國使節，還有一些是被俘虜的戰俘，也有來留學的，例如日本來的遣唐使留學生。還有一些是作為人質到這裏來的，比如西域好多小國家為了表示跟中國友好，需要做點抵押，往往就把國家的繼承人派到中國境內來做人質。這些外國人在中國生活，與中國人接觸，很多被作為素材表現在藝術作品中。其實早在西漢時期的畫像石畫像磚上就有對外國人的描繪，但相較於唐代數量較少。

唐代對胡人的描繪很多，而且表現方式也不同。牽駝的、奏樂的、跳舞的、醉酒的、做生意的，還有武士、軍官……通過這些描繪，我們能看出當時胡人的生活狀態，例如西方來的胡人愛喝酒，他們用甚麼器具喝酒呢？有的人用牛角杯來喝，有的用夜光杯喝，他們喝的應該是葡萄酒，即紅酒。這個跟漢人用糧食釀造的白酒、米酒之類的傳統還不一樣。他們到了中國，在中國的大都市做生意，他們自己也開酒莊。比如他們在長安就開了很多飲酒的場所，還有胡姬當街賣酒。從這些可以看出，來中國做生意的外國人中不光有男的，還有女的，有他們的家眷，還有他們的女奴。他們在酒館裏賣酒的同時，還表演舞蹈，那麼跳的是甚麼舞呢？胡舞中最有名的就是胡旋舞，他們用這種舞蹈來吸引酒客。來這裏喝酒的有中國各地來長安尋求功名的年輕人，還有各地進京匯報的官員、遊客，當地人中的貴族、有錢人，也會光顧。於是這些從西域來的胡姬，就會跳各種稀奇古怪、不常見的舞蹈來吸引酒客來店裏喝酒。當然，不僅有當地的漢人來喝酒，這些胡商他們自己也喝，因此就有喝醉了的胡人形象，例如我們看到的胡人醉酒俑。這件作

品塑造了一個飲酒過量、閒坐街頭、手捧酒囊的西域胡人，這麼碩大的酒囊，胡人要把它裏面的酒全部喝掉，不醉才怪呢。

我們今天說的「酒囊飯袋」，就來源於此。古人裝酒除了用罐裝之外，還有酒囊，因為古人在騎馬及長途旅行時用瓶子或者陶罐來盛酒特別不方便，很容易被打碎，打碎了就喝不成了。西域人以及馬背民族通常都是愛喝酒的，他們就是用酒囊裝酒。酒囊是用動物，比如牛、馬和羊這些動物的胃製作而成的。把胃洗乾淨曬乾，然後就用它來裝酒。

◎ 胡人醉酒俑

以上我們看到的這些胡人形象與中原漢人的長相差別非常明顯，胡人的鼻子又高又大，眼窩深陷。古時候就有一個典型的描述，叫作「高鼻深目」。這些高鼻深目的人來到中國能夠很好很悠閒地生活，這反映了中國傳統社會和傳統文化中的一個重要的側面，那就是包容精神和國際化的大國風範。

胡人

中國古代漢人對漢人以外民族的稱呼，通常是指對北方和西方少數遊牧民族的一種泛稱。主要包括匈奴、鮮卑、氐、羌、吐蕃、突厥、蒙古、契丹、女真等民族，由於這些民族的文化習俗與漢人不一樣，所以就在他們的物產和事物之前加入了「胡」字，如胡琴、胡椒、胡蘿蔔、胡牀、胡服等，也是對外來事物的代稱。

35 《反彈琵琶像》：如何對傳統題材進行創新？

反彈琵琶是一個非常有名的形象，如果你去敦煌，就會發現在敦煌市區正中心的環島花壇處有一座巨大的反彈琵琶雕塑，通高約 5 米。這件雕塑是雕塑家孫紀元先生，根據敦煌壁畫中的人物形象來創作的。你可能想像不到的是，現在敦煌市的這件巨大的反彈琵琶像，其原型在敦煌壁畫裏非常小，差不多只有手掌這麼大。那麼，這麼小的一個形象為甚麼被做成了這麼大的標誌性城市雕塑呢？為甚麼會形成這麼大的反差呢？其實這是雕塑家的選擇，他選擇這個形象，主要是因為它非常優美，能給大家帶來審美的愉悅，這和開鑿敦煌石窟的那些佛教信徒的意圖是不一樣的。在佛教徒的眼中，這個反彈琵琶像就是天宮裏的一個小小的奏樂者，它跟佛像比起來甚麼都不是，只是一個裝飾。所以，我們在敦煌壁畫裏看到的只是一個小小的反彈琵琶像，而在敦煌市看到的卻是一個巨大的反彈琵琶像，這就是由創作者不同的審美標準和不同的需求決定的。

在敦煌壁畫中並非只有一幅反彈琵琶像，而是有好幾幅，但它們的造型都不一樣，現在我們最為熟悉的是正面的反彈琵琶像，其實還有側面和背面的，她們看起來都非常優美，只是這幅正面的反彈琵琶像在藝術家看來最為優美。那麼這一幅正面的反彈琵琶像究竟美在哪裏呢？第一，從視覺上看，它的姿態獨特、奇妙、出人意表、有鮮明的個性，無論是古代還是現代，琵琶的彈法都不是這樣的。例如西域出土的一些壁畫中也有彈琵琶的造型，我們現在彈琵琶的人也很多，都是抱在胸前來

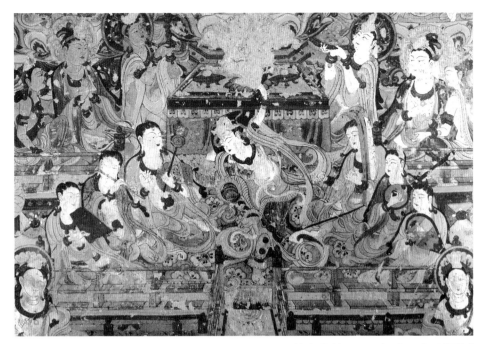

◎ 莫高窟第112窟《反彈琵琶像》

彈奏，很少有人把它反着放在背後彈。第二，這幅反彈琵琶像的人體曲線流暢又富有節奏感，能與音樂的旋律合拍，表現出很強的音樂感和旋律感，顯得非常的精妙、優美。第三，這幅反彈琵琶像的人物姿勢不僅把樂器完美地展示了出來，突出了樂器的美感，還把青春女性健康的身體、美麗的臉龐、優雅的雙肩和豐滿的體態都完美地展示了出來。所以，這幅反彈琵琶像以個性鮮明著稱，是一件非常完美的作品。

那麼問題又來了，如果說這幅反彈琵琶像已經非常完美了，我們現在想要在這個基礎上有所突破和創新，有沒有辦法呢？從敦煌走出來的藝術家，畫裏有敦煌的元素是不奇怪的，藝術家也特別喜歡反彈琵琶的形象，那麼他該怎樣在這個形象的基礎上進行創新呢？

藝術家思考「反彈」是甚麼概念，為甚麼唐代藝術家要創作一幅反彈琵琶，而不是按一般的彈琵琶的樂師的樣子來創作呢？他所要展現的精神境界是甚麼？在反覆思考這些問題的基礎上，當代畫家就可以畫出完全不一樣的《反彈琵琶圖》，我就畫過一幅《反彈琵琶》，很受收藏家和觀眾的喜愛。這幅圖中間畫的是一個碩大的琵琶本身，還有兩隻不知是從哪裏伸出來的手在彈琵琶。有反彈之手，卻無彈弦之人，這個隱藏在背後的彈琴人就可以是女的，也可以是男的，可以是神，也可以是人，甚麼都有可能，這樣琵琶就和很神祕的雙手形成了一個呼應的關

係。畫中的這個琵琶畫得很大，中心很突出，但是琵琶的弦卻被隱去了，那麼這個琴又怎麼彈呢？當你去想這個問題的時候，靜音的彈法，有聲的彈法，敲擊音箱的彈法，能想像到的各種彈法就都有了。在琵琶的頭上還加了一個佛像，佛像就成了這個琵琶的頭。頭是做甚麼用的？思考的。加上頭之後的樂器本身就有了自己的思想，它不再是一個沒有生命的器物，也就是說它和古人的「不鼓自鳴、不彈自響」的概念相通了，在這裏，不用彈奏，因為樂器自有自己的思想，

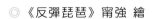

◎《反彈琵琶》甯強 繪

它有頭腦，它是一件活着的東西，它自己就可以發出聲音來。琵琶上的佛像是表示佛在彈琵琶嗎？那麼佛彈琵琶會是甚麼樣子？會彈甚麼樣的曲子？我們能聽到怎樣美妙的音樂？是不是就如嵇康的《廣陵散》呢？不管怎麼説，雖然還是「反彈琵琶」這樣一個古老的題材，但是這幅圖一下子就成了全新的作品。我覺得對古代藝術、敦煌藝術的繼承與創新就應該這樣做，古代的作品可以在我們的作品中有一些餘味、韻味和影響，但我們還是要做全新的創造，我們畫的是當代的圖像，我們畫的就是我們自己的精神，自己的情感，自己心目中的形象，這也就是一個新版「反彈琵琶」的藝術價值之所在。

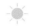

琵琶

現代琵琶是由曲項琵琶及直項琵琶演變而來，梨形音箱，四柱四弦，是中國歷史悠久的彈撥樂器。公元 5-6 世紀，隨着絲綢之路貿易的發展，中國與西域各民族文化交流加強，從中亞地區傳入了曲項琵琶，也稱「胡琵琶」。琵琶最早是草原遊牧民族在馬上彈奏的樂器。北齊到唐代是琵琶發展的高峰期，曲項琵琶已成為主要樂器，對盛唐歌舞藝術的發展起了重要作用。琵琶的形象及其在樂隊中的地位，在新疆石窟、敦煌石窟壁畫和中原石刻中都能見到。

(36) 甚麼是瑞像圖？

甚麼是瑞像圖？在講這個概念之前，首先需要了解「瑞像」是甚麼？

「瑞像」就是有特殊意義的圖像，它可以做成雕塑，也可以做成壁畫等。「瑞像」一般都具有某些靈氣，也就是說它有特異功能，能讓奇跡發生，能夠滿足人們的特殊需求，這樣說可能有點玄幻，那麼，瑞像究竟能引發甚麼奇跡？又有哪些特異功能呢？

我們來舉個例子就容易明白了，有一種瑞像叫作分身瑞像，就是它的身體可以分成兩個或者很多個，像孫悟空拔根毫毛就能變出很多個身體一樣。這種瑞像在甘肅、敦煌、四川等地區都非常流行，而且流行了千年之久，那麼，這種瑞像到底講的是甚麼呢？

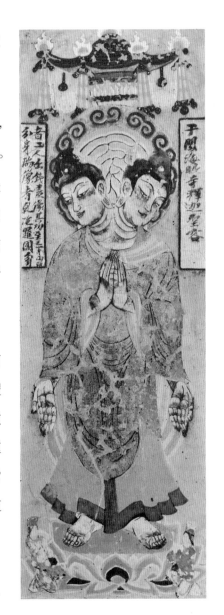

◎ 莫高窟第 237 窟《雙頭瑞像圖》

古時候，有一個叫犍陀羅的地方，也就是今天的阿富汗、巴基斯坦一帶，有一位藝術家接了一單生意。一個比較窮困的佛教供養人想要這位藝術家給他畫一尊佛像用來供養，他跟這位藝術家説，我就只有這點錢，你便宜一點，給我畫一幅吧，這個藝術家一聽，就答應了。結果第二天又來了一個窮人，他也只有一點錢，也想請這位藝術家給他畫一尊佛像用來供養，這位藝術家也答應了。但是藝術家的工作量是很大的，他只賺了這麼點錢，如果花太多的時間去畫，他拿甚麼來養家糊口呀，他也要賺錢生活的呀，結果他就只完成了一尊佛像。偏偏運氣不好，那兩個窮人在同一天來取自己的佛像，他們問藝術家，我的佛像呢？怎麼辦呢？藝術家就告訴他們，這尊佛像是一尊瑞像，可以分身變成兩個，你們倆一人站在一邊就會看到自己的那一尊佛像，於是這兩個窮人各自站在一邊去看了一看，突然，這尊佛像就變成了兩個頭，兩個脖子，四隻胳膊，兩個身體，所以人們就把這種分化成兩個頭的佛像叫作「雙頭瑞像」。就這樣，這件雙頭瑞像滿足了兩個窮人想要供養佛像的願望。佛像本身就可以有奇跡出現，這樣，無論是貧窮的人還是富有的人，大家都可以獲得自己想要供養的佛像，這就是心靈感應的力量，這樣的像就叫作瑞像。

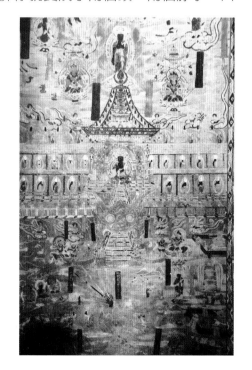

◎ 莫高窟第 454 窟《牛頭山瑞像》

「瑞像」這個概念之所以能在中國流行開來，其實是因為它與中國傳統中的「祥瑞」有異曲同工之處。甚麼是祥瑞呢？就是好事情的徵兆，一些在正常狀況下不可能出現的奇跡突然出現了，這就是祥瑞。在佛教的「瑞像」傳入之前，中國出現的類似於瑞像的圖像主要就是祥瑞圖，例如我們在武梁祠裏看到有兩棵樹的樹枝長到了一起，我們將這種樹枝長到一起的樹叫作「連理枝」。漢代的樂府詩《孔雀東南飛》裏，就講了一個有關連理枝的愛情故事，一對相愛的男女被迫分開了，最後由於心靈感應的力量，他們家裏的兩棵樹慢慢長成了樹枝連着樹枝的一棵樹。但是我們應該注意，《孔雀東南飛》中的這個連理枝並不完全是為了表現一對男女之間的愛情故事。它還用來規勸當朝的皇帝，要有一個好的道德標準來統治漢帝國，皇帝要有道德，要照顧窮苦人，要照顧弱勢群體，要用善心來統治國家，如果這樣做了，奇跡就會出現，就能長出連理枝這樣的樹。

甚麼是「神通」

　　神通在佛教中是指佛、菩薩、阿羅漢等通過修持禪定而獲得的一種神祕的法力。有所謂的六神通：天眼通、天耳通、他心通、宿命通、如意通、漏盡通。據說釋迦牟尼有十大弟子，他們各有所長，其中神通第一的弟子叫目犍連，能飛上兜率天。不過這些是佛教徒為了宣傳自己的教義而誇張的一種說法。

37 《張議潮出行圖》：晚唐時期的儀仗隊是 怎樣構成的？

《張議潮出行圖》，又名《張議潮統軍出行圖》，它是一幅描繪張議潮將軍統軍出行前往莫高窟禮佛的作品。首先我們要了解甚麼是出行圖。出行圖主要是描繪重要人物，特別是統治者出宮、出衙門的一種圖像。古時候的人出行，特別是皇帝和地方官出行，跟我們今天的出行是不一樣的，他們要根據禮儀和歷史上的規定，出行時會配上儀仗

◎ 莫高窟第 156 窟《張議潮出行圖》中的樂舞和儀仗

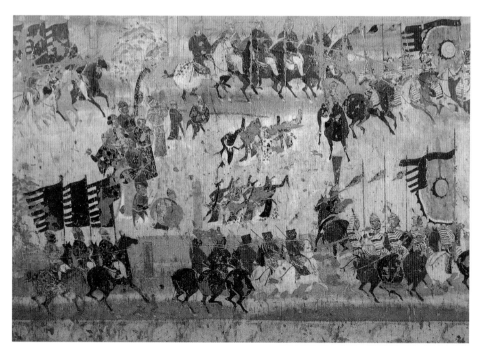

隊，還要有樂師、舞者等，而且史官要把這些活動都記錄下來，二十四史中專門有一章內容叫作「鹵簿」，鹵簿就是關於皇帝、重要官員出行安排的記載，所以說古人的出行是很重大的儀式性活動。

「出行圖」這個題材在中國美術史上曾反覆出現，在唐代以及更晚時期一些畫家的作品裏也都有這樣的題材，為甚麼出行圖會成為畫家筆下的重大題材呢？因為帝王、重要官員的出行要有大的排場，令人心生敬畏，通過這樣的活動也能鞏固統治者的權力，所以總的來講它還是一種政治行為的記錄。

安史之亂後，河西地區日漸衰落，後來整個河西地區都被吐蕃人給佔領了。吐蕃人佔領河西之後實行了比較殘酷的統治，要求河西地區的漢人「辮髮左衽」，就是需要結條辮子，不能把頭髮打結束在頭頂，要讓這些漢人看起來和他們是一樣的，所以在政策上明確表示，留不留辮子是態度問題，要是服從吐蕃的統治就要表明態度，不留辮子就要殺頭！而且他們還要求漢人穿吐蕃式的服裝，不能穿漢服。這些政策引起了當地人的不滿，那時，當地人還自認為是唐人，所以他們在吐蕃統治不是很強大的時候，就會團結起來反抗吐蕃，這時就會有英雄人物出來領頭，張議潮就是這樣一位領頭的人物。

張議潮是在吐蕃統治時期的敦煌出生長大的，但是他受的教育卻是漢人忠君愛國的思想教育，那時候的敦煌人是在寺院裏接受教育的，寺院裏不光講授佛經，還傳授四書五經和儒家價值觀。張議潮長大以後，便率領沙州各族人民起義，來反抗吐蕃統治。起義成功之後，張議潮把

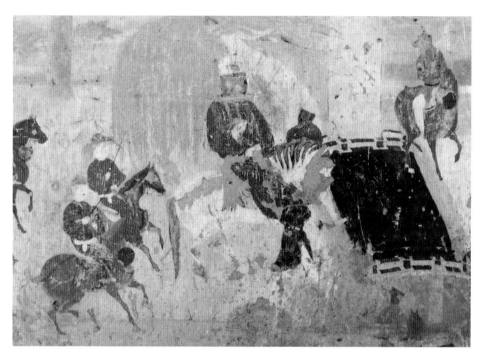

◎ 莫高窟第 156 窟《張議潮出行圖》之張議潮騎馬像

瓜沙二州全部歸還給唐王朝，唐王朝就授予他一個頭銜，叫「歸義軍節度使」，他的軍隊就叫歸義軍，「歸」就是回歸唐王朝的意思，「義」就是義氣。張議潮作為歸義軍節度使，他的出行場面是很壯觀的，這樣的場面都被詳細記錄在《張議潮出行圖》中。

《張議潮出行圖》位於敦煌莫高窟第 156 窟的四壁下層，就是所謂的張家窟，即張氏家族共同供養的洞窟。《張議潮出行圖》是一幅長卷式構圖的作品。圖分為前中後三段，前段主要是各種儀仗隊，有手握各種兵器的儀仗隊，也有奏樂的儀仗隊，還有跳舞的舞蹈隊，他們排列得非常整齊，通過這些儀仗隊就可以看出，當時像節度使這樣的地方官出行，應該具備怎樣的一種威儀。前段不論是奏樂器的儀仗隊還是跳舞的

舞蹈隊，都有很明顯的本地特色。例如跳舞的舞蹈隊很像現在的藏族舞蹈裝扮，舞者的衣服袖子很長，頭上還綁了環狀的帶子，一群人一起跳舞，這是敦煌地區多民族傳統音樂和舞蹈的雜糅。畫面的中段可以看到張議潮騎着高頭大馬，後面跟着他的親屬護衛隊，張議潮的出行肯定是要嚴加保衛的，但同時這樣的場面也是為了顯示他跟統治者之間的一種緊密關係。最後一段應該是一些附屬軍隊和地方官員，但是在這幅圖裏我們看得不太清楚。後來有一個新家族的統治者叫曹議金，他模仿張議潮的出行圖畫了一幅類似的畫，叫《曹議金出行圖》，這幅圖保存得比較好，在後段可以清楚地看到有吐谷渾人、回鶻人等少數民族。

我們現在見到的這幅《張議潮出行圖》具有特別的歷史價值，它是一幅具有濃重的政治意味的壁畫。它不僅反映了敦煌最高統治者出行儀式的真實狀況，而且還展示了地方政權與少數民族政權之間的關係，凸顯了藝術表現與現實政治之間的緊密關係。

「鼓吹」的來歷

漢代時，君王宴請群臣時會在殿庭設樂隊，樂隊一般是由打鼓、吹簫等組成的合奏，所以這種為慶祝某種活動而設立的樂隊就叫鼓吹。後來在君王或首領出行時，為了讚揚、宣傳他們的出行，在出行的儀仗隊伍中也會設立鼓吹樂隊，所以鼓吹又有宣揚、使眾人知曉的含義。

38 中國現存最早的木構建築在哪裏？

中國現存最早的木構建築在哪裏？我們都知道中國傳統建築的主要材料是木頭，這就決定了中國傳統建築不可能修得太高，因為修得太高，它的穩固性就會很差。因木構建築承重較輕，風一吹就容易倒塌，所以它危險性大，不適宜居住。北京故宮就是世界上現存規模最大、保存最為完整的木構建築之一。我們注意到故宮的宮殿都比較矮，大殿多數為一層樓高度，少數是兩層樓高，兩層樓高的建築多數建在高台上，顯得宏偉、氣派，這是中國的建築受材料限制而形成的特點。

早期的佛教寺院多由民居建築改造而成，佛教最初傳入的時候，一些有錢有勢的信徒就捐出居所作為佛教僧侶講經說法的地方，所以，中國的佛教建築與普通世俗的民居建築是相互關聯的。

但是，中國傳統的木構建築遺跡現在卻很少見，尤其是明代以前的木構建築更是很少能見到了，為甚麼呢？因為中國歷史上經歷了多次農民起義、地方軍閥割據等各種戰爭，戰亂對皇宮、寺院和民居的破壞性很大，所以編寫中國建築史時我們就面臨着很大的困擾，實物的案例已經極為少見，那麼我們如何了解中國古代傳統建築呢？還是有一些途徑的，例如早期的漢代畫像磚、畫像石中有關對木構建築的描繪，還有考古發掘中所看到的古代建築的平面佈局。可是我們仍然無法還原建築本身的樣子，這是中國建築史上的一大難題，但是這個難題很大程度上可

以通過敦煌壁畫來解決，因為在敦煌石窟中保存了大量的建築史料。

比如彌勒天宮，它是出闕和中間搭的大屋簷構成的建築形式，我們在敦煌第 275 窟中可以看到一個彌勒天宮的小雕塑，這就是我們能夠見到的建築史資料，當然還有更多的建築史資料保存在壁畫中，因為壁畫的數量要比彩塑大得多。例如在敦煌第 257 窟「須摩提女因緣」故事畫中，我們看到的這棟樓房，就是北魏建築樣式，而且我們在本生故事畫中也看到了當時的皇宮樣式。雖然這些都是比較簡略的描繪，但仍然可以看出房屋的建築風格和基本造型。

目前所發現既有圖像記載又有實物存在的唐代建築還是有的，那麼，我們是如何發現它，如何判定它的建築年代的呢？這要從一段老故事講起。在敦煌壁畫中有一幅很有名的圖，叫《五台山圖》，在這幅圖中描繪了五台山上的各種寺院建築，其中有一座大寺院叫大佛光寺，這個大佛光寺在歷史上是很有名的，史書中都有記載。中國建築史家在《五台山圖》上發現了大佛光寺後，便去山西的五台山尋找，竟然找到了大佛光寺，他們在寺院的大樑上發現了唐代的題記，證實了這是一座唐代建築。通過大佛光寺可以看出唐代建築材料是以木頭為主，這與以石頭為主要建築材料的西方教堂不同。石頭建築不容易被燒毀，保存下來的比較多，中國古代的木構建築因戰亂等原因損毀嚴重，保存到現在的建築所剩無幾，即使是保存下來的建築，又因為一代代的僧侶對這些建築進行重修，所使用的木料和磚石都已經不是原始的材料了，所以很難復原這些建築原來的風貌。而大佛光寺卻不同，從大佛光寺有唐代題記的大橫樑上可以推測出，大佛光寺基本保存了唐代寺院的建築樣

◎ 榆林窟第 25 窟
《西方淨土變》中的建築

◎ 莫高窟第 257 窟《須摩提女因緣》

式，這就尤為珍貴。所以，中國現存最早的木構建築是哪一座呢？它就是山西五台山的大佛光寺。大佛光寺保存下來的唐代建築、唐代雕塑、唐代壁畫以及唐代題記，被人們稱為「四絕」，它在中國藝術史上有着獨一無二的歷史價值和藝術價值。

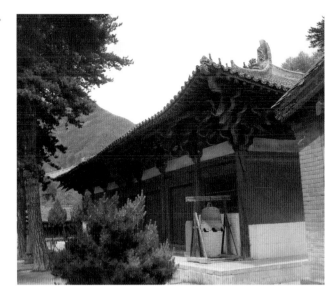

◎ 五台山大佛光寺東大殿

「上樑文」

在中國古代，修建的房屋快要完工的時候會專門選擇吉日上樑，上樑日主家會設宴犒勞修建房屋的匠人，匠人中的首領也會唸誦上樑文來表示祝賀，以祈求房屋的根基牢固、房舍平安長久。上樑文是一種駢文文體，這種文體辭藻華麗，朗朗上口，正好迎合了上樑時歡快的氣氛。

 《明皇幸蜀圖》是山水畫還是人物畫？

《明皇幸蜀圖》中的主人公是中國歷史上很有影響力的唐玄宗李隆基。李唐王室的政權曾經一度落入武則天手中，武則天原本是唐太宗李世民的才人，後來又成了唐太宗兒子高宗的皇后。高宗死後，武則天奪取了皇位，建立了新的王朝——大周。武則天統治的後期，李姓皇族奪回了大權，而奪回帝位的人就是唐玄宗，他亦被人稱為唐明皇。

唐玄宗統治前期，國家富庶、人民安居樂業，被後世稱為「開元盛世」，但是到了玄宗晚年，他不再勵精圖治轉而沉迷女色，這個女人就是楊貴妃。歷史上有關楊貴妃的故事非常多，這幅《明皇幸蜀圖》的主題就與楊貴妃有關。

楊貴妃名叫楊玉環，出生於官宦世家。楊貴妃天生麗質，加上優越的家庭環境，使得她有着較高的文化修養，後來被選入宮中，嫁給了唐玄宗之子壽王李瑁為妃，再後來就成了唐玄宗的貴妃。楊貴妃喜歡結交胡人，其中有兩個粟特人，一個叫安祿山，另一個叫史思明。楊貴妃為了發展自己的勢力，將這兩個人安排在唐王朝的軍隊裏，還擔任了非常重要的軍職。在當時，唐代的軍隊裏有不少少數民族甚至外國人。後來安祿山和史思明發動了叛亂，想推翻唐王朝的統治，歷史上稱這次叛亂為「安史之亂」。最初叛軍來勢洶洶，唐王朝的軍隊被打得節節敗退，甚至國都長安也被叛軍佔據。唐明皇無奈之下只能狼狽逃竄。他往哪裏

逃呢？唐明皇最終選擇了四川。因為四川與長安之間隔着千山萬水，自古就有「蜀道難」的説法，叛軍不容易攻克。《明皇幸蜀圖》就是在唐明皇逃往四川途中所繪，其實唐明皇並非到四川遊山玩水而是避難逃跑，在逃難的時候唐明皇依然帶着寵愛的楊貴妃。唐明皇對楊貴妃的寵幸以及楊氏家族一貫的囂張最終引起了軍隊的不滿，所以在逃跑過程中，軍隊的人不僅殺掉了楊貴妃的哥哥楊國忠，還要挾皇帝必須處死楊貴妃。唐明皇當然捨不得殺掉貴妃，但是形勢所迫只能賜楊貴妃白綾，讓她自盡。就這樣楊貴妃自縊而亡，楊貴妃最後自盡的地方叫馬嵬坡，距離長安不遠。當然，也有民間傳説認為楊貴妃沒死，被她的護衛保衛着逃到日本，最後在日本活了下來。

《明皇幸蜀圖》是描繪唐明皇巡幸蜀地的故事畫，也可以説它是一幅山水畫作品，因為畫的主體是自然風光。隋代展子虔畫過一幅《遊春圖》，畫中雖然描繪了山水，但它主要表現的是人的活動，遊春的人構成了畫面的中心。《明皇幸蜀圖》雖然畫面上主體是山水，但是畫面內容也是人的活動，主角是唐明皇和他的隨從。因此，這樣的畫還不是嚴格意義上的山水畫，因為它不是以欣賞風景為目的，而是為了描繪人的活動，描述人物發生的故事。這幅畫是故事畫傳統的延續，並且開始出現了微妙的變化，即開始用自然景觀作為描繪的主體，來表現人的活動。這種變化在五代宋之後，就成為繪畫界的主流。所以，這幅《明皇幸蜀圖》反映的是人物故事畫到山水風景畫的一個過渡樣本，是具有標誌性的一幅作品。從中可以看到中國藝術史上繪畫主題轉換的過程，這是它的藝術史價值。這幅畫還描繪了一個重大的歷史事件，它同時也是主題性繪畫的代表作，因此這幅畫的意義是一般畫

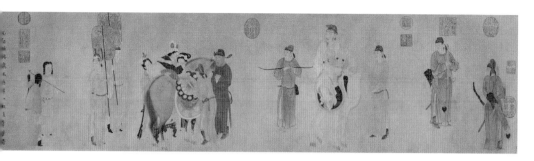

◎ 元代 錢選《貴妃上馬圖》

◎ 唐代 李昭道《明皇幸蜀圖》

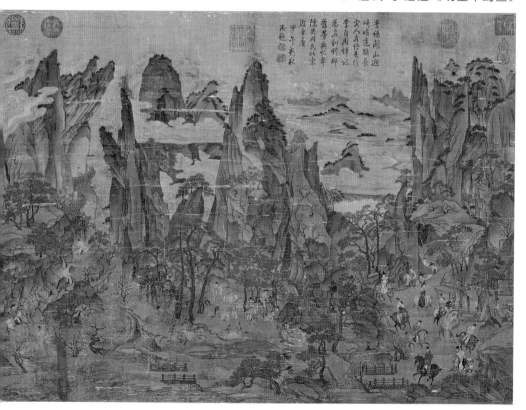

作所不能比擬的。當然，傳世的這幅《明皇幸蜀圖》根據專家考證並不是唐人真跡，而是宋代的摹本。儘管它不是唐人手筆，但還是很好地保存了唐代原作的風貌。我們拿這幅畫跟唐代敦煌壁畫中的山水畫比較會發現有很多相似因素。《明皇幸蜀圖》保存了唐代風景畫或者唐代故事畫的原貌，它的這種韻味和風格，能讓我們看到唐畫的風采。

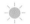

楊貴妃

　　唐玄宗寵妃，名楊玉環，其身材豐腴、膚如凝脂，具有傾國之姿。與西施、貂蟬、王昭君並稱「中國古代四大美女」。其音樂才華非常突出，作為唐代卓越的宮廷音樂家和舞蹈家，最擅長表演由唐玄宗創作的《霓裳羽衣舞》，舞姿蹁躚、宛如天女。此外，楊玉環還精通「胡旋舞」，白居易詩中有云：「中有太真外祿山，二人最道能胡旋。」天寶年間，安祿山發動叛亂，楊玉環與唐玄宗流亡蜀中，途經馬嵬坡，士兵嘩變，含恨自縊。

40 木刻《金剛經插圖》：中國版畫最早的作品出自哪裏？

　　《金剛經插圖》是一件木刻作品。木刻作品最早出現在唐代，那時已經可以用木刻的手法來刻字、印刷、刻圖了。當時木刻工藝主要用於刻宗教經典，比如道經、佛經還有日曆等，也就是説用來刻大家都能用得着又不怕重複的內容，大家要唸同樣的道經或佛經，就可以用木刻的方式來大規模地複製，木刻工藝就是在社會需求的刺激下而誕生的一種批量化生產的方式。

◎《金剛經插圖》

中國現存最早的木刻或木刻版畫，一般是由圖畫和文字結合在一起的。我國現存最早的木刻作品出自敦煌藏經洞，是一篇雕版印刷的佛經《金剛經》，這是由 7 張紙黏接而成的長卷，7 張紙從右到左黏到一起，這就說明在印刷的時候並不是直接印了一本長卷，而是一張一張地印，印了之後再把它們黏在一起做成長卷，這樣比較方便攜帶。《金剛經》的卷首是一幅木刻版畫，這就是我們現在所能見到的最早的木刻版畫──《金剛經插圖》，彌足珍貴。

這幅木刻版畫，表現的是佛說《金剛經》緣起的故事，即佛在甚麼情況下為了甚麼而說了這部經。因為釋迦牟尼本人是不寫經的，他只是口述佛經，這些佛經經典是他去世以後由他的弟子們聚集到一起背誦並記錄下來的。所以我們在這幅畫中看到的是釋迦牟尼在講經而不是在寫經，而且他講經通常都是有一些原因的，比如他講的這卷《金剛經》就是在「祇樹給孤獨園」這麼一個環境很優美的園子裏，他的弟子須菩提有了疑問，請佛來解答，很多佛經就是這樣講授出來的，就是弟子有困惑來問釋迦牟尼，請其說法。

在《金剛經插圖》中人物眾多、主次分明，釋迦牟尼形象高大，中心突出，一眼就能辨認出來哪個是釋迦牟尼佛。釋迦座前有一個弟子正在跪拜並恭請釋迦說法，其餘的眾多人物都是圍繞着釋迦佛而形成了有條不紊、秩序井然的畫面。所以從藝術成就來講，這幅木刻圖雖然時代最早，處於發軔期，但是在藝術水平上已經達到了相當高的程度。

整卷《金剛經》是在公元 868 年製作完成的。因為在卷末有題記：

「咸通九年四月十五日王玠為二親敬造普施」。這個題記的信息量是很大的。首先，它說明了這件作品的具體日期，而且我們也知道這個供養人，即出錢刻印這部作品的人叫王玠，他是為自己的父母而製作的。雖然，我們能夠清楚地知道這是王玠的私人定製，但是我們不知道這是不是王玠本人刻印的作品。當然很有可能這不是他本人所作的，而是他出錢僱工匠刻印的。另外，關於這個木板，究竟是王玠親自造的還是他用了別人的木板來印製作品呢？我們也不是很清楚。但是我們比較肯定的是當時已經開始流行用木刻來印製繪畫作品。但是，用木刻來印製佛經，是否在當時就已經完全流行開來了？我們同樣也不清楚，因為在那時還有很多人是用手抄的方法來抄寫佛經的，手抄佛經雖然費時費力，但是抄的佛經越多，積累的功德就越多。

手抄佛經容易，但能夠繪製圖像的人就不多了。況且《金剛經插圖》的畫面還如此複雜，這麼多的人物、這麼大的場景、這麼細的圖像一般的抄經人未必能夠做得了，這就需要專業的藝術家來做刻圖。所以說這件圖文結合的作品，一般的人是做不了的，包括那些書法很好的文人，還有一些工匠，他們都很難做到，這至少需要有個專業人士，大家合力來做一個底板，然後用這個底板進行印刷，之後用來大規模地複製，作為商品來賣，這是由技能的發展而導致的一種商業化的普及方式。所以說這幅圖非常重要，因為它不僅反映了佛教通過印製佛經、抄寫佛經來獲取功德、獲取回報、廣種福田，也就是說如果對弘揚佛法做出了貢獻，那麼來世就可以獲得好報，而且父母只有藉助兒女的功德才能在陰間或者是在西方極樂世界過得更好，這就需要兒女為他們做功德，就像王玠一樣。從抄寫佛經到印製佛經，這是一個很大的變革。除了印製佛經之

◎ 《金剛經》（局部）

外，這種印製技術還用來印製日曆、文學書籍、教材，確實是對文明的傳播起到了很大的作用。更何況我們這裏講的是圖像的印製，我們知道文字的複製相對容易一些，可是要把一幅畫刻在木板上再來反覆地印刷，要比刻印文字困難得多，所以木刻版畫的出現和大規模流行是由巨大的市場需求決定的。

　　總之，木刻作品的大規模流行和發展反映的是需求引發創造，需求導致人類技術的進步，需求導致藝術的發展、導致新的藝術表達方式的誕生。所以説這幅作品的含義是深刻的，價值是重大的。

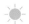

—————— 印刷術的起源 ——————

　　印刷術與造紙術、指南針、火藥被稱為「中國四大發明」。印刷術的發明和應用促進了文化的傳播，推動了社會文明的進步。戰國秦漢以來的印章和碑拓，可謂是印刷術的雛形。唐代出現了雕版印刷術，世界上現存最早的有明確日期的雕版印刷書籍是唐代咸通九年（公元 868 年）的《金剛經》。北宋畢昇在宋仁宗慶曆年間（公元 1041—1048 年）發明了用膠泥活字排版印刷的活字印刷術，是印刷史上的重大革命。活字印刷術的發明，對現代印刷業產生了直接的影響。

6
五代宋時期

41 敦煌《五台山圖》是中國最早的立體地圖嗎？

　　《五台山圖》是敦煌莫高窟第 61 窟最具代表性的壁畫，這幅畫的規模非常宏大，它是在洞窟的一面牆上單獨繪製的，它還是一幅全景式立體地圖。這幅畫是整個洞窟總體設計的一部分。這是一座很大的窟，整個洞窟的主尊是文殊菩薩，中間有一個土枱子，還有一個背屏立在那兒。中間的彩塑已經坍塌了，但是在背屏上有一條動物的尾巴在上面黏着，那是獅子尾巴，因為文殊菩薩的坐騎就是一頭獅子。

　　敦煌第 61 窟又叫「文殊堂」，文殊堂的主尊——中心的彩塑像是文殊菩薩騎在獅子上的正面像，獅子和文殊菩薩都是面對進入這個洞窟的觀眾的。《五台山圖》就畫在後壁上，相當大一部分是被背屏和彩塑像擋住的，所以，我們在看這幅畫的時候無法像看一幅獨立的畫一樣全視域觀看。在洞窟中這幅圖的大部分是看不到的，得繞着中間這個台轉，然後走到背後去，在很近的距離才能看得到。一般情況下，只能看到這幅圖的局部，因為這幅圖太大了，沒有辦法一眼把整個圖都看完，這就涉及我們如何看這類大幅宗教畫的問題。畫家把這幅圖畫出來，作為整個洞窟裝飾的一部分，所以就要一部分一部分地來看，把這幅圖放在一個整體的設計空間的情境下觀看。

　　我們首先來看《五台山圖》究竟畫了些甚麼。因為它畫的東西實在是太多太複雜了，我們很難簡單地講清楚它究竟畫了甚麼。我們仔細把

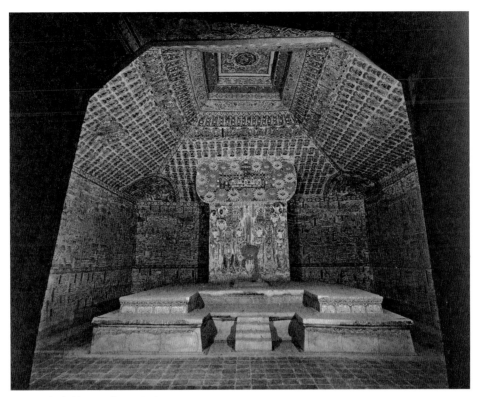

◎ 莫高窟第 61 窟全景圖

這幅大圖拼接到一起來看，可以把它分為上、中、下三段。雖然這幅畫
是橫長方形的構圖，但是它在上部、中部和下部畫的東西是不一樣的。
上部畫的是一些傳說中的奇跡故事，即所謂的「化現」，表現一些虛幻
的傳說和故事。比如「毒龍現」，就是有毒的龍從空中飄出來；「五台雲
中現」，即在五台山上的雲中顯現出五台山的樣子來；「佛手雲中現」，
表現的是雲中突然出現佛手的這些奇跡。

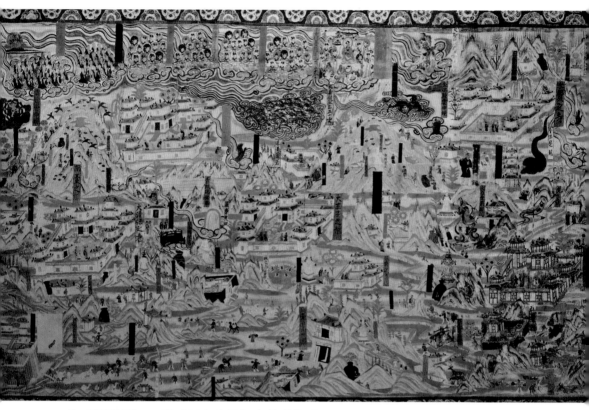

◎ 莫高窟第 61 窟《五台山圖》中的「化現」

　　中部畫的就是五台山。這幅畫畫的是五台山上的佛寺以及在山裏發生的故事。這是一幅寫實性繪畫。一些建築史家把圖中出現的古寺院和現在的五台山做過比對，發現它們極其相似。這説明中段畫的確實是五台山真實的景觀。下部畫的是來朝聖的人在路上行走的狀態。例如有一組人物旁邊就寫了一行字：「湖南送供使」。從中可以看出湖南人也不遠千里來這個地方送供，給文殊菩薩供奉物品錢財等來表達他們的恭敬，希望獲得福報。因為五台山的名氣特別大，還有很多從外國來的客人，

比如日本人、朝鮮人也會來五台山進貢、朝拜、尋山、學習，這些俗人的事跡就被畫在了下段。

總之，我們可以看到《五台山圖》的總體構圖分為上、中、下三段，上段是空中出現的一些祥瑞、奇跡；中段是五台山上的寺院景觀；下段是這些人來朝山的世俗生活場景。這就是《五台山圖》表現的基本內容。

當時人們畫這幅圖究竟是用來做甚麼的？有的人說這就是一幅立體的地圖，因為人們去五台山朝聖就得按圖索驥，要不五台山那麼大豈不是要走丟？但是真正的地圖一般不會去畫那些天上飄着的佛手，也不會去畫毒龍雲中現。這些是超出地圖的繪製範圍的。我認為這幅圖可能是一幅聖地圖，也就是說五台山作為宗教聖地，它和一般的地方是不一樣的，聖地當然就要有奇跡出現。

所以說它是一幅多功能的聖地圖，它包括一些重要的要素。首先它描繪的是聖地景觀，不僅有現實生活中的景觀，如寺院、山、山洞，還包括在這個地方曾經出現過的各種祥瑞、奇跡。這些都是聖地景象的一部分。這是它的第一個功能，即表現聖地景象。

它的第二個功能是甚麼呢？就是地圖。地圖可以指引人們行走的方向。當人們想要去五台山朝山，想去朝聖，表達對文殊菩薩的恭敬，就需要參考這幅地圖。

第三個功能是一幅人文地圖。它除了描繪出自然景觀，還表達出這

些自然景觀跟歷史與人物的關係。我們去一個地方旅遊會想知道當地的文化，我們去聖地也肯定想了解它的文化。

所以，敦煌的這幅《五台山圖》就是一幅聖地景觀圖，它有多種功能可以滿足我們的各種需求。第一，它有我們想看的聖地景觀；第二，它起到地圖的導覽作用；第三，它還描繪相關的故事。這樣我們看這幅地圖就像在神遊五台山，把五台山的景觀也看了，幻象奇跡也看了，我們甚至還了解了五台山的歷史故事。所以這幅《五台山圖》是中國藝術家的一個創造，它真正地完成了對聖地的描繪。

五台山

五台山位於今山西省五台縣東北部，是馳名中外的佛教聖地。五台山原名為紫府山，也稱五峰山道場，曾是神仙方士居住，以及道士修行的地方。佛教傳入中國後，五台山與峨眉山、九華山、普陀山逐漸演變成佛教的四大名山。東漢時，印度高僧攝摩騰、竺法蘭就在此建寺，南北朝時，五台山已經是佛教名山，唐代將《華嚴經》中的「清涼山」指認為五台山，五台山遂成為華嚴道場、文殊道場。經過歷代的發展，五台山佛寺遍佈，僧侶眾多，成為我國極具影響的佛教聖地。

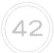 **42** **《韓熙載夜宴圖》**的作者是間諜嗎？

　　《韓熙載夜宴圖》是五代十國時期的南唐宮廷畫家顧閎中的一幅傳世名作，但也有說法認為這幅圖可能不是顧閎中的原作，而是宋代的摹本。由於宋代緊接在五代之後，所以即使是摹本，也應該是非常接近於原作的。這幅畫是絹本長卷，可以捲起，方便攜帶隨時觀賞，現藏於故宮博物院。

　　《韓熙載夜宴圖》表現的主題是甚麼呢？正如其名，畫家畫的是韓熙載夜宴的故事。韓熙載又是甚麼人呢？韓熙載是五代南唐的一位貴族，是一個特別聰明而且很有雄心的人物。在五代那個社會動盪的歷史時期，在朝廷為官且身居高位是很艱難的事情。因為他能力超群，皇帝很欣賞他，但同時也會遭到皇帝的猜忌。南唐王朝當時的皇帝是李煜，李煜是一個很有才華的文學家，有很多著名的詩詞傳世，但是他的治國能力和政治魄力是有局限的，所以他對那些有能力的大臣，是又愛又怕，韓熙載就是在這樣一種情境下求得生存。韓熙載並不想被人利用、猜忌，以致招來殺身之禍，他有一些比較獨特的為人處世方法，即採取一些比較異常的行為方式以達到避禍的目的。

　　韓熙載是一個貴族，非常富有，因此他幾乎每天都在宴請賓客，招待音樂家、舞蹈家、同僚官員，甚至一些出家僧人，大家在一起吃喝玩樂，希望這樣皇帝就會覺得他雖然很有才華但是其實胸無大志，

◎ 五代 顧閎中《韓熙載夜宴圖》

講給孩子的中國藝術史（精選版）

不會對自己的統治構成威脅。韓熙載就是用這種方式來自保。

即使這樣，皇帝對韓熙載還是不放心，畢竟他是一個聰明能幹的人。皇帝對韓熙載的宴會很好奇，他想知道韓熙載在宴會中究竟都結交一些甚麼人，想知道韓熙載究竟在幹甚麼。但是礙於皇帝的身份，又沒辦法親自參加，所以就派宮廷畫師顧閎中前去，通過繪畫的形式將宴會場景記錄下來。就像間諜一樣，獲得情報，然後以圖像的方式向皇帝上交一份報告。顧閎中畫的雖然是嘈雜的宴會場景，但是它表現出來的畫面還是很有秩序感的，非常有條理。這幅畫從右到左，共分為五段場景。

第一段，是琵琶獨奏的場景。描繪的是一位音樂家在彈奏琵琶，眾人包括韓熙載本人，大家都正襟危坐在聆聽。畫面中都是真實的人物形象，包括當時的官員、藝伎等，都能夠準確地被識別出來。所有人都在認真地、比較拘謹地聆聽琵琶獨奏，當時具體彈奏的是甚麼曲子，我們現在已經無從可考。估計不會是《十面埋伏》之類的，如果是《十面埋伏》之類的會把皇帝給嚇着的。

第二段，是六幺獨舞。畫面中正在跳舞的是當時很有名的舞蹈家王屋山，韓熙載將她請來為大家跳舞助興。韓熙載是懂音樂的，他請來著名舞蹈家跳舞，而自己則在一旁敲鼓為其伴奏。舞蹈家跳的是當時十分流行的「六幺舞」，「六幺」據說就是扭腰的意思。我們可以看到畫面上這位女性舞蹈家正在擺動她的臀部、扭動腰肢。因為扭腰的動作有較高的識別度，因此被記錄下來。而且這時又來了一個客人，是一個叫德明的和尚，是韓熙載的朋友。德明和尚之所以被記錄下來，應該是間諜想

要匯報，參加宴飲的除了官員外還有和尚。

第三段，是宴會間休息的場景。描繪的是韓熙載坐在牀榻上，邊洗手邊與服侍他的侍女們交談，紅燭點燃，被子堆疊。在通宵達旦的娛樂中，如果感到疲倦，隨時可以躺下休息。這種娛樂在當時應該是相當流行的醉生夢死的娛樂方式。喝醉了就休息一會兒，酒醒了繼續看表演、玩樂。

第四段，描繪的是一個合奏的樂隊。休息之後，賓客感覺精力恢復就又回來聽樂隊的正式演奏。這個樂隊看來是一支管樂隊，大家手持的都是吹奏樂器。在表演時，韓熙載本人已經很放鬆了，袒胸露懷、手搖扇子，以一種很舒服的狀態來聽這場音樂表演。而且同時有一些客人也加入到演奏中來，比如有一個客人就在敲拍板，呈現出一種自娛自樂的感覺。

第五段，也就是最後一段，宴會即將結束，大家也吃飽喝足，表演也欣賞完畢，參加宴會的賓客就和表演者之間有了比較親密的互動。有一個官員由兩名侍女陪伴伺候着，大家在一起聊天，後面還有一位官員，摟着一位女性舞蹈家正往一處去。而這個時候，韓熙載本人卻顯得很清醒，身上穿的雖然不是官袍，但也是衣衫整潔，同時一隻手舉起，似乎正在指着整個宴會場景，頗有「眾人皆醉我獨醒」的感覺。為甚麼要這樣畫呢？我認為是這位間諜畫家得出了一個結論。韓熙載舉辦這種醉生夢死的宴會活動，且在宴會上放蕩不羈，但他真的是一個糊塗的人嗎？不是的，韓熙載本人其實是很清醒的，他這麼做是有意的。

這幅畫開頭宴會中宴飲，眾人都客客氣氣正襟危坐觀看表演，之後喝過幾杯酒後逐漸放鬆，進入娛樂狀態，參與到娛樂活動中去，整幅畫面對宴飲過程的描寫非常詳細，節奏把握得當，最後得出結論：韓熙載雖然做了這些事，但他仍然是清醒睿智的人。所以說這是一幅有特殊意義的畫。顧閎中的這份情報，「寫」得有條有理、邏輯清晰、答案明確，以一幅非常有意思的故事畫的形式，詳細地記述了韓熙載宴飲賓客的故事。不僅有故事，而且最後還有藝術家的評判和答案。

《韓熙載夜宴圖》是中國歷史上獨一無二的一份畫家「間諜」的圖像報告，具有相當高的藝術水平，是一幅不朽名作，在中國美術史上有很重要的地位。

中國古代的畫院

唐代之前，雖有宮廷繪畫，但官方尚未有為繪畫而設立的專門機構。中國最早的畫院是由五代後蜀皇帝孟昶於明德二年（公元 935 年）所設立的「翰林圖畫院」，於院內設立待詔、祇侯等職。北宋繼承了後蜀、南唐的舊制，也建立了「翰林圖畫院」，並設有待詔、畫學正、藝學、畫學生等職位，畫院的畫家領取朝廷發放的「俸值」。宋徽宗時，設立畫學以培養宮廷繪畫人才，擴大了畫院的規模，而畫院的制度也最為完備，將古代畫院的發展推向了巔峰。

43 《溪山行旅圖》：藏在樹葉裏的祕密是甚麼？

《溪山行旅圖》的作者是北宋初年的畫家范寬。這幅畫最初是沒有名字的，所謂《溪山行旅圖》其實是後人所取，「溪」就是溪流，「山」就是山川，「行旅」就是旅行者，將這些畫面因素組合到一起，就成了《溪山行旅圖》。

那麼最初范寬畫的是不是這個題材呢？他想要表現的是不是溪山行旅呢？畫面的主體是山，而不是溪，為甚麼後人所取的畫名卻把「溪」字放到了前面呢？我們看到，旅行的人在山腳下，而且非常小，可以說這幅畫的主體是山，應該是「山溪行旅」，但是聽起來卻有點拗口。

這幅《溪山行旅圖》選擇「山」作為獨立的描繪對象來表現，在中國藝術史上是有特殊意義的，因為此前的繪畫作品，主要的表現對象是故事、

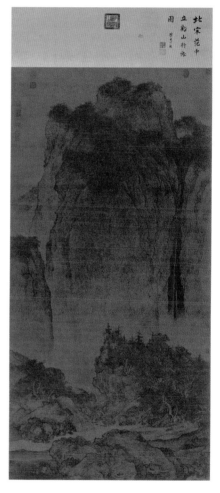

◎ 北宋 范寬《溪山行旅圖》

人物，或者一些生活場景，比如《宴飲圖》，甚至還有一些勞動的場面。單獨描繪自然景觀「山」，在五代、宋之前是不常見的。雖然現在我們在博物館、美術館裏，可以見到大量的山水畫作品，可是在五代和宋之前，大多數畫家都是以畫人物為主，或者說是以故事性的表達為主的，真正以大自然，特別是以無名的山作為表現對象，是比較少見的。這幅畫的特殊意義在於，它是我們現在流傳下來的最早以山或者說以自然景觀為表現對象的畫作。山水畫，其實是中國式的說法，在西方人看來，這就是風景畫。風景畫，通俗地說是以風景為題材的繪畫，將山、水、路、鳥、樹等元素綜合在一幅風景畫裏，而中國畫在描繪風景的時候是以山和水為描繪主體的，因為山和水有很多象徵含義。比如「江山」代表着社稷，獲得政權就叫「打江山」，山水在中國傳統文化語境中是有特殊含義的。當然，現在我們看到的這幅《溪山行旅圖》並非特殊意義的「江山」概念，它主要表現的是一種特殊的風景，特別是對「山」的描繪和表達。《溪山行旅圖》可以說是一幅真正意義上的風景畫，也就是說以山為主體的風景審美和表現，正是它的特殊意義之所在。

這幅《溪山行旅圖》的作者范寬，生於五代時期，但是他主要活躍於北宋早期。范寬早年拜了兩位著名畫家為師，一位是荊浩，另一位是李成。但是他對這兩位師父教的東西並不滿意，他說，「與其師人，不若師諸造化」，也就是說與其向師父學習不如向大自然學習。於是他就去山中寫生，之後長期生活在陝西華山、終南山等處，對景造意，通過對自然景觀的描繪，自出新意，自成一家。而且世人也承認了他的獨創性地位，後來他與兩位師父並稱「北宋三大家」，這也是范寬從學生到大師的演變過程。

范寬是一位很有個性的畫家，時人說他性情寬和，故名范寬。他喜歡喝酒，崇尚道教。大家都知道，道教其實是崇尚自然的，范寬把自然的存在，如高山大水作為主要的描繪對象，與他崇道有一定的聯繫。當時的人評價「范寬之筆，遠望不離座外」。甚麼意思呢？就是范寬的畫，其實是一個遠景，但是又不離座外，讓人們感覺這幅畫，或者說這山這水就在眼前一樣，這是很奇特的視覺效果。我們現在看到的這幅《溪山行旅圖》，給人的感覺就是一座大山撲面而來，視覺震撼力特別強，具有壓頂逼人的氣勢。這就是范寬的《溪山行旅圖》帶給我們的獨特審美體驗。

《溪山行旅圖》裏還藏着一個小祕密，是甚麼呢？就是范寬悄悄地把自己的名字寫在了樹林裏，這算是畫家的簽名了。我們知道在中國畫的傳統中，畫家一般都不會把自己的名字直接寫到畫面上，宋代之前，畫家畫了這幅畫，比如宮廷畫家，他會把這幅畫直接交給皇帝。其他的畫，比如墓室裏的壁畫，包括敦煌壁畫，畫家都不會題寫自己的名字。但是范寬就悄悄地把自己的名字寫到樹林裏，只不過流傳了上千年，都沒有人知道在這幅畫裏還有范寬的簽名。後來故宮博物院的一位專家，在仔細觀察這幅畫的時候發現了范寬的簽名，我們才確定這是范寬的作品。所以畫家簽名這件事情，也算是對中國藝術史的一個改寫，從何時起畫家開始想要把自己的名字寫到畫面裏，這是非常有意思的祕密。

范寬的《溪山行旅圖》現藏於台北故宮博物院，絹本水墨，縱206.3 厘米，橫 103.3 厘米，被稱為台北故宮博物館的「三寶」之首。20 世紀 60 年代台北故宮博物館曾經組織了一次中華古藝術品赴美國

巡展，這幅畫在美國引起了很大的轟動。在美國展出的時候還有一個插曲，有一個剛剛從美國空軍退役的飛行員，漢語名字叫班宗華，高高的個子，長得很英俊。他參觀這個展覽時，見到了這幅畫，立刻就被震撼了，於是他決定學習中國藝術史，後來還成了著名的中國藝術史專家，並在耶魯大學培養了許多研究中國山水畫的人才，這也是一段佳話。

　　這幅宋代初年的作品，在明代以前的流傳情況無從考證，明初被收入宮廷，後又流入民間，被畫家董其昌所得；清初又轉入宮廷，被乾隆皇帝收藏，至今畫卷上還有乾隆留下的「御書之寶」的印跡。中華人民共和國成立前夕，該畫作隨故宮其他珍品被帶至台北故宮博物院。一幅畫就像一個鮮活的生命，它有着無限的生命力。這幅畫至今令人印象深刻，它仍然會千年萬代地流傳下去，並與更多的人結緣。

—————————— 「行旅」與「旅行」 ——————————

　　古代的文人墨客將「旅行」當中的所見所聞所思，領略到的自然山水之美，以詩文、山水畫的形式表現出來，形成了「行旅詩歌」或者「行旅圖」。這是文人對自然獨特的認識，以及期望將自己融入自然、師法自然，暢遊天地之間從中體驗生命的樂趣和藝術的感悟。歷史上有名的「行旅圖」有五代關仝的《關山行旅圖》、宋代范寬的《溪山行旅圖》等。

44 董源《瀟湘圖》:「朦朧派山水」的開創之作？

《瀟湘圖》是五代末、北宋初的作品，絹本設色，簡單地說就是用墨和顏料畫在絹上的畫，橫卷，縱 50 厘米，橫 141 厘米，這是當時比較流行的一種畫面佈局形式，現收藏在故宮博物院。這幅畫的有趣之處是其作者董源被冠以朦朧派畫家之名，或者說這幅作品是朦朧派作品。

《瀟湘圖》是一幅描繪江南風光的作品，不同於諸如范寬等北方畫家所描繪的巍然矗立、雄勁渾厚的北方高山大水的形象，《瀟湘圖》山勢平緩延綿，而且最有特點的是用墨點來畫山表面上的青苔、草及小樹木等，畫面朦朦朧朧，有人評價他所畫的是江南山水似的迷濛。而且他畫的是江南地區特有且常見的一種景觀，即打魚的場面，因為江南地區水域多、河流多、湖泊多，所以打魚的場景也是比較常見的，這在北方平原和中原地區就不多見了。

儘管這幅《瀟湘圖》表現了打魚的場景，但是董源主要還是畫山水，因為當時的欣賞趣味決定了在繪畫主題中山水佔了很大的比重，而且他所畫的山水畫一反唐以來描繪名山大川的風氣，不再是壯麗風光的感覺，而是小巧的、朦朧的風景，給觀者帶來一種完全不一樣的審美趣味。

董源是江西人，他的活動軌跡，還有眼光及生活體驗主要是在江南

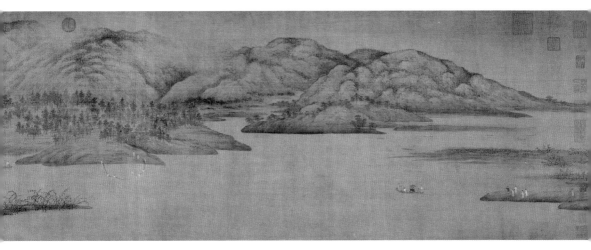

◎ 五代 董源《瀟湘圖》

山水中，所以他的繪畫作品，和當時流行的北方山水迥然不同，因此也有人稱他是南派山水的開山之祖。

　　北宋初年，董源、李成、范寬這三位大畫家中，董源算是資格最老的。人們常常以江南真實風景入畫，峰巒出沒，雲霧顯晦，平遠幽深等朦朦朧朧的語言來評價他的畫作。著名畫家、藝術評論家米芾就評價董源的《瀟湘圖》「平淡天真，唐無此品」，意思是畫面平平淡淡，很悠遠，而且也畫得很天真，沒有刻意去營造一種氣勢磅礴的畫面感覺，所以和觀者就更加親近；「唐無此品」，也就是說在董源之前沒有人這樣畫山水，也沒有人營造這種平淡悠遠，朦朦朧朧的審美趣味，這是非常重要的評價。這件藝術品的價值就在於它表現出了作者的獨創性。

《瀟湘圖》很獨特，在中國藝術史上佔有非常重要的地位，它代表的是五代和宋初對山水畫表現自然景觀的一種新的審美趣味。它的特點就是把山石景觀虛化，仔細看就是一些墨點組合在一起，畫中人物也是小小的點綴。所以整幅畫看起來朦朦朧朧的，這與江南地區的霧靄和水汽較重是有關的。

除了繪畫，詩歌裏也有類似的對自然景觀的表達方式，用一種比較朦朧的語言來描述山水、描述自然景觀，表達情感和審美趣味，這就是朦朧詩。這種不清晰、不生動或者沒有氣勢的表達方式，曾在中國的文學界很流行，朦朧派的誕生使這樣的審美趣味達到另外一個高度。《瀟湘圖》典型地反映了這樣一種描繪方式，後來也有一些類似繪畫風格的畫家出現，以及類似風格的作品出現，後世把這些作品放到一起，稱其為朦朧派風景。在當代的攝影裏也有類似的手法，例如加濾色鏡等，還有人故意在霧靄漫天的時候拍攝景觀，這些現當代的攝影、繪畫中類似的表現方式，其鼻祖可以追溯到《瀟湘圖》，追溯到董源。所以，這幅畫的地位是非常重要的，因為它開啟了一種新的表達方式，也創造了一種新的審美趣味。用一種相對朦朧的手法來表現自然景觀，用一種相對朦朧的趣味來表達獨特的審美感受，這正是董源《瀟湘圖》的意義所在。

朦朧詩

「朦朧詩」又稱新詩潮詩歌，是我國 20 世紀 70 年代末到 80 年代初文學領域的一個重要文學現象。其藝術創作形式多採用象徵的手法，具有多義性和不透明性，因此被稱為「朦朧詩」。朦朧詩是對傳統詩歌的反叛和變革，主張追求思想和藝術上的審美自由，提倡對人內心世界的表現。一般認為「朦朧詩」是從 1978 年北島等人主編的《今天》雜誌開始的。主要代表人物有北島、舒婷、顧城、楊煉等。

45 蘇東坡《枯木怪石圖》：一棵價值億元的枯樹枝

《枯木怪石圖》又名《木石圖》，是北宋蘇東坡任徐州太守時創作的一幅紙本墨筆畫。這與大多數北宋時代的職業畫家以絹作為原材料來畫畫不同。這幅畫是一個文化人宣泄情緒時用平時的墨在宣紙上勾描而成。這幅圖尺寸不大，縱 26.5 厘米，橫 50.5 厘米，畫家不需要花很多時間去慢慢地勾描，也不用一遍一遍地渲染。

◎ 北宋 蘇軾《枯木怪石圖》

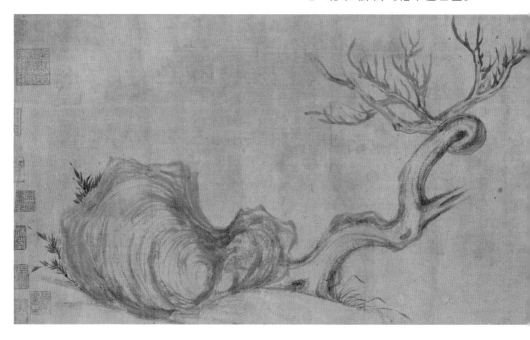

這幅作品尺寸雖小，名氣卻很大，而且價格也非常昂貴。這幅畫曾經賣到了日本，被一位日本收藏家收藏，2018 年，日本收藏家將這幅作品交由著名的佳士得拍賣行進行拍賣，估價 3.4 億港元。最終，《枯木怪石圖》以 4.147 億港元的高價被一位中國藏家買走。所以這幅畫是曠世之作，甚至可能成為中國歷史上最為昂貴的畫作。

　　那麼這幅畫畫的究竟是甚麼呢？為甚麼會這麼值錢？其實畫面的內容非常簡單，主體是一棵樹，這棵樹還是一棵乾枯了的、盤旋曲折的怪樹，有點像我們現在在西域見到的矽化木。這棵樹的形狀並不是自然長起來的，樹枝向上盤旋，有人說像雄鹿頭上的角，枝枝丫丫地翹起來，而且已經乾枯了，總之不是一棵正常的樹。旁邊的一塊石頭，也不是正常的石頭，它是扭曲的形狀，有的人說長得像蝸牛。蘇軾當時就畫了這麼一棵奇形怪狀的樹和一塊奇形怪狀的石頭，樹根處有一些小草，石頭的旁邊有一些小竹子。這幅畫這麼簡單，但是大家為甚麼這麼重視它呢？

　　首先，這幅畫的作者是蘇軾，世稱蘇東坡，四川眉山人，後來考中了進士，是北宋著名文學家、書法家、畫家。他擅長文人畫，尤擅墨竹、怪石、枯木等。

　　蘇東坡畫的這幅《枯木怪石圖》，和其他畫家筆下的景物都不一樣。這些場景在現實生活中，是很難見到的。蘇東坡曾寫過這樣一句詩：「論畫以形似，見與兒童鄰。」也就是說在談論繪畫時，只論畫得像不像，這個見解就跟小孩子的想法一樣，謂之「看不懂」。畫畫是要表達一個

人的精神境界和想法的，所以蘇東坡就說「論畫以形似」，討論一幅畫的優劣，不能只說畫得像還是不像，而要看到這幅畫的內在深意，要去理解繪畫背後所表達的含義、思想境界與審美效果，這樣才能夠對畫作有一個真實的理解。

「賦詩必此詩，定非知詩人」，同樣，如果寫一首詩或者理解一首詩，只按照詩的普通規則寫，或只是就詩論詩，那麼肯定是不懂詩的人。就和前面「論畫以形似，見與兒童鄰」一樣，所謂「工夫在畫外、工夫在詩外」，就是要求人們不要在詩裏去求詩的境界，也不要在畫裏去求畫的境界，要在畫外去找它的奇妙之處，要在詩外去理解它的高深境界，這樣才能真正懂畫懂詩。

那麼《枯木怪石圖》究竟有甚麼畫外之意呢？有人說「怪怪奇奇，蓋是描寫胸中磊落不平之氣，以玩世者也」，意思是它表達了心中的不平之氣。因為蘇東坡的一生很曲折，做官不順，政治觀念也不被統治者所接受，所以說他內心是有一些憂憤的。但是他心胸又很豁達，雖然遭到很多不公平的待遇，生活也很坎坷，可是這種坎坷的生活同樣造就了他豐富的閱歷，還有他經歷過大起大落後具備的胸襟和氣魄。所以我們來讀蘇軾的詩，來看蘇軾的畫，能感受到他的這種獨特的個性。

《枯木怪石圖》是傳統中國文人畫最典型的作品，因為它是用來表達情感的，而不是單純地去畫一塊石頭、一棵樹，他畫的就是他自己。通過對《枯木怪石圖》深層含義和個性描繪的理解，我們發現這幅畫其實就是蘇東坡的真實寫照。蘇東坡是詩、書、畫三絕的天才型人物，雖

然流傳至今的畫作僅此一幅，卻是千古名作，所以它才成為價值連城的稀世珍寶。

———— 「形似」與「神似」 ————

「形似」指對自然形象的摹寫，但中國繪畫理論中的「形似」和現代（西方）的光學、透視等「科學寫實」技法是不同的。「神似」是指繪畫作品不僅要表現出事物的內在精神，更要通過筆墨意趣傳達出作者的個人情感。「形似」是藝術創作的基礎；「神似」是藝術創作追求的更高層次，它們是中國傳統繪畫創作理論中的一組概念。

46 《芙蓉錦雞圖》：宋徽宗是最好的皇帝畫家嗎？

《芙蓉錦雞圖》是一幅中等大小的絹本設色畫，縱 81.5 厘米，橫 53.6 厘米，現收藏於故宮博物院。這是一幅用精細的線條和豐富的色彩描繪的工筆花鳥畫，工筆花鳥畫是北宋宮廷中非常流行的一種繪畫類型。這幅畫的作者不是尋常的畫家而是一位皇帝——北宋末年的皇帝趙佶，即宋徽宗。宋徽宗雖然在藝術創作中極具天賦，但在政治統治方面卻軟弱無能，弱到連江山都丟掉了，他本人也被金人俘虜北去，最後非常淒慘地死在了五國城。他流傳下來的作品還有著名的《聽琴圖》。

◎ 北宋 趙佶《聽琴圖》

《芙蓉錦雞圖》作為歷史上少有的帝王繪畫，因其高超的繪畫水平成為歷代帝王必爭的收藏珍品，那麼這幅畫畫的是甚麼呢？畫中兩枝芙蓉從左側伸出，一枝向上延伸，一枝橫向伸展。一隻回首翹望的錦雞站在搖搖欲墜的芙蓉枝上，畫面的左下角，一叢秋菊迎風飛舞。花枝上站立的錦雞，不僅色彩斑斕，而且描繪得非常精細生動。歷史上曾記載，宋徽宗有異於常人的觀察能力，就連御花園中的鳥類是先抬左腳走路，

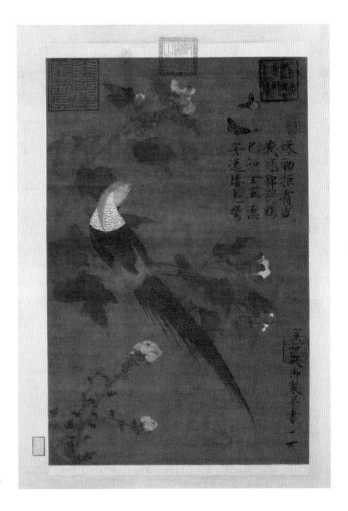

◎　北宋　趙佶《芙蓉錦雞圖》

還是先抬右腳走路，他都能觀察得細緻入微。有一次，宋徽宗要求畫院的畫家來畫孔雀升墩的場景，畫師們畫的時候，把孔雀邁步的順序畫反了，徽宗一眼就看出來了。他説，孔雀升墩一定要先舉左腳，而畫家都畫成先抬右腳了。

宋徽宗擅長寫實類的花鳥畫，這幅《芙蓉錦雞圖》，在反映真實場景方面，簡直是達到了登峰造極的地步。當然我們在看到這樣的畫作時不能夠僅僅只看技法上的高度和訓練上的成熟，我們更要知道作者為甚麼要這樣畫。

《芙蓉錦雞圖》的畫面並不複雜，但畫中所出現的花、錦雞等形象卻有一定的象徵含義。首先我們來看芙蓉花，芙蓉花是富貴之花，象徵着富貴，在現實中芙蓉也不太容易養活，皇帝畫的芙蓉，當然還是榮華富貴的象徵。其次，畫面的主體，不是芙蓉而是錦雞，那麼錦雞又象徵甚麼呢？我們從宋徽宗趙佶所題的詩中，就能看出錦雞的象徵意義了，「秋勁拒霜盛，峨冠錦羽雞，已知全五德，安逸勝鳧鷖」。

在這裏，宋徽宗是在強調錦雞的「全五德」，其實這裏有自誇的意思，既漂亮，又富貴，還「全五德」。所謂「五德」就是文、武、勇、仁、信，如果一個人既文成武德，勇猛仁義，還信守諾言，那麼他就是一個完美的人。

當然我們知道錦雞作為一種動物是不可能具備這些優良品德的，這其實是一個具備各方面道德高標準的人，一個完美的人的體現。所以與

其說這幅畫展示了宋徽宗趙佶的高超繪畫水平，不如說這是他自戀式自我誇耀的精神寫照，因為他強調的是錦雞的「五德」，而不是畫面的煩瑣、精細的用筆和精巧的設色佈局。

宋徽宗是一個多才多藝的皇帝，可以說是詩、書、畫三絕的合體。宋徽宗的畫作與蘇軾等以逸筆草草、寥寥幾筆表達精神境界的文人畫迥然不同，那是不需要經過嚴格的繪畫訓練就可以達到的一種繪畫表達方式。但是宋徽宗的這幅《芙蓉錦雞圖》是一幅精細的、精美的、色彩豐富的工筆畫，它是需要畫家經過非常認真的學習訓練過程才能夠繪製出來的，所以說宋徽宗在繪畫方面的才藝是登峰造極的。而且宋徽宗的書法造詣也很高，他自創了一種叫作「瘦金體」的字體。「瘦金體」筆鋒瘦勁尖銳，鐵畫銀鈎，運筆不僅有力量，而且特別精準，被後來的人們所推崇，是書法史上極具個性的一種書體。宋徽宗不僅精通書法、繪畫，他寫詩的水平也不一般，這是一般的畫師、畫匠很難做到的，甚至一些文人雅士也不容易做到，從這些方面來看，宋徽宗確實是一個了不起的詩、書、畫三絕的皇帝畫家，所以我們說宋徽宗是最好的皇帝畫家，在歷史上再也找不到第二個能夠畫這麼好的畫、寫這麼好的詩、有這麼高的書法造詣的皇帝了。但趙佶真是投錯了胎，他本不該做皇帝的，可是他卻偏偏做了皇帝，最後不僅把皇位丟了，害得生靈塗炭，就連他自己也被金人給擄走了，毀滅了整個北宋。後來他的第九個兒子趙構逃到南方重建宋王朝才有了南宋。

宋徽宗很自負，對於才藝，他會毫不吝嗇地加以表現。比如在畫作的最後他往往會簽一花押，也就是最後的簽字，皇帝本人簽字當然不會

寫宋徽宗趙佶或者其他名稱，他就設計了一個很獨特的押書，讓人一看就知道這是他的作品。那麼他寫的是甚麼字呢？款下有一押字，似「天」字，傳為「天下一人」四字之合體，在《芙蓉錦雞圖》的右下角就有「宣和殿御製並書」及「天下一人」的簽押等字款。「天下一人」當然是天子，也就是皇帝了，可見他的狂妄。「天下一人」既可以說是天下畫畫得最好的人，也可以說是天下書法寫得最好的人，甚至天下詩文作得最好的人，這「天下一人」既是天子的象徵，又是天下第一的自戀自誇，可見宋徽宗是非常有個性的皇帝。他極有藝術天賦，是藝術上造詣最高的皇帝，但是他也確實不是一位好皇帝，畢竟亡了國。而且也正是由於這樣一幅畫作促使了科學史上的一個重要發現。據後來科學家對這幅畫的研究，得知此畫中的錦雞是距今約九百年前鳥類雜交的最早記錄，這是不同的鳥類混血的結晶，這也是因為宋徽宗的畫，畫得特別寫實、特別細緻，後來的科學家才得以依據宋徽宗的畫來作出這樣的判斷。

花鳥畫

中國傳統繪畫中以花、鳥、魚、蟲等為主要描繪對象的畫，稱為花鳥畫。花鳥畫在唐代成為獨立的畫科，五代兩宋時期發展並達到繁盛。創作手法有工筆、寫意、兼工代寫三種。工筆花鳥指先用墨線勾勒對象，再分層著色渲染；寫意花鳥是用深淺濃淡不同的墨色簡練概括的繪寫對象；兼工代寫是介於工筆和寫意之間的繪畫手法，作品兼有工筆的細膩與寫意的瀟脫。

47 《清明上河圖》：宋代的大都市究竟有多繁華？

　　2015 年，故宮博物院展出了一幅畫，在社會上引起極大的轟動，觀者需要排隊 6 個小時才能「一睹芳容」，這幅畫就是北宋張擇端的《清明上河圖》。這幅圖是中國十大傳世名畫之一，縱 25 厘米，橫 529 厘米。這 5 米多長的畫卷，看起來十分氣派，而且畫得十分細緻。絹本淡彩，在視覺效果上很容易被普通人所接受。現在這幅圖還有了高清的電子版，圖中的各種人物通過現代電子化的處理活了起來，如賣酒的店家可以把酒遞給客戶喝，跟當代人互動，使得這幅古畫有了一種特殊的展示方式。

　　這幅畫為北宋風俗畫，內容通俗易懂，描繪的是普通人的生活和當時北宋都城的樣貌。北宋時期的首都是東京，又稱汴京，就是今天的河南開封。這幅畫把當時社會各階層的人物都繪製進去了，士、農、工、商，外地人、外國人等各色各樣的人物，只要市井裏能見到的，在這幅畫中都可以看到。

　　輕輕打開此畫，首先看到的是京郊春光，在進入汴京前要經過城門，城門之外就是郊區。畫面上繪製有各種人物，有往城裏走的，還有出城的，來來往往，絡繹不絕。

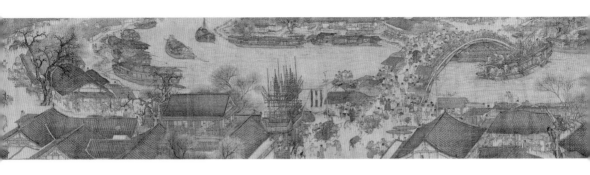

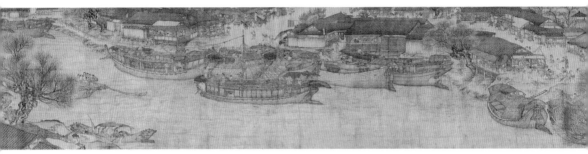

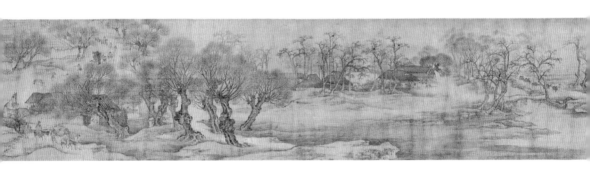

◎ 北宋 張擇端《清明上河圖》

另外一個重要的部分，是汴河船運。汴河是北宋時期國家重要的漕運交通樞紐，這部分描繪的就是汴河上緊張、繁忙的船運景象。這一段河上風光描寫得比較戲劇化。一艘載得滿滿的貨物大船，要通過這座虹橋，眼看就要穿過橋洞了，這時船上的艄公和船夫非常緊張，顯得十分忙亂，有的站在船篷頂上，有的在船舷上使勁撐篙，有的用長篙頂住橋洞洞頂，使船能夠順水勢安全駛過。他們要努力控制住超載的船，這一緊張的場面，引起橋上人的關注，很多人站在橋上看熱鬧，這個戲劇化的場景是整個景觀的重要部分。

第三個部分是畫面主體，描繪的是城內的街道和商鋪，各種房屋。街道上有駱駝隊，駱駝隊主要是載着貨物的商隊，這讓我們想起絲綢之路。但是在宋代，陸上絲綢之路用駱駝運輸貨物的狀況已經大大地減少了，這跟漢唐之際絲綢之路上的繁榮景象不可同日而語。從這幅圖中，我們可以看到在都城汴京，水上運輸佔的比重更大，一艘大船載那麼多貨物，這樣就可以做大宗買賣了，水上運輸與駱駝隊的運輸相比更加便利、更加有效率。

城內的各種建築，各種商鋪都有，有茶館、酒樓，還有現在所說的「外賣」，畫中的店小二手裏拿着兩個碗，店裏坐不下了，客人在對街叫碗麵過來，他端着兩碗麵就給人送過去了。我們還看到了算命先生，他可以幫人預測未來，這種生意是穩賺不賠的。城內還有各種店鋪、老字號等，真的是車水馬龍，熱鬧非凡。

畫中有一家招貼上寫着「王家紙馬店」的店鋪，紙馬店就是供應

喪葬用品的店鋪。現在我們在各個城市都能見到賣喪葬用品的店鋪，生、老、病、死，人人都逃不過，所以就有了這方面的需求，有需求就有賣這些商品的商鋪。行腳僧人、和尚、尼姑等也在這個相對熱鬧繁華的地方出入。

這幅畫描繪的內容信息量巨大，很難都描述到。我們現在就給這幅畫稍微歸類，讓大家明白作者究竟想畫些甚麼，想要表達甚麼樣的想法。首先，在這幅畫裏我們注意到綢緞莊店面很大，非常突出，這說明當時絲綢貿易仍然在繼續。雖然由以駱駝運輸為主，變成了水上運輸，但絲綢貿易仍然興旺，只是運輸方式發生了一些變化。

第二個有趣的現象，就是畫面裏還有醫院診所以及其他特殊的建築。醫療保障由這些診所來完成，這說明當時的醫療服務是存在的，而且已經非常普及。我們還注意到一些特殊的建築，例如望火樓，望火樓的作用是觀察哪裏發生了火災，然後去救火的，也就是現在的消防隊，但是這個望火樓裏卻沒有人值班。估計畫家畫這個的目的是想提醒大家要注意防火，不能夠武備鬆懈。而且城門也沒有人守衛。所以雖然描繪的是首都的繁華景象，但是也有一些小小的批評或者提醒在其中，提醒防火、提醒城防、注意安全等。

《清明上河圖》的作者張擇端，是山東諸城人，他是一位非常成功的畫家，並且還做了畫院的專職畫家，以畫界畫著稱。界畫是中國繪畫很特殊的一個門類，是以建築或比較規範的圖像為主的繪畫，在作畫時使用界尺劃紙，故稱界畫。張擇端原本是在畫院享有供奉的專職畫家，

可是他運氣不好，不知道甚麼原因，他把這個職位丟掉了，辭去了畫院裏的職位，那麼，丟掉了這份工作該怎麼生活呢？他就靠賣畫為生，最後做了一個專職畫家，靠京城裏的有錢人來買他的畫而維持生活。

這就是張擇端和他的《清明上河圖》的故事。《清明上河圖》畫面人物眾多，據説有五百多個，而且有各種牲畜五十多隻，車船二十餘艘（輛），房屋更是無數，這是中國歷史上非常有名的一幅京都風俗畫。作者不僅僅是描繪簡單的人物，而是把他們組織在這個城市空間中，由此來表現都城生活的方方面面。所以，也可以説這是一幅體現京城百態的畫作。

汴梁

汴梁又稱汴京、東京，簡稱汴，今屬河南省開封市。汴梁是開封在元明時期的稱呼。「開封」之名始於春秋，乃鄭莊公取「開拓疆土」之意而得名的。戰國時的魏惠王遷都這裏，定名「大梁」；五代梁太祖建都此地，改名「東都」；後晉、後漢、後周、北宋均沿稱「東京開封府」；金滅北宋後改稱「汴京」。因而開封素有七朝古都的美譽。北宋畫家張擇端的《清明上河圖》就描繪了北宋時期開封的繁華景象以及市井生活、民俗風情。

(48) 馬遠《踏歌圖》:「歡樂山水」怎樣畫?

　　馬遠的《踏歌圖》,現藏於故宮博物院,是一幅絹本設色山水人物畫。雖然畫名是《踏歌圖》,但主體卻不是踏歌而行的人,而是山水。這裏的山畫得非常特別,它不是那種很大的很有氣派的山,而是取了一些突兀的山峰排列其中,山上還有一些小樹林。在山和小樹林之間能隱隱約約看到一些精美的房子,這些房子代表的是南宋的都城臨安,也就是現在的杭州城。

　　畫的近景是一條鄉間小道,小道的中間有一位穿戴整齊的白鬍子老人在踏歌。有人説這個老人是農夫,也有人持不同的觀點。因為這個老人的穿着看起來有點像退休了的官員,特別是頭上戴的冠,像一把斧頭,所以有人認為他可能是一個官階比較高的官員,後面跟着和他一起踏歌的人。甚麼叫踏歌呢?踏歌就是腳踏着音樂的節奏,一邊踏跳一邊唱歌,這是宋代慶祝豐收的一種風俗,所以有人認為這不是山水畫,而是一幅風俗畫。

　　這幅畫在藝術發展史上佔有重要地位,畫家在作品的選材上,有着強烈的主觀色彩。因此畫面中有很多景物是有矛盾的,比如他畫了山畫了水,還畫了慶祝豐收的農人,像是一種鄉村歡樂的景象。他不僅畫了應該在冬天開放的梅花,還畫了竹子,竹子的葉子在冬天應該已經落了,可是畫中好幾竿竹葉都是很茂盛的。畫面下部是綠油油的稻田,稻葉很豐茂。我們知道水稻是在春天比較暖和的時候才能種植,等它長起來都

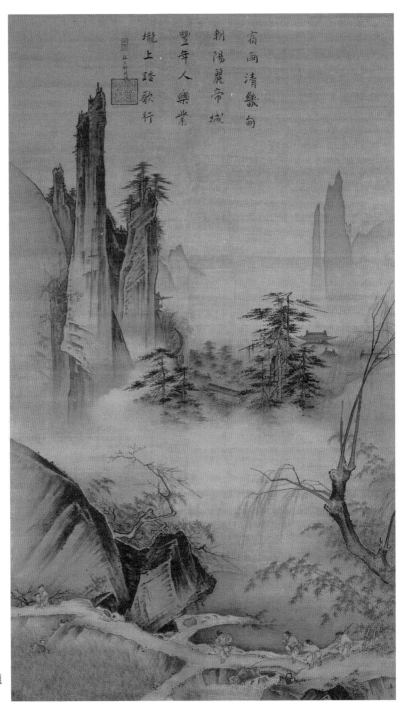

宿雨清畿甸

朝陽麗帝城

豐年人樂業

壠上踏歌行

◎　南宋　馬遠
　　《踏歌圖》

到夏天了，然後等到秋天才能豐收。如果根據水稻來判斷，畫的應該是夏天，可是梅花又開着，這應該是冬天，而這個竹子長得這麼茂盛，又像是夏天。所以說，這幅畫是把各種吉利的景觀和象徵符號組合在一起，主觀突出豐收之年，農民在田埂上踏歌的歡樂情景。

馬遠是南宋的宮廷畫家，他的太爺爺、爺爺、父親都是北宋時期的宮廷畫家。馬遠在南宋畫家裏是非常有名的，除了山水畫之外，他的人物畫也很不錯，能夠抓住人物的動態和神情。他畫的這個白鬍子老人，雖然大家對他的身份有一些爭議，但是形象非常生動，畫中那些更年輕一些的中年勞動者，也是形態各異。我們注意到畫面左側還畫了兩個小人，這兩個小人顯然是母子，有好多藝術史家沒有看出來，認為畫的是兩個小孩。後面那位穿着裙子，上衣比較寬鬆，頭髮紮在頭頂上的人，顯然是一位婦女的裝扮，這個婦女前面的小男孩，表現得比較歡快，大概也是在模仿這些人踏歌的樣子，可能天氣有一點熱，就把胸露了出來。

從這幅《踏歌行》可以看出，馬遠的山水畫和人物畫水平都是很高的，但是由於他畫的山只取「邊角之景」，也就是畫的是山的一角，時人以其構圖別具一格，給他起了一個綽號叫「馬一角」，將這種不完整的山水畫叫「殘山剩水」。殘山剩水讓人很容易想到當時的南宋政權，南宋是偏安一隅的殘存政權，但是南宋的經濟其實還是很發達的，人民的生活也不錯。

馬遠在這幅畫上題了一首詩：「宿雨清畿甸，朝陽麗帝城。豐年人樂業，壟上踏歌行」。這說明人們對安居樂業的盛世是很嚮往的。有人

說馬遠的這幅畫就是根據這首詩的詩意來畫的，那麼這首詩又是誰寫的呢？很有可能是宋代的皇帝寫完詩之後，讓馬遠這位宮廷畫家畫成了一幅畫。所以這幅畫也可以說是宋代皇帝和馬遠合作的作品，是用來歌頌太平盛世的，算得上是御用繪畫。在這幅畫上還有一行小字，「賜王都提舉」，「提舉」在宋代是官職的名稱，但是這個官是管甚麼的，我們也不是特別清楚，有人說是舉薦官，但是宋代的官是通過考試來的，應該不需要專門設舉薦官。

總的來看，馬遠的這幅《踏歌圖》應該是根據皇帝的意願來畫的，表現的是京城郊外太平盛世的景致。它不僅可以幫助我們理解當時宮廷畫家的繪畫題材，以及他們的繪畫特點，也可以幫助我們了解所謂的「馬一角山水」或者「殘山剩水」究竟是甚麼樣子的，所以這幅畫是非常有價值、有意義的。

—— 「馬一角，夏半邊」 ——馬遠與夏圭 ——

馬遠的山水畫最善於對複雜的自然景物進行高度概括、集中、提煉、剪裁。畫面上常出現山之一角或水之一涯，其他景物人物略去不畫。由於這種別具一格的構圖，馬遠獲得了「馬一角」的雅號。夏圭好用禿筆，他畫的墨線更為強健而含蓄。他畫斧劈皴，先用水塗抹，然後用墨皴擦，稱為「帶水斧劈皴」，這實際上是一種「破墨法」，即以墨破水。夏圭山水的構圖也多作「一角」「半邊」之景，故時人稱之為「夏半邊」。

49 王希孟《千里江山圖》：江山代表國家嗎？

在中國藝術史上，《千里江山圖》非常有名，現藏於故宮博物院。它是一幅橫卷，橫 1191.5 厘米，縱 51.5 厘米。這幅畫是中國歷史上大型單幅畫之一，稱得上是一幅真正的大作。

《千里江山圖》並非簡單地運用寫意手法的水墨畫，而是採用極為精美、細膩的青綠山水技法，所以這幅畫耗時費力。那麼，這幅畫是一位經驗豐富的老畫家畫的嗎？並不是。據藝術史家研究，作者王希孟畫出這幅畫作時才 18 歲。迄今為止，我們對這位畫家和這幅畫的了解是非常有限的，我們能看到的只是這幅畫本身所表現出的東西。但這幅畫很複雜，我們在理解它的時候，要先花一番功夫來研究它究竟要表現甚麼。

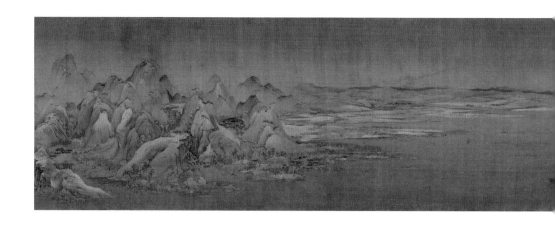

有人説它可以分為左中右三段，也有人提出其他的分類法，但筆者覺得其實沒有必要這樣劃分，因為這幅畫很長，各種各樣的山、水和建築等形象要表現的是綿延不斷的江山，是一個集中的主題。在這個「江山」裏又有很多對人類活動情形的描繪，如對大城市的表現。它是用象徵的手法來表現的，比如城門以及遠方的各種建築，這代表了大城市。當然，也有對鄉村的描繪，此外還有道觀和寺院等一些人工建築。通過對這些景物的描繪，呈現出氣勢磅礴的山水畫卷，代表了北宋秀麗壯美的大好江山。

畫上有題記，當時的宰相蔡京在這幅畫上題了 77 個字。從書法等各角度來分析，此題記的確是蔡京所題。這個題記能夠幫助我們了解這幅畫的創作背景，以及畫家本人的情況。題記中提到「政和三年閏四月八日賜」，也就是説這幅畫是由皇帝宋徽宗在公元 1113 年的閏四月八日賜給蔡京的。

◎ 北宋 王希孟《千里江山圖》

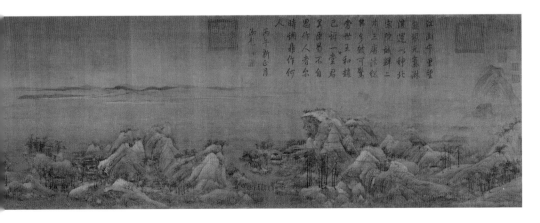

時間很明確，一幅名作能有這麼清楚的時間記錄，確實是非常難得的。這個題記還提到「希孟年十八歲」，由此，我們才得知畫家的年齡和名。這裏指出的不是「姓名」而是「名」，因為畫家不姓希，他姓甚麼我們在這個題記裏是讀不到的。我們知道他叫王希孟，是因為在幾百年後，即清代的時候，有一位收藏家指出此畫家叫王希孟，我們才知道他的姓名。那麼，他說的對不對呢？我們至今也無法確認。

　　蔡京的題記提到「希孟年十八歲」，然後又追溯了希孟的過去，說他「昔在畫學為生徒」，也就是說希孟早年就開始學畫了，說明他是專業的畫者。「召入禁中文書庫」是指他進了宮廷為皇帝服務。「數以畫獻」，因為他小時候學過畫，所以他想走這條路，因此他畫了幾幅畫獻給皇帝。可是「未甚工」，指的是他畫得不是太好。宋徽宗本人就是畫家，而且畫得極好，是一個識貨的人，所以「上知其性可教，遂誨諭之」，宋徽宗看這個年輕人有些天賦，覺得是可以培養的，所以「親授其法」，親自教他畫畫。皇帝成了教授繪畫的老師，這想必也是宋徽宗的一段佳話。

　　由於希孟領悟力非常高，宋徽宗親自指導了希孟之後，「不逾半歲，乃以此圖進」，也就是說他知道徽宗想要甚麼樣的畫，通過頑強的學習，花了半年時間畫了這樣一幅大畫，即這幅《千里江山圖》，進獻給徽宗皇帝。「上嘉之」是皇帝看了很滿意，誇讚這幅畫畫得好。「因以賜臣京」指的是把這幅佳作賜給了蔡京，而且徽宗還加了一句話，即「謂天下士在作之而已」。這句話有點含含糊糊，但可知是在勉勵蔡京這些國家的棟樑之材應該努力做事，匡扶社稷。

其實這幅畫本身還是一幅政治圖，因為它是用來勉勵宰相及大臣的，說明其具有很強的政治色彩。那麼，它的政治含義我們該怎麼來理解呢？這幅畫中既沒有畫故事內容，也沒有畫出皇帝或者大臣這樣的人物，它畫的就是延綿不絕的山水、城池和鄉村，也就是說他畫的其實是祖國大地，即宋王朝的土地、人民和城市。這幅《千里江山圖》的江山，其實是代表國家，而徽宗把它賜給宰相就是要鼓勵大臣要為國家利益着想，為社稷服務。所以說，它也是一幅以山水為主題的政治畫。因此，它是非常重要的，是一幅有內涵的畫。

關於《千里江山圖》表現的究竟是甚麼，其實是乾隆皇帝先看懂的，乾隆皇帝認為無論是「千里江山」還是「萬里江山」，所描繪的都是「江山」。「江山」是指甚麼？江山就是社稷，江山就是國家。所以畫家畫出的連綿不絕的萬里群山、千里江山代表的是國家。畫中有鄉村、城池和道觀等，其中出現道觀很有象徵意義，宋徽宗是信道教的，將這些道觀畫在畫中，寓意着徽宗皇帝延年益壽，如同神仙一般長生不老，這是一種良好的願望。當然，這個願望最後沒有實現，徽宗皇帝被金兵抓到北邊成為俘虜，受盡折磨，客死異鄉。

這幅《千里江山圖》有很多爭議，有很多問題，也有很多謎團，至今還沒有完全解開。我們所知道的，只是這幅畫應該是北宋晚期在徽宗皇帝的指導下，由一位年輕的畫家所作。而這個畫家的用意其實是為皇帝歌功頌德，是對國家的山河大地的讚頌。而皇帝也用這幅圖來鼓勵丞相匡扶社稷，為國家服務。所以這幅畫是一幅以山水為主題的政治畫，在這幅畫中「江山」就代表國家。

青綠山水

　　青綠山水是中國山水畫的一種，畫面的色調以礦物質的石青和石綠為主。在山水畫尚未獨立之前，敦煌莫高窟的北朝壁畫和顧愷之的畫作中就已經出現了青綠山水的雛形。在山水畫獨立之後，青綠山水逐漸分出了「大青綠」和「小青綠」。「大青綠」較為豔麗工整，代表人物為唐代的李思訓父子，「小青綠」較為清淡雅緻，代表人物為元代的錢選。

50 李嵩《貨郎圖》：宋代的鄉村生活有趣嗎？

在南宋，以「貨郎」為題材的畫有好幾幅，而且都是李嵩所作。李嵩是杭州人，早期是一名木匠，以做木工活為謀生手段。後來遇到了宮廷畫家李從訓，後者因為賞識李嵩的繪畫天賦，便收李嵩做養子，並培養他，最終李嵩也成為一名宮廷畫家。由於李嵩早年做過木工，有下層社會的生活經驗，因此所畫的畫能反映人間百態，能夠有感而畫、有感而發。儘管他後來成為宮廷畫家為皇帝畫畫，但早年底層社會生活的經歷幫助他畫了一批《貨郎圖》。此外，他還畫了一幅反映民間奇異場景的《骷髏幻戲圖》。通過這些畫作能夠看出李嵩這位畫家是很有趣的人，畫面中也反映出他對人生的一些思考。

《貨郎圖》是他最典型的作品，目前傳世的《貨郎圖》有 4 幅。故宮博物院有 1 幅，台北故宮博物院有 1 幅，美國的堪薩斯博物館有 1 幅，大都會博物館還有 1 幅。相同題材的作品可能還有好多幅，但流傳下來的就只有這幾幅。也有可能是相同題材的作品被後人都歸到李嵩的名下。今天講的這幅收藏於故宮博物館，橫卷，縱 25.5 厘米，橫 70.4 厘米，算是同題材中最大的一幅，也是非常重要的一幅。

《貨郎圖》究竟畫的是甚麼？其實，「貨郎」就是賣貨的小商販，今天在一些小村莊或交通不便的山村裏，這種小商販仍然存在，他們身上擔着貨，行走着賣貨。在宋代，貨郎賣貨是非常活躍的一種商業行為，

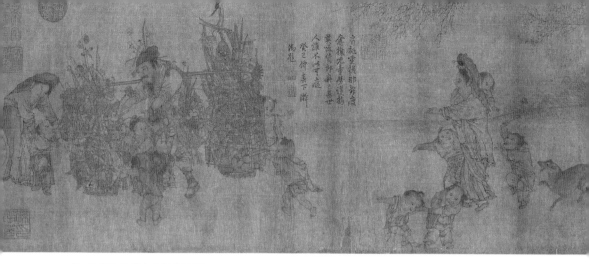

◎ 南宋 李嵩《貨郎圖》

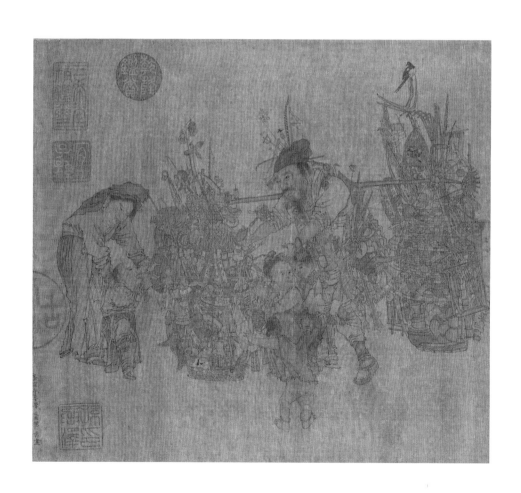

　講給孩子的中國藝術史（精選版）

◎ 南宋 李嵩《骷髏幻戲圖》

而且他們給鄉村的婦女兒童帶來了很大的便利和生活樂趣。在這幅畫中貨郎來到村口沒有進村,畫中沒有出現村子裏的建築,畫家將他安排在空曠的場景中,這樣畫的目的是讓人物能夠分佈開。如果貨郎走到鄉村中窄小的街道上,人物的安排就不方便了。當然,這或許也表示了村裏人經常在這裏聚會。

畫中的貨郎是位老人,可謂「老貨郎」,他滿面風霜卻不辭辛苦,他挑着擔子,扁擔的兩頭擔的是看起來多而重的貨物。有趣的是他把貨物插在兩個箱子上,方便顧客挑選。他手裏拿着一個撥浪鼓,一敲便發出了「噹噹」的響聲,這樣大家就知道是貨郎來了。村裏的男性平時都下地幹活,只留下婦女和兒童待在家裏,她們聽見撥浪鼓的聲音就衝出來看熱鬧或買東西。畫面中有一些小孩在往嘴裏放東西,除了食物還有小孩的玩具及婦女補衣服的針線等供他們挑選。鄉村生活很大程度上是自給自足的,如果沒有外來的商品,村民們也可以生活。貨郎帶來的是驚喜,雖然不一定是生活必備品,但可以讓他們的生活過得更好。當然,有些生活必需品也是由貨郎帶來的,比如食鹽和針等這些自己無法製作的東西。在貨郎的架子上,我們還可以看到風箏和撥浪鼓等。貨郎帶來的東西加起來可能有數百件,通過這些商品我們能了解到當時鄉村小孩子玩的玩具。比如泥人,看起來有點像不倒翁;竹笛,是不太常見的樂器;玩具刀槍,在當時的鄉村應該也不是特別常見的玩具。

畫面中的婦女都很健壯,穿的衣服也很儉樸,顯然是下層的勞動婦女。畫面中共有 12 個孩子,有 3 個小孩圍繞着正在挑東西的婦女。畫面右側的婦女周圍圍繞着 5 個孩子,似乎有「五子登科」的寓意,寄託

着從社會下層上升到社會上層的美好願望。旁邊還有兩個小孩在互動，這幅畫描繪了鄉村生活中的歡樂時光，婦女和兒童開心地聚集在這裏，鄉村因為貨郎的到來而變得歡樂。

畫面上有題記「嘉定辛未李從順男嵩畫」，其中，「李從順」應為「李從訓」。李嵩把改變了他命運的養父的名字寫了上去。

李嵩畫的雖然是南宋時錢塘一帶的風土人情，但其實也反映了當時鄉村生活的一個最典型的場景。這是宮廷畫作中不多見的風俗畫和生活畫，較為特殊，因此值得被重視，它反映了宮廷畫家並不是都畫千里江山或是高雅的畫作等。李嵩畫的《貨郎圖》一方面美化了鄉村生活，歌頌了太平盛世；另一方面，由於畫家早午在社會下層生活，留下了深刻記憶，這幅圖還反映了他的價值取向和興趣。

古代的貨郎

古時候在農村或城中小巷中有一種肩挑貨擔的商販，一邊走街串巷一邊搖鼓叫賣，這種商販就叫作貨郎。貨郎一般都非常吃苦耐勞、頭腦機敏靈活，他們所賣的物品都是一些日用雜貨，有的也會收購一些土特產。古時候，貨郎的足跡幾乎遍佈全國各地，甚至連人煙稀少、交通不便的西藏地區也有他們的身影，但是現代社會，由於交通的日益便利和商品流通的迅速，貨郎已基本消失。

51 西夏《玄奘取經圖》：誰創作了古典文學名著《西遊記》？

誰創作了古典文學名著《西遊記》？小朋友們可能會對這個題目感到疑惑。眾所周知，《西遊記》是中國四大古典文學名著之一，由明代的吳承恩寫成。那麼，西夏的《玄奘取經圖》跟《西遊記》又有甚麼關係呢？

西夏（1038—1227 年）在中國歷史上存在 189 年，是中國西北部建立的一個少數民族政權，西夏的地理位置在今天的寧夏回族自治區。西夏以今天的寧夏為中心，包括甘肅河西走廊、內蒙古的部分地區及陝西的一些地區，當時的西夏國是很強大的一個國家。西夏主要是由黨項族人構成的，當時，黨項族的人口是很多的，現在基本上已經消失了，西夏最後被成吉思汗所建立的蒙古國所滅。

中國在唐王朝崩潰之後，進入五代時期，五代時期的中國分成了很多小國家，最後又被統一起來建立了大宋王朝。但是周邊的少數民族又建立了一些政權，例如北方的遼，還有後來在西北建立的西夏國，與大宋王朝分庭抗禮。

現在到寧夏去還可以見到西夏國國王的陵墓，修得很大，中原王朝的陵墓有些都沒有那麼大。我們通過這些建在賀蘭山下的陵墓，就可以

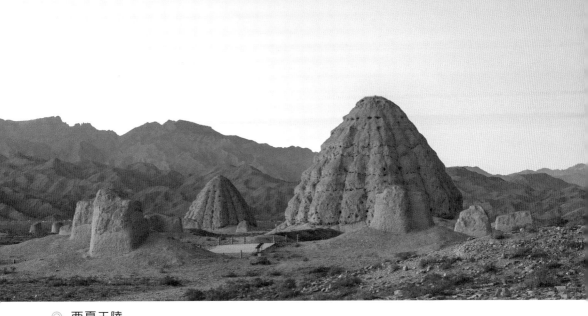

◎ 西夏王陵

了解西夏文明。

　　西夏王朝比吳承恩寫《西遊記》時要早得多，大約早 200 年，但西夏人已對西遊故事非常了解。《西遊記》這個故事的原型並不是在明代才有的，《西遊記》講的是唐僧的故事，唐僧玄奘是唐代初年一個著名的和尚，他覺得在中土流傳的漢譯佛經有好多已經與原來的含義不同，不能了解其奧義。於是，唐僧偷偷地從都城長安出發到印度去取經。他要去求得真經，要去找到佛教原始的教義。

　　唐代初年，國家剛剛建立，不允許自己的國民隨便出境。因此，唐玄奘是偷渡出境的。他非常堅強，而且極為聰明，到了印度之後，學會了梵文，可以講梵語，可以讀梵文佛經。當時，印度最有名的寺院是那

爛陀寺，那裏是重要的佛教徒聚集區，他在那裏跟最聰明的印度國師用梵文辯論佛教的教義，先由國王做裁判，然後由民眾做裁判，他居然勝了，大家都覺得唐玄奘講得好。他從中亞到印度走的是絲綢之路，沿途見到的景象是唐代的皇帝想知道的。所以，他回來的時候受到了隆重的歡迎，例如在敦煌，他受到官方的迎接，敦煌的官員和百姓往西走幾十里去迎接唐玄奘回來。他就像一位凱旋的英雄，回到長安以後，還受到唐太宗的接見。

但是唐太宗關心的並不是佛經，而是沿途的自然山川、風土人情和國家關係，因為唐帝國想要往西邊擴張。唐太宗想讓唐玄奘還俗當官，帶兵打仗。唐玄奘找了各種理由推託。但他願意把所見所聞寫下來告訴皇帝，讓唐王朝向西擴張的時候有所參考，了解軍隊要走多遠，要走多久，會遇到一些甚麼樣的人，這些國家都有多少人，他們講的是甚麼語言，他們的軍隊怎麼樣，使用甚麼兵器，吃甚麼東西。唐玄奘把自己的時間主要用來翻譯佛經，遊記部分由他口述，主要由他的大弟子，很聰明的一個和尚叫辯機的記錄下來，其他的和尚也來幫忙。唐玄奘口述，弟子們記錄，最後整理出來，寫成了一本書叫《大唐西域記》。其實《西遊記》中的很多內容，都是從《大唐西域記》裏來的。《大唐西域記》是唐代初年的著作，也就是公元 7 世紀的時候完成的，它在流傳的過程中經歷了各種演繹，就演變成了《西遊記》這部文學作品。

宋代流傳一本叫《取經詩話》的書，是根據《大唐西域記》改編的一個小冊子。「詩話」就是口頭講述的一種稿本。民間有些說書人要講故事，需要稿本，雖然說書人把內容背下來，以便發揮，可是背誦之前

還是需要稿本，《取經詩話》就是它的文字本。

　　除了文字記錄的版本，還有一些圖像版本流傳，而且我們發現這些圖像版主要是西夏人做的。西夏人用的不是漢文稿本，而是西夏文，西夏文是根據漢文及其他文字，比如蒙古文或者藏文及遼文演變而成的，現在認識西夏文的人已經不多了。西夏這個國家除武力擴張外，還特別注重人文，他們曾經在瓜州縣這樣的地方，也就是西夏國的西部邊境地區的佛教石窟裏，如榆林窟和東千佛洞，繪製了至少 6 幅《玄奘取經圖》。

　　他們畫了玄奘和孫悟空，還有一匹白馬，有的畫成了黑馬，白馬與黑馬的淵源是甚麼，還需要我們做進一步的研究。榆林窟第 3 窟的《玄奘取經圖》非常有趣，馬背上有一個蓮花座，座上有一個包袱，我們不知道裏面包裹的是甚麼，據推測應該就是玄奘從印度取來的佛經，裏面可能還有佛像，他把這些

◎ 榆林窟第 3 窟
　《玄奘取經圖》

放在包袱裏，長途跋涉。畫面中的包袱在放光，上面有一些紋路，孫悟空有點像《西遊記》裏的那個經典動作造型，正在回頭望他們的來路。唐玄奘雙手合十，禮拜沿途保佑過他的那些神仙，還有遙在西方的佛祖，感謝佛祖保佑。

這幅《玄奘取經圖》比後來的小說《西遊記》要早得多，吳承恩的《西遊記》其實是吸取了前人的一些創作的，包括圖像的創作。那麼，《西遊記》中的這些形象是誰創造的？其實，是大家共同創作的，包括黨項人、遼人，甚至藏族人。大家共同創造了玄奘取經的故事，大家的想像力最後充實了各種細節。吳承恩只是把這些故事串到一起，造就了我們今天所看到的文學名著《西遊記》，這就是答案。

唐玄奘

唐玄奘是唐代的一位著名高僧，法號為玄奘，故稱「唐玄奘」。在唐玄奘學習佛法的過程中，出於對一些佛教理論的疑問，他決定西去印度取經。貞觀二年（628 年），他開始西行，經歷千辛萬苦終於到達印度。在印度，他一邊學習佛法一邊巡禮佛教遺跡，《大唐西域記》這本書就記載了他西行的所見所聞。貞觀十九年（645 年），他終於回到長安（今西安），曾在大慈恩寺翻譯佛經。明代吳承恩的小說《西遊記》就是以唐玄奘取經故事為原型而創作的。

7
元明清時期

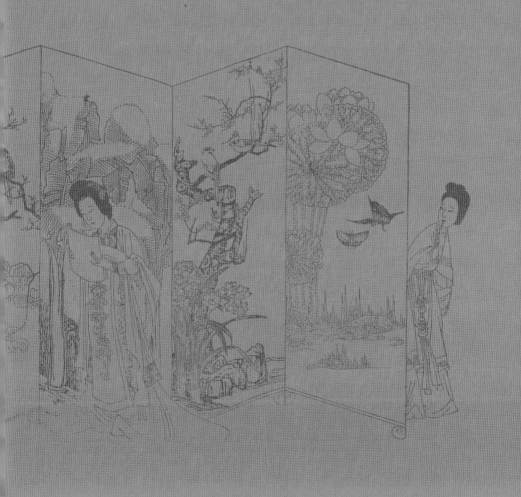

52 黃公望《富春山居圖》：名畫是如何誕生的？

　　黃公望是元代的著名畫家，可是在當時他並不怎麼有名。因為元代統治者把社會上的人基本分成了四等，蒙古人是最高等的，其他非漢人的「外國人」是次等的，例如，從意大利遠道而來的馬可·波羅，雖然他是外國人，但他竟然是第二級的「上等人」，還在揚州做了大官。元代的這個政策就是要限制漢人的發展，主要是怕漢人造反。北方的漢人是第三等，南方的漢人是最末的第四等，所以說黃公望在元代社會地位很低。雖然他學習好、人也聰明，也算是個順民，還做了一個小官，但沒甚麼權力，就是打雜的，總之他並不得志。後來他所跟從的官員犯事坐了牢，他也受牽連坐了牢。最後，他覺得當個小官領幾斗米不值得，乾脆就不幹了。之後他主要的工作就是畫畫、寫字和遊歷，說好聽點是寄情山水。

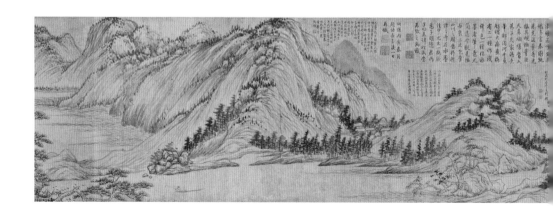

《富春山居圖》其實是黃公望給他師弟畫的。他有一個師弟畫得不如他，但是很欣賞他的畫。黃公望到浙江的富春江去遊玩的時候，師弟就陪着他，最後黃公望就畫了這幅圖送給他的師弟。他師弟當時說，這幅畫畫得不錯，但是自己無權無勢，怕被別人給拿去了，請黃公望在畫後面題上字，黃公望答應了，就給題了一段字，這幅畫後面那段題記就是黃公望本人所寫。

因為黃公望經常出去遊玩，這幅畫陸陸續續畫了好幾年，據說是畫了 4 年的時間，也有人說畫了 7 年，總之畫了很長時間才完成。後來這幅畫傳到了一個叫吳洪裕的收藏家手裏，他想將《富春山居圖》作為陪葬品燒掉，雖然被後人搶救回來，但已燒成了兩段。現在這幅畫有一段收藏在浙江省博物館，另外一段收藏在台北故宮博物院。這幅畫也從側面反映了中國近現代史的命運，因此說這幅圖是有故事的，並不只是一幅簡單的山水畫。

◎ 元代 黃公望《富春山居圖》（局部）

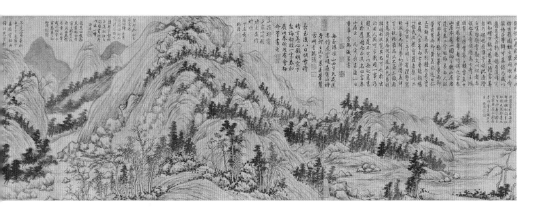

首先，很多有名的人物在這幅畫上題字，使得這幅畫看起來流傳有序。中國自古有這個傳統，一幅畫，甚至一個拓片，要讓它變得更有價值，就要拿給眾人觀看，讓這些有名的人在上面寫一些他們的感想，或者是他們對這個東西的看法。他們寫上文字就是再創作，或者說是連續創作的過程，經過這個過程，這個作品已不再是最初的那個形態了。這幅畫裏添加了著名的畫家、文學家及官員對它的看法，甚至一些跟這幅畫沒有直接關係的想法也都寫到了畫上面。後來這幅畫的尺寸，變得越來越長。現在我們所看到的這幅畫長 7 米，是一幅長卷，這就使《富春山居圖》變得更加有名了。

　　在中國藝術史上，一幅名畫的誕生往往是由很多機緣巧合促成的，有在上面題跋的，有繼續講這個故事的，還有收藏家在上面蓋的印章。例如，乾隆皇帝就喜歡在古畫上蓋他的印章，甚至在上面題字。所以，一幅畫有自己的歷史，在歷朝歷代留下的痕跡讓它變得更加有名，它的歷史價值就更高，如今在拍賣會上的價格也更高。這些就是《富春山居圖》能成為一幅名畫的客觀原因。

　　很多名畫在藝術家完成之後要經過收藏家的收藏，收藏家要蓋各種印章。有的收藏家會在畫的兩邊寫字，有的就直接寫到畫上了；又有各種文人雅士等有名的人物在上面題字。這樣它的文化積累就越來越深厚，然後被記錄在各種歷史文獻中，它就流傳有序。而流傳有序是變成一幅名畫的一個重要途徑，跟不同時期的社會狀況、政治狀況關聯在一起，一幅畫就變得更加有名氣。

當然我們看一幅畫顯然不能夠只是看它如何有名，還要認認真真看看它畫的是甚麼。《富春山居圖》畫的是富春江及兩岸的山水，由於畫家畫的是長卷，所包含的內容是很豐富的。他畫得非常有特點，有一些部分是他在江上的寫生，岸上的景觀就是這樣畫出來的。有的是他看了這些景觀以後，通過回憶來畫的。所以它不像一張照片那樣有一個焦點，一張照片會按照一個角度去拍，即便用不同的照片拼接起來，也是一個一個連續的視點，是一個個景拼出的效果。《富春山居圖》不是簡單地把富春江沿岸的這些景拼到一起來畫，而是把畫家的所思所想都畫到裏面去了。

　　例如，這幅畫畫了 7 個人物，都是不同行業的，有在山裏砍柴的樵夫，有在江上打魚的漁民，還有一個在小草房子裏讀書的文人，創作出一種漁樵耕讀的感覺。也就是說黃公望以一個閒散文人的身份，替師弟畫了這麼一幅畫，其實畫的是他的心境，是他的生存狀態。所以說這幅畫中的山山水水和所點綴的人物，其實是黃公望退休後散淡心境的體現，就像今天的人不去看手機，關掉社交媒體，兩耳不聞窗外事，一心只畫自己的畫。

　　黃公望這樣畫出來的這幅畫特別有個性，也特別有意思。這幅圖取名《富春山居圖》，「富春」是富春江，「山居」就是脫離社會的紛擾，居住到山裏去，遊歷於名山大川之間。這樣一種散淡的心境和處世的態度，可以說是將佛教、道教的一些觀念也都融入山水畫裏來。所以它是真正的文人山水畫、社會山水畫，和《千里江山圖》那種皇家氣派的作品是很不一樣的，它用淡淡的水墨畫出各種紛繁的思緒，還有寧靜的心

境。這幅畫本身的藝術成就很高，同時，它有很重要的社會意義。因此，《富春山居圖》是中國藝術史上非常有名的一幅畫。

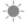

漁樵耕讀

在中國古代社會，有四種職業可以代表古人的生活方式，它們分別為漁夫、樵夫、農夫和書生，這四種職業連起來的簡稱就是「漁樵耕讀」。元代時，讀書人的地位很低，統治者不僅廢除了科舉制度，使很多讀書人失去了做官的機會，而且還將社會上的人分為十等，讀書人位於第九等，並有「九儒十丐」之說，也就是說讀書人的地位僅高於最末等的乞丐，所以那些充滿失落與悲憤的讀書人就歸隱田園過起了漁樵耕讀的生活。

 倪瓚《六君子圖》：《六君子圖》裏真有
六個君子嗎？

　　這幅《六君子圖》非常有趣，因為在這幅畫裏並沒有畫 6 個君子，而是畫了 6 棵樹。樹怎麼能算君子呢？其實在倪瓚之前就有很多人把各種植物比作君子。例如用紅梅來形容君子的高潔、孤傲；用青松的挺拔，來形容君子有方。還有名川大山早就被用來形容，或者用來比喻那些道德高尚的人物。

　　所以，倪瓚在這幅畫裏畫了 6 棵樹，遠山近樹形成寬闊的空間，他把這幅畫的主題叫作「六君子」，還與他本身的性格和成長環境有關。倪瓚生活在元代末年，到了明代還得到朱元璋的賞識，召他到京城裏去做官。由於受元代的統治者的影響，漢人做官也做不了多大，沒有上升的空間，因此他對官場興趣並不大。但是，這並不影響倪瓚擁有優越的生活環境，因為他的祖父、父親都是大地主，家財萬貫。而且他的大哥是道教組織裏的一位重要人物，有一些特權。他的二哥在道教組織裏也是一位地位很高的人物。這樣一來，他們就有一些辦法聚斂財富。所以，倪瓚從小無憂無慮，生活很富足，也很輕鬆，而且受到他的父輩和哥哥們的影響，對道教很感興趣，也受了這方面的教育。倪瓚的性格比較怪僻，不像一般的人會想求取功名，或者想要得到社會的認可，去尋求能夠求取功名的途徑，他對這些興趣很小。倪瓚畫畫很好，書法也不錯。他成長的環境決定了他後來選擇的繪畫題材和詩文內容，還有他的書法也與此頗有關係。

◎ 元代 張雨《題倪瓚像》

　　在《六君子圖》這幅畫裏，他用 6 棵樹來比喻 6 個正人君子，6 個品格高潔的人物。倪瓚本人是有潔癖的，這個人特別愛乾淨，穿的衣服還有頭上戴的頭巾，一天要換洗好幾遍，這讓現在的人看來都覺得莫名其妙。除了洗自己穿的衣服、戴的頭巾之外，竟然還要洗樹，他把樹當成了人，覺得樹上有灰塵，得把它洗乾淨，他園子裏的樹每天都要用水去洗，讓這些樹乾乾淨淨的。其實樹本身是不用洗的，最多需要防蟲而已，但他為甚麼要去洗樹呢？也許他想要這些樹像人一樣愛乾淨，他心目中的君子，其實是乾乾淨淨的君子，就是說不僅要身體乾淨，穿的衣服乾淨，還要心靈乾淨、道德高尚。

　　這幅畫畫的 6 棵樹在比較空曠的空間中獨立地站着，這些樹之間

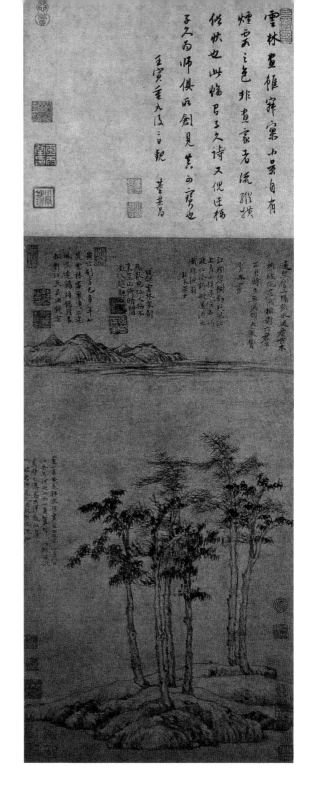

◎ 元代 倪瓚《六君子圖》

是沒有勾連的，不像宋代的有些畫家畫樹，要把樹枝交互重疊在一起。在更早的漢代，寫樹有連理枝，兩棵樹的樹枝要長到一起去，以此來比喻培育感情。所以，將樹擬人化在很早就開始了。可是到了倪瓚這裏，他就把這些「樹君子」當成了他自己。這樣，我們看到《六君子圖》中畫了6棵樹就不覺得奇怪了。因為，除了讓這些樹乾乾淨淨之外，他還要讓這些樹有獨立的精神。這些樹都是一棵棵站得筆直的，而且都很高大，畫家要表現出它們的高雅、高潔、高遠，也就是說這些樹都是謙謙君子、正人君子，是乾乾淨淨的君子，獨立自由的君子。

所以，這些樹本身不僅反映出倪瓚把自然物看成擬人化的君子這種想法，而且把他對於君子的定義，對君子性格、修為、思想等的認識，都貫穿到裏面去了。他畫的這6棵樹是自由之樹、獨立之樹、思想之樹、君子之樹。這幅畫本身為我們看懂古人畫的山水畫、自然風光畫提供了一個重要的啟示。

古人在畫山的時候，未必是為畫山而畫山，而畫的是一種心境，畫的是一種情感。倪瓚在畫樹的時候也不只是為了畫一棵樹，這棵樹不僅僅是自然景觀中的一棵樹，還是畫家心中之樹。他把這棵樹看成了君子，看成了他自己。所以，我們在理解這些畫作時，要先去感悟古人在畫甚麼。他是在畫自然的風景呢，還是畫他心中想像的理想的景觀和理想的狀態。他畫一個自然的物品，比如一塊奇怪的石頭，這塊石頭可能在比喻堅毅的性格，或者說如頑石一般的性情、性格或成長的經歷和思想。

特別是對於一些活物，比如樹、蘭花、梅花等，畫家更多的是來表達自己的性情和素養。所以，我們在欣賞這一類作品時，不能簡單地看，不能認為畫家只畫了一幅山水或景物，覺得沒有甚麼好看的。其實，這裏面的講究很多。景觀是有象徵含義的，他要畫一座甚麼樣的山，要畫一棵甚麼樣的樹，它們代表着何種精神和品格。

《六君子圖》裏的這 6 棵樹長得高大、挺拔、獨立、自由，這就是君子的性格，這就是倪瓚。他畫的其實是他自己，或者是他佩服的人、佩服的君子，他認為這是他的人生態度，認為君子就應該是這個樣子。

君子

君子一詞有在位者或君王之意，《易經・乾卦・九三》記載：「君子終日乾乾，夕惕若厲，無咎。」亦有才德出眾的人之意，《論語》中記載：「故君子名之必可言也。」「學而時習之，不亦說乎？有朋自遠方來，不亦樂乎？人不知而不慍，不亦君子乎？」君子達則兼濟天下，窮則獨善其身，是兩千多年來中國人追求的理想人格。與君子相對的是小人，小人指無德智修養、人格卑劣的人。

(54) 永樂宮壁畫：道教藝術與佛教藝術是如何互動的？

　　永樂宮壁畫是很有名的道教藝術遺跡，在我國古代繪畫發展史上佔有重要地位。永樂宮是一個比較典型的道教宮觀，名為永樂，字面意思為永遠快樂，是道教修仙的一種理想。永樂宮在哪裏呢？這個說起來比

◎ 永樂宮三清殿

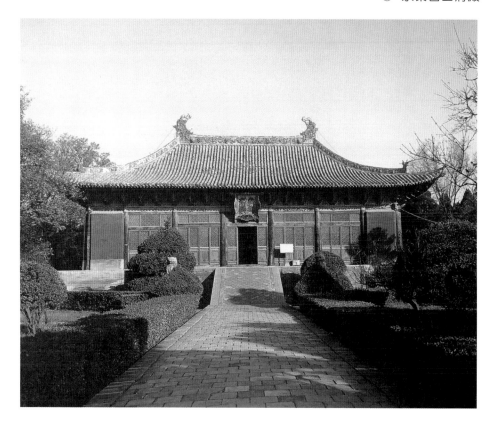

較複雜，永樂宮現在位於山西省芮城縣，原址在永樂鎮，1959 年這裏修建重大水庫項目，由於水庫的建設會將原址淹沒，所以永樂宮做了整體搬遷。永樂宮的整體搬遷過程很複雜，為了保護這些精美的壁畫，工匠們將壁畫用很薄的鋸子鋸下，鋸成一塊塊的，總共鋸了幾百塊，全部畫上記號，然後用棉花包裹起來，運到芮城縣，重建了永樂宮。

永樂宮中有三個大殿，這三個大殿的壁畫加起來大概有 1000 平方米，面積很大，畫得也非常精美。如今去永樂宮，看到的是搬遷之後重新拼接的壁畫。雖然殿堂的建築是新的，但是殿裏的壁畫的確是元代的原作。這些壁畫前前後後畫了 100 年左右，歷經幾代畫家。最晚的壁畫其實已經是明代初年的了，但主體仍是元代繪製的，所以我們一般都稱之為元代永樂宮壁畫。

永樂宮壁畫的主要內容是根據三個殿不同的功能來設計安排的。第一個殿是主殿三清殿。三清是道教中的三個主神，三清殿就像佛教中的大雄寶殿，是最主要的一個殿，三清殿中畫了玉皇大帝，及道教中地位最高的那些神。畫中人物眾多，他們都穿着正規的接受朝拜的服飾，表情各異。每一尊像都畫得非常精彩，不僅面相俊美，樣子變化多端，而且性格刻畫也達到了相當的高度。

另外兩個配殿畫的是歷史人物。一個是純陽殿，殿裏主要繪製的是呂洞賓的故事。大家都知道八仙過海的故事，呂洞賓就是八仙中的一位。呂洞賓是一個很神奇的人，他本來是想去考取功名的文人，後來在路上做了一個夢，夢中把他該經歷的事都經歷了。所以他乾脆不考了，出家

◎ 三清殿《朝元圖》

◎ 純陽殿北壁東段《顯化圖》

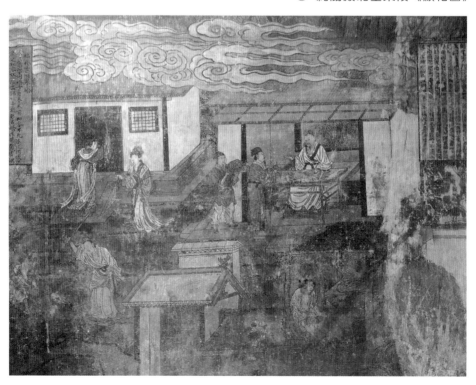

做了道士。他道行很高，是八仙裏最厲害的人物。他的故事很複雜，畫家在壁畫中表現得也很全面，所以在純陽殿裏我們可以見到描繪呂洞賓一生的詳細故事。

另一個是重陽殿。重陽殿中畫了道教中很重要的歷史人物——王重陽。提起王重陽，大家就會想到金庸的小説《射鵰英雄傳》。在小説中，金庸把王重陽寫成有頂級武功的大師，想必金庸先生是很推崇道教的，所以把道教的武功寫成最高的。東邪、西毒、南帝、北丐、中神通中的「中神通」就是指王重陽。重陽殿畫的就是王重陽的生平，從出生到成長到修道的故事。還有王重陽這一派的 7 名弟子，其中最有名的一個弟子是丘處機，大家也在金庸小説中了解過丘處機，據説他的武功也很好。

這三個殿描繪了重要的主神——「三清」，還有歷史上的重要人物呂洞賓和王重陽。呂洞賓是八仙之一，王重陽是全真教的創始人，他的 7 個弟子包括丘處機都是重要的人物。永樂宮壁畫描繪的既有教義上講到的重要題材和內容，也有道教史上的傳説人物和歷史人物。

永樂宮壁畫描繪的題材是非常重要的。不僅畫教義，例如畫《道經》裏提到的重要神話人物；也畫傳説中的人物，而且還畫歷史上的人物。這幾個殿所描繪的內容分別代表了道教中的幾個重要方面：道教的歷史、道教的傳説和道教的教義。

然而除了道教，我們從永樂宮壁畫裏還能看到道教與佛教的互動。眾所周知，最初的成系統的宗教藝術是佛教藝術。修建寺廟等都是佛教

的傳統，佛教藝術的傳統影響了中國本土宗教道教的發展。所以，佛教傳入中國之後，道教才開始集中修廟、建殿，當然，它也有一個自己的名稱，叫道觀。道觀跟佛教寺院一樣也有各種殿。

永樂宮每一個殿裏都有一個主尊，我們可以通過這些了解道教，特別是它的宮觀藝術和佛教藝術之間的關係。它們之間是相互影響的，但是道教在創作中有自己的系統，並沒有完全根據教義來，而是把一些傳說中的人物及道教史上的人物，作為主要的神一樣的尊像來畫。包括他們出生的故事，成長的故事，還有各種奇跡的故事，都演繹出來，刻畫得非常細膩。

我們從這些壁畫可以看到道教藝術和佛教藝術既有淵源關係，也有互動關係，這是非常重要的。永樂宮的壁畫達到了一個相當高的水平，不僅人物造型非常精美，而且線描畫得尤其好，它的線條很長。因為壁畫很大，在畫這些人物的時候，比如畫人物的衣袖，可以一筆畫下來，線條剛勁有力，可以稱得上「滿壁風動」。永樂宮壁畫中的線描和莫高窟第 3 窟的《千手千眼觀音像》的線描可以一較高下。由此可以看出，山西的壁畫家不弱於敦煌壁畫家的水平。在元代，中國藝術家在線描上的造詣已經達到了前所未有的高度。

道觀 ---

　　道觀為道教建築，是道士修道的場所，亦是供奉道教神祖、仙人，進行道教法事和修行的建築。道教崇奉元始天尊及太上老君為教祖，以符咒為人治病，講煉丹長生之術，初創時入教者須繳納五斗米，時人稱為「五斗米道」。道教始盛行於蜀郡，後弟子廣佈，信徒漸增，遂正式成為道教，流傳於全國。元始天尊為道教供奉的最高天神，謂生於太元之先，所以叫「元始」。而道家以老子為始祖，故尊稱老子為「太上老君」。

55 戴進《鍾馗夜遊圖》：古人如何畫鬼？

《鍾馗夜遊圖》又名《鍾馗雪夜出巡圖》，是明代畫家戴進創作的絹本淡設色畫，此畫收藏於故宮博物院。

戴進早年是一個專業畫家，後被舉薦到內廷供奉，他於明代宣德年間做宮廷畫家，後遭人陷害被趕出宮廷。離開宮廷後他浪跡江湖，做回了職業畫家，以賣畫為生。戴進的繪畫題材廣泛，道教人物、山水、花鳥、走獸無所不工。他的畫在明代中期影響較大，因此被認為是浙派繪畫的創始人，並且是浙派有代表性的畫家。

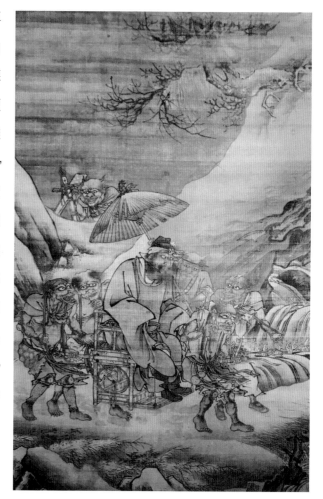

◎ 明代 戴進《鍾馗夜遊圖》

《鍾馗夜遊圖》中所畫的鍾馗是甚麼人？他是驅鬼的，是能夠控制鬼的半神半人的人物。據說鍾馗的形象首次出現於唐玄宗時期，一次，唐玄宗害了瘧疾而發高燒，人燒得迷迷糊糊的。他夢見奇形怪狀的小鬼，長得像骷髏似的，偷了他和楊貴妃的寶物，還在他面前晃來晃去。唐玄宗很生氣，正要發怒打這個鬼時，眼前出現了一個兇狠的人一把抓住小鬼撕成兩半吃掉了。唐玄宗很驚奇，問他為何人，此人說他叫鍾馗，在唐高祖的時候曾考過武舉人，本來想考上武舉人參軍報國，結果沒考上，他覺得很羞愧，就撞柱而死。唐高祖覺得他是個很忠烈的人，就賜袍安葬了他。他為了感謝皇家，就在唐玄宗夢中驅鬼。唐玄宗聽完他的解釋，夢就醒了。他覺得夢中的場景特別有趣，就叫宮廷畫家吳道子給他畫一幅《鍾馗捉鬼圖》，把他夢到的場景畫出來。

　　吳道子是唐朝赫赫有名的畫家，他畫的《鍾馗捉鬼圖》流傳了下來，非常有名。在這幅畫中，鍾馗用大拇指去摳小鬼的眼睛，力道很足。據畫史記載，五代蜀國皇帝曾命以花鳥畫著稱的畫家黃筌臨摹吳道子畫的《鍾馗捉鬼圖》，但要把用大拇指摳鬼眼改為食指摳鬼眼。黃筌把《鍾馗捉鬼圖》拿回去，過了好長時間，他把這幅畫還給了皇帝，並說，吳道子畫的鍾馗捉鬼，鍾馗的眼睛、脖子、肩、手臂、手指頭、腳指頭，各個身體部位的力道都集中在大拇指上去摳鬼的眼睛，他模仿不出那個味道，所以為皇帝重新畫了一幅《鍾馗捉鬼圖》。黃筌把鍾馗身上的各個部位的力道都集中在食指上，用食指來摳鬼的眼睛，他說每一幅圖都有每一幅圖的勁道，所以簡單模仿是不行的。這件事後來成為藝術史上的一段佳話，黃筌強調了不同的畫家有不同的表現能力和不同的興趣所在。

我們現在見到的這幅不是《鍾馗捉鬼圖》，而是《鍾馗夜遊圖》。我們都知道鬼都是半夜三更才出來，白天鬼是不能出來的，所以鍾馗才夜間出行來管理這些鬼。畫中有四個小鬼抬了一頂轎子，其實是一把破的木椅，兩邊加上竹竿，捆綁固定起來就成了一頂轎子。四個鬼一頭兩個抬着鍾馗出來巡遊，看看有沒有鬼鬧事、搞破壞甚麼的。傳說中，鍾馗是鬼國的國王，凡是鬼界都歸他管，這幅畫是非常有趣的一幅畫。

中國古時候有種說法，叫作畫鬼容易畫人難，為甚麼呢？因為人沒有見過鬼，畫出來是甚麼樣子就是甚麼樣子，不管像不像大家心目中所期待的樣子，只要畫出來跟人不一樣，大家就可以承認那是個鬼。可是畫人就不容易了，大家都見過人，如果要畫一個大家熟悉的人，或者畫一位皇帝，畫得像不像一目了然，所以古人總結畫師面臨的挑戰，就說畫鬼容易畫人難。這幅《鍾馗夜遊圖》中的鍾馗其實就是一個五大三粗的人物，頭上戴一頂唐式襆頭。他的眼睛鼓起，跟旁邊的鬼有點像，因為他本身也是個大鬼，周圍這些小鬼的面部有點像骷髏頭，還有一些頭髮在上面，乾瘦的骨架還穿了衣服，算是半裸吧。這是戴進想像的鬼的樣子，很精神，有一些詭異，有一些陰森。

《鍾馗夜遊圖》就是古人對幽冥界，對死後人物形象的想像，對鬼魂的想像。鬼中的頭兒鍾馗，是介於人鬼之間的一個形象，他還可以跟活着的人交流，所以他穿戴還算整齊，能夠很清楚地看出他是個人，而且像是官員的打扮。對於幽冥界，戴進把它畫得像人間一樣，分三六九等。鍾馗是領導，出行坐轎子，儘管轎子比較簡陋，破椅和竹竿綁起來就算是官轎，小鬼抬着出來，這也是有一定諷刺意味的，連鬼界都要分

成三六九等，有官氣。戴進畫坐轎的鍾馗確實是諷刺官本位的社會現象，但因為鍾馗是驅鬼的，所以普通老百姓還是願意買這樣的畫，既有幽默感，又可以驅鬼辟邪，有一定的實用功能。因此，這種畫在當時是比較流行的。

鬼的傳説

鬼指的是某些迷信的人認為的人死後的靈魂。還有一種鬼叫螭魅，又名魑魅，是山林中的異氣化生的鬼怪，殺人無形。杜預註：「螭魅，山林異氣所生，為人害者。」在周代，有一位樂官名叫伶鬼，他是暴斃而死。《太平廣記》記載嵇康晚上在洛陽郊外的月華亭彈琴，伶鬼叫好，嵇康問：「誰在那裏？」伶鬼說：「我只是一個鬼魂，不過生前嗜好彈琴，忍不住叫好。暴斃之人面目可怕，就不出來相見了。」嵇康堅持要他出來，他便掩着面現身，而後彈奏了一曲《廣陵散》，嵇康驚歎不已，伶鬼就把曲子傳給了他。

56 唐寅《秋風紈扇圖》：明代畫家筆下的美女是甚麼樣子的？

　　《秋風紈扇圖》是明代畫家唐寅的作品。唐寅，就是大家所熟知的唐伯虎。他是風流浪子，也是明代知識分子的一個縮影。他曾參加過科考，雖然有才，卻捲入科場舞弊案，因而無法再做官，後來就做了一位職業畫家。

　　唐寅並非生於官宦人家，社會地位不高。但作為一位職業畫家，他可以接觸到社會下層的各色人物，從他的作品中還能看出他對於這些社會下層的人物很有同情心。他在描繪自己的生活狀態時，寫過這麼一句詩：「醉舞狂歌五十年，花中行樂月中眠。」據說唐寅晚年經常喝得酩酊大醉，而且人很輕狂。「花中行樂」就是他接觸過很多社會底層的女性，包括一些青樓女子等。

　　《秋風紈扇圖》畫面非常簡單，只畫了一個仕女，也就是一個美人，拿了一把扇子在風中站着，立於斜坡道上，旁邊有兩棵小竹子，路邊有一堆頑石。這堆頑石是不是象徵着畫家本人呢？也許是的。這幅畫的中心主題就是這個美人，從穿着打扮及站姿來看，她不像一個貴族婦女，而更像是社會下層的青樓女子，也就是説這個人物形象來源於他平時接觸到的社會下層的一些人物。在當時，青樓女子雖然社會地位不高，但是卻受社會上各色人等的歡迎，她們在社會的認知度是很高的，唐伯虎

畫這類畫，在當時是很受歡迎的。原因就在於，它反映了當時人們的審美取向，即甚麼樣的人，甚麼樣的美女是大家認可的，是大家認為長得好看的。

《秋風紈扇圖》中所描繪的女子，在當時是被認為長得漂亮的。這幅作品上還題有一首詩，前兩句是：「秋來紈扇合收藏，何事佳人重感傷」。說明畫中的美女，並不是幸福的、快樂的美人，而是身世可能不幸，很傷感的女子。詩的後兩句：「請把世情詳細看，大都誰不逐炎涼」，即這個美人就像秋天的紈扇，扇子到了秋天就沒有甚麼用了，如同美人過氣了，也就不受歡迎了。

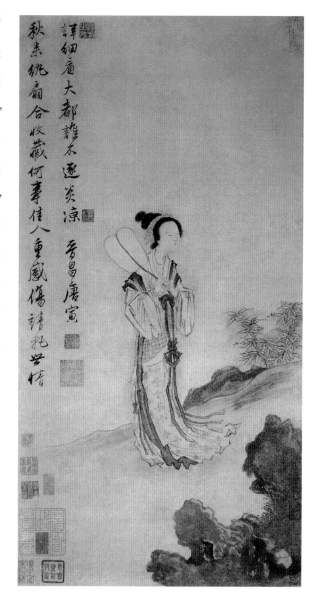

◎ 明代 唐寅《秋風紈扇圖》

這幅畫的另一層含義也是用來比喻畫家本人的意思，就是說像他這樣的人，社會不需要了，自己只好喝酒胡混，就這個樣子了，再沒有甚麼功名可以求取，也沒有甚麼向社會上層發展的空間。所以，這幅畫不只是畫一個遲暮、傷感的美人，也是在畫畫家自己。唐寅到了晚年，懷才不遇，而且風華不再，就像一把過了夏天的扇子，或者說人氣消失的美人，已經沒有甚麼用處了。

唐伯虎既在可憐這位女子，也在哀歎他自己的身世。我們在一幅畫裏，除了要看它表面上表達的意思外，還要看到它的寓意，這種寓意是對人生的感歎。再美的人到了年歲，經歷了各種風霜，也同樣會被社會拋棄。男性又何嘗不是如此呢！在風華正茂的時候可以揮斥方遒，可以指點江山，可以做各種事情。可是當他老了，或者過氣了，當運氣不佳的時候，就可能被社會所拋棄。沒有人再來尊敬、推崇他，社會認知度也就大大降低。

我們在這幅《秋風紈扇圖》裏，看到唐伯虎對人生的一種感悟和哀歎，也看到了他對仕女畫這個傳統題材的創造和新解讀。仕女畫並不是他這個時代的新題材，在唐代甚至更早的時候，就可以見到大量的仕女畫。漢代時，畫列女圖，畫道德高尚的婦女形象。到了隋唐以後，對女性的人體美更加看重，仕女畫就成了一個獨立的畫科。

仕女畫是一個很大的畫科門類，我們不能簡單地看畫中人物是美還是不美，因為各個時代的審美取向是不一樣的，在唐伯虎生活的時代，

人們喜歡比較瘦弱的美人。在《秋風紈扇圖》這幅畫上，我們可以看到那個時代的審美風尚和價值取向，還可以看到畫家對人生的感悟，對自己身世的哀歎和他對美人遲暮的憐憫。

紈扇

紈扇，古扇名，是中國傳統的手工藝術珍品。亦稱「團扇」「宮扇」。用細絹製成的團扇，是一種圓形有柄的扇子。唐代張祜《婕妤怨》詩：「賤妾裁紈扇，初搖明月姿」。《儒林外史·第十二回》：「此時正值四月中旬，天氣清和，各人都換了單夾衣服，手持紈扇」。紈扇在中國源遠流長，廣受人們喜愛，上自帝王貴族，下至平民百姓。一把精緻優良的紈扇製作步驟非常複雜。主要有烤框、宋錦包邊、裝飾工藝（如繪畫、雕花）三大步驟。

57 陳洪綬《西廂記插圖》：圖像與文字的區別在哪裏？

陳洪綬是浙江諸暨人，字章侯，他有各種別名，幼名蓮子，號老蓮，別號小淨名，晚號老遲等，但廣為人知的名號是陳老蓮。

陳洪綬是一個畫家，以賣畫為生，他生活在明末清初的動盪年代，日子過得窮困潦倒。他性格比較古怪，信仰佛教，但是又喜好美酒、美人、美畫，生活放蕩不羈。陳洪綬的畫多數是在青樓裏畫的，而且在他不想畫的時候，無論誰強迫他畫，他也是不會畫的。有一個故事講的是有一次一個官員向他索畫，霸道地將他拉到一艘船上讓他作畫。他寧願跳水自殺也不畫，官員沒有辦法，就擺出美酒、美食，再提供美女，在這種情況下陳洪綬一高興，就開始作畫，而且是用心創作。通過這個故事可以看出陳洪綬的性格是比較古怪、倔強的，不過，有才氣的藝術家往往都有脾氣，性格也異於常人。這就是《西廂記》插圖畫家陳洪綬的故事。

《西廂記》是本甚麼書呢？《西廂記》講的是張生和崔鶯鶯的愛情故事。女主角崔鶯鶯，是一個退休官僚的女兒，是大戶人家的小姐。她與書生張生相遇在普救寺，一見鍾情。但崔鶯鶯的母親堅決反對，認為張生是一個窮書生，女兒嫁給他會受窮，日子是過不下去的。此時恰有叛軍孫飛虎聽說鶯鶯美貌，要強娶鶯鶯為壓寨夫人。張生在崔母的許婚

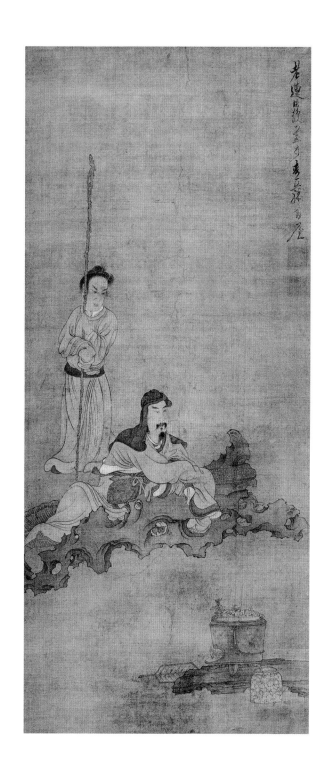

◎ 明代 陳洪綬
　《煮酒 - 倚石待酒圖》

下，英雄救美，找來援軍把賊人打跑，解除了危難。不料，鶯鶯的母親卻食言賴婚。鶯鶯想要嫁給張生，在丫鬟紅娘的幫助下，幾經波折，最後，有情人終成眷屬。在封建社會，囿於封建禮教，張生和崔鶯鶯沒有辦法相互傳遞消息，就通過崔鶯鶯身邊叫紅娘的貼身丫鬟給他們傳遞書信，表達感情。人們把給人說媒、做介紹的人叫「紅娘」，就是從《西廂記》這個故事裏來的。

這幅《西廂記》插圖就是為這個故事畫的，書中我們看到的這幅「窺簡」只是其中一個情節，「窺」就是偷偷地看，「簡」就是書信。圖中，崔鶯鶯在屏風後面悄悄地看張生的書信，這是紅娘給她傳遞過來的書信。陳洪綬給《西廂記》畫了 10 幅插圖，包括倦睡、倚樓、拈花、園中散步等，這幅「窺簡」是比較富於戲劇性的情節，也是最具有代表性的。

◎ 陳洪綬《西廂記》
 插圖之「窺簡」

有關才子佳人的故事，在明代文學中較為常見。但因為《西廂記》是描寫男女愛情故事的，所以特別受歡迎，有戲劇版、小說版，各種形式的流傳都有。

　　中國的書籍插圖畫，最初是出現在佛經裏，印佛經的時候，在佛經裏要加一些插圖。現在我們見到的最早的插圖佛經是《金剛經》，出土於敦煌藏經洞。佛經配插圖的傳統，最後又流傳到各種類型的書籍裏，特別是文學性的書籍，強調書籍的趣味性，插圖能起到很大的作用，它能把用文字難以描述的情節表現出來。

　　圖像與文字的區別在哪裏呢？即圖像的表現較為直觀具體，可以提供一個具體的空間。比如畫房子、畫園子，畫人在活動，等等。描寫一個美人，寫得再美，也不如看着一幅美人的畫像來得直接。所以說，圖像與文字是一個互補的關係，即便它們獨立出現，也各有表達的方式。圖像更加直接，文字提供了更多的想像空間。圖像可以以立體的、三維的空間來展現場景和人物。文字則主要還是通過描述，一步步地來告訴讀者這間屋子是甚麼樣子，這個人長甚麼樣，它需要通過時間的過程來描述。圖像更直截了當，同時將描述的場景或人物呈現在觀者面前，圖像與文字結合的最好的方式就是插圖。

　　有文字有插圖，可以讓人們直觀地體驗並慢慢地感受故事的迭宕起伏，也可以一眼看到圖還原文學家描述的場景。我們所見陳洪綬的《西廂記》插圖，跟文字裏描述的場景有一些區別。例如，文字描述沒有把屏風上畫了甚麼東西詳細描述出來，但在插圖裏就看到女主角在偷偷

地窺簡，讀男朋友寫來的信。她在那慢慢地看，悄悄地看，還有點不好意思。擋起來的屏風上畫有一對鳥，這對鳥的象徵含義就是成雙成對。在屏風拐角處又畫了一隻鳥，也就是說牠在成雙成對之前，還是一隻落單的鳥。這是以連環故事表現的方法來表現出落單的鳥最後要變成雙鳥，以寓意張生和崔鶯鶯最後有情人終成眷屬的結局。除了講述故事情節之外，在屏風的空間表現上，又演繹出一些畫家自己的理解，給讀者提供進一步的想像空間。所以，插圖跟文字故事是相得益彰的。陳洪綬畫的這幅插圖，是不同凡響、水平極高的作品。

紅娘

「紅娘」成名於元代王實甫的《西廂記》，在劇中她是崔鶯鶯的貼身丫鬟，為崔鶯鶯與張生牽線搭橋，傳書送話，最終促成了一對神仙美眷。紅娘的影子最早在西漢司馬相如和卓文君的故事中已出現；紅娘形象的首次出現是在中唐元稹的著名傳奇《鶯鶯傳》中，但她的形象還僅是一個普通的婢女形象，是故事情節的引線人；將紅娘這一形象賦予鮮明的性格，從而使她在人們心中鮮活起來的是董解元的《董解元西廂記》；元代王實甫對紅娘這個形象進行了超越性的重塑，使得紅娘形象更加深入人心。後來人們把紅娘作為幫助別人完成美滿姻緣的熱心人的代稱。現在也常比喻為各方牽線搭橋、促成事情的人或組織。

（58） 郎世寧《平安春信圖》：圖像遊戲裏有政治意圖嗎？

郎世寧的《平安春信圖》看似平常，但在中國藝術史上卻非常有名，它描繪的是春意到來的時刻，在寧靜的花園裏，有兩個身穿漢服的人物。據藝術史家研究，畫中年歲較大、個子較高的人物是清代的雍正皇帝；個子稍矮的年輕人是乾隆皇帝，即當時的皇子愛新覺羅·弘曆。

◎ 清代 郎世寧《十駿圖》
之如意驄圖

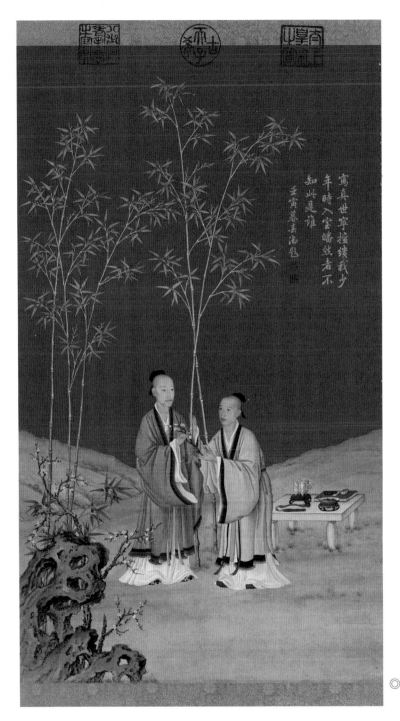

◎ 清代 郎世寧
《平安春信圖》

雍正和乾隆兩位皇帝都有真實肖像流傳下來，都是郎世寧畫的。郎世寧是意大利人，原名朱塞佩·伽斯底里奧內（Giuseppe Castiglione），生於米蘭，是天主教耶穌會的傳教士。他為了傳教來到中國，清代的皇帝對天主教不感興趣，但對他本人很有興趣。郎世寧是他的漢語名字，他擅長繪畫，所畫為寫實的西洋油畫。

中國傳統繪畫主要是以線造型，不是用顏料來塑造立體的、逼真的、寫實的形象。郎世寧的到來彌補了中國傳統繪畫在寫實上的不足。清朝皇帝見他繪畫突出寫實的效果，特別喜歡。郎世寧在康熙五十四年（1715年）來到中國後，就被康熙皇帝留在了宮廷裏，做了宮廷畫家，官封三品，一直忙於為皇帝作畫，鮮有機會傳教。他在宮廷裏畫了很多題材的畫，但主要還是記錄皇帝的活動。好多紀實性的歷史場面都是由郎世寧以繪畫形式記錄下來的。他還畫皇帝、皇后等人物的肖像。郎世寧在中國藝術史上有着特殊地位，因為他帶來了新的畫風、新的畫法。

他所畫的皇帝肖像作品逼真寫實，今天我們可以利用這些繪畫作品來分析畫中人物的長相、年齡，這是很好的歷史資料。這幅《平安春信圖》必定是應皇帝的要求來繪製的，畫中雍正帝和年輕的皇子弘曆，也就是後來的乾隆皇帝，兩個人都穿上漢服，這是甚麼寓意呢？顯然，是有一定的政治含義的。當時，滿族人比漢族人少，但是他們統治的土地疆域卻非常大，除了整個漢地外，還有西藏、新疆和蒙古。清王朝把明王朝的疆域擴大了很多，清王朝的武力是非常強大的。可是，清的統治者畢竟不是漢人，他們用的是滿文，説的是滿語，保留

了滿族的風俗習慣，這樣為統治以漢人為主的大清帝國埋下了一些隱患，他們急於讓這些被統治的漢人產生一種文化上的認同感，以便於統治。

皇帝身穿漢服，就是說明他們也經歷了漢化的過程。在這幅畫中除了在服飾上讓漢人更容易產生認同感之外，畫裏畫的藍天，即朗朗青天也是一種漢人文化認為的公正統治的表現。青天白日、朗朗乾坤象徵他們的統治是親民、公正的，也是合法的。畫中的梅花，表示清王朝的統治者也像漢人的英雄人物，或者是品德高尚的人物一樣，有着堅強和高潔的品格。旁邊的茶几上放有漢文典籍，讀漢人的書，吟漢人的詩，表明滿族人也是可以做到的。茶几上還擺放一些瓷器、青銅器、文房四寶之類的物品。這些都表明滿族統治者對漢文化是非常精通的，而且他們的統治是清明公正的。

通過這幅《平安春信圖》，統治者想表達雖然他們是滿族人，但是有更加親民、公正的統治，而且跟漢人沒甚麼區別，穿漢服，跟漢人在文化上也是統一的，用繪畫的方式讓漢人產生更多的親近感、認同感，這樣更有利於自己的統治，利於社會的安定，給社會帶來像春天一樣生機勃勃的感覺。

《平安春信圖》雖然是一個外國人替清代皇帝畫的，但是它與當時的社會及政治生活息息相關，這幅畫有着很重的政治意圖。

多年後，乾隆皇帝還在畫上題了一首詩，寫道：「寫真世寧擅」，

指的是郎世寧最擅長寫實繪畫，特別是肖像；「續我少年時」，指的是其實他畫的是皇帝小時候的樣子，也就是還是皇子時的弘曆；「入室晰然者」，是指真正看懂這幅畫的人；「不知此是誰」，指的是即便人們看見了這幅畫，以為自己看懂了，其實說不定還是不認識、不知道畫中畫的是誰，因為那是皇帝小時候的樣子，所以不認識。這首詩題於乾隆四十七年（1782 年），當時他已經 72 歲了，這幅畫讓他想起自己年輕時候的樣子。

這是一幅很私密的畫，也是很公眾化的畫，因為皇帝是一位公眾人物，這是皇家定製的作品，既有它的公共性又有它的私密性。它含有政治密碼，有很強的政治意圖。

傳教士

傳教士一般指西方國家中傳播基督教的人士。他們有堅定的信仰，並且遠行向不信仰基督教的人們傳播教義。15 世紀後期，隨着地理大發現及西班牙、葡萄牙的對外擴張，歐洲傳教士紛紛前往世界各地傳教。明萬曆年間，耶穌會士率先入華，拉開了明清時期中西方科學與文化交流的序幕。對後世影響較大的傳教士有沙勿略、羅明堅、利瑪竇、龍華民、羅如望、龐迪我、熊三拔、艾儒略、鄧玉函、湯若望、羅雅各等。

59 《芥子園畫譜》：古人有繪畫教科書嗎？

《芥子園畫譜》也稱為《芥子園畫傳》，是中國最早的一本繪畫教科書，歷來被世人所推崇，為世人學畫必修之書，那麼它是怎麼編繪出來的呢？它其實是把前人畫過的成功案例收集在一起，然後分門別類出版。

編繪《芥子園畫譜》的人叫王概，生卒年不詳，但是他跟清代初年很有名的畫家龔賢學過畫。王概編繪《芥子園畫譜》是應沈因伯之請，以明代李流芳的課圖稿為基礎，將李流芳教徒弟的畫稿收集起來，把它們編到一起後又增加了很多新的內容，就有了這套中國畫技法的圖譜——《芥子園畫譜》，總共出了 4 集。

◎《芥子園畫譜》
之《山水譜》

《芥子園畫譜》的初集有 5 卷，為山水譜，在康熙十八年，也就是 1679 年用木板彩色套印，印出來後就大受歡迎，為甚麼如此受歡迎呢？因為自五代宋以來，山水畫在中國畫的題材類別中佔有非常重要的地位，畫山水畫的人特別多，市場需求量最大，所以《芥子園畫譜》首先刻印山水譜作為初集來發行，是有道理的。

　　第二集是蘭竹梅菊四譜，總共編了 8 卷。這 8 卷是由諸升、王質二人繪製的，王概和他的兄弟一起將它們整理出來編成了第二集，同時，王氏兄弟又編繪了第三集，為花卉草蟲及花木禽鳥二譜，也是 4 卷。其實，第二集蘭竹梅菊四譜跟第三集花卉草蟲和花木禽鳥畫譜是有重複的，因為蘭竹梅菊也為花木，所以，這些畫稿是不同時間收集的，先收集的已經編好了，後來又收集到的一批就編入花卉草蟲和花木禽鳥譜了。第二集和第三集總共 12 卷，在康熙四十年（1701 年）用木板彩色套印，初集是在康熙十八年（1679 年）印的，而等到第二、第三集出版，中間已經隔了 22 年，王概等人的歲數都已經挺大了。

　　《芥子園畫譜》還有第四集，為人物畫譜。但編第四集的人不是王概等人，而是在嘉慶二十三年（1818 年）將丁高的《寫真祕訣》和《晚笑堂畫傳》等人物畫譜中的圖畫集中到一起，做了新的編排，然後把這些人物畫譜加入《芥子園畫譜》這本繪畫技法教科書裏來，就這樣組成了一套完整的《芥子園畫譜》。

　　現在我們看到不斷有新版的《芥子園畫譜》出版，因為市場依然有需求，比如學國畫的人就離不開《芥子園畫譜》。雖然我們的藝術院校

◎ 王概《芥子園畫譜》之《竹譜》《蘭譜》

◎ 《芥子園畫譜》之《人物譜》

裏已經不教授《芥子園畫譜》，大家都在學素描、色彩或人體之類的從歐洲引進的技法，但是如果真的要學習中國畫中樹是怎麼畫的，山是怎麼畫的，石頭是怎麼畫的，人物怎麼畫的，就需要去學習《芥子園畫譜》了。

其實在西洋畫對中國畫產生重大影響之前，有很多著名的中國畫畫家的啟蒙老師就是《芥子園畫譜》，如黃賓虹、齊白石、潘天壽、傅抱石、陸儼少等人，可見這套書對學習國畫起了多大的作用！古時候的人學畫畫，要麼是臨摹古畫，一張張地臨，要麼就是跟着師傅學，師傅教甚麼就畫甚麼，這樣的學習效率其實是不高的，後來隨着學畫畫的人越來越多，在找不到師傅的情況下，就需要一本比較全面的教科書。比如齊白石，他最初只是個木匠，就是在木頭上雕刻圖案，沒人教他畫畫，繪畫水平也得不到相應的提高，後來他得到一本《芥子園畫譜》，就照着《芥子園畫譜》裏的畫法練習，最後終成一代大師。

《芥子園畫譜》將前人的畫法都集中到一起，然後附以文字進行詳細的講解。其中，山水樹石的多種畫法都可以根據不同人的喜好和需求來重新組合，這樣當然對人們學習畫畫起到了很大的作用，所以它是最早、最全面、最好的繪畫教科書。但是《芥子園畫譜》也有一些負面的作用，它在教人如何畫畫的同時，也讓很多學畫者的畫法套路化了。畫樹照着《芥子園畫譜》畫，畫山也是照着《芥子園畫譜》畫。這樣一來，很多繪畫作品都是依葫蘆畫瓢畫出來的，結果造成中國畫內容和表現手法雷同，使中國的繪畫缺少了創新精神。

《芥子園畫譜》是一部中國傳統繪畫的經典課本，起到了繪畫教科書的作用，為一些沒有條件跟隨大師學畫的人，提供了完整的學習傳統繪畫的解決方案。但《芥子園畫譜》也表現出明顯的弊端，不可避免地犯了教科書式的毛病，如果學習《芥子園畫譜》的人泥古不化，就有可能畫出千人一面的作品。這對年輕學生的創新精神，特別是技法上的創新和繪畫題材上的創新是有負面作用的。所以，我們對《芥子園畫譜》要從正面和負面的雙重角度來看待，才能理解這個畫譜的功用，才會知道如果我們參照《芥子園畫譜》來學畫，應該怎麼做。

中國古代的「畫譜」

　　畫譜是中國畫的圖錄或畫法圖解。北宋宣和年間由官方主持編撰的宮廷所藏繪畫作品著錄即《宣和畫譜》，是後世「畫譜」之肇始。在尚沒有博物館、攝影圖冊的古代，畫譜無疑成為學習古代傳統繪畫技法最為經濟和方便的途徑。南宋宋伯仁編有《梅花喜神譜》，元代李衎有《竹譜詳錄》。明清木刻畫譜圖錄有《歷代名公畫譜》《十竹齋畫譜》等；畫法圖解則有《圖繪宗彝》《芥子園畫譜》等。此外尚有畫學論著而名畫譜者，如託名為明代唐寅所撰的《唐六如畫譜》，清康熙年間所編的《佩文齋書畫譜》等。

60 《點石齋畫報》是中國最早的新聞媒體嗎？

　　《點石齋畫報》是中國最早的新聞媒體嗎？這是中國近現代美術史上非常重要的問題，也是中國新聞史上的重要問題。那麼，《點石齋畫報》是甚麼呢？它是中國最早的以繪畫為主體的旬刊畫報，它既是一種新聞報道，也是一種消息傳播方式，即用繪畫的方式來傳播新聞、傳播消息。

　　《點石齋畫報》由上海的《申報》附送，每期大概有 8 幅，1884 年創刊，1898 年停刊，總共發表了四千餘幅繪畫，主要反映的是 19 世紀末帝國主義列強侵略中國的時候，社會動盪不安，各種新聞事件層出不窮的社會背景。在那時，攝影在中國還不太流行，雖然在清代末年就已經有西方人把攝影術帶到了中國，但是並未普及，也沒有用於新聞報道。

◎《點石齋畫報》

《點石齋畫報》在中國的新聞史上是非常重要的，應該算是最早的圖像新聞報道。不過，它雖然是一份新聞性質的畫報，卻不僅僅報導社會上發生的新聞事件，也揭露一些清政府的腐敗和社會的醜聞，例如畫一些偷東西、作奸犯科等事情。同時《點石齋畫報》也畫一些大家覺得新奇的內容，它有一個特別受歡迎的欄目叫《海外奇談》，這裏主要繪製有關西方人的趣事，比如，中國人沒有見過火車，它就畫英國人坐的火車是甚麼樣子，然後在圖像旁邊加上一些說明文字。《點石齋畫報》還是一種新知識的傳播方式，跟今天的報紙有時登一些新知識普及性的東西類似。

參與《點石齋畫報》繪製的畫家很多，其中包括一些非常有名的畫家，比如吳友如、王釗等人。他們的畫法和我們前面講到的山水畫、花鳥畫的畫法不一樣，因為它要表現的是現實生活中發生的事情以及一些新奇的故事，畫面較為寫實，不能只畫一棵樹來講一個人的故事，畫一個古代的人物來講今天的事情，畫一個中國人來講一個英國人的故事。所以，吳友如這些畫家採用了西方的透視法，西方透視法構圖非常講究，也就是在一個空間內講一個故事，又由於他們的繪畫功底來自中國畫的訓練，線條功力也很深，所以畫面簡潔、優美、好看，同時又有很強的新聞性、知識性，這樣就可以滿足人們的好奇心和即時獲取信息的願望。

《點石齋畫報》刊印出來以後特別受歡迎，當時有一些識字不多的人也可以藉助畫面看懂報上講的是甚麼事，有時候看到不懂的地方還可以問問那些識字的人，比如，畫中的這個東西是甚麼？是火車，火車上面怎麼會冒煙呢？它是木頭做的嗎？是鐵的，上面冒的不是煙是蒸汽。

還有畫中美國婦女穿的衣服跟中國婦女的很不一樣，這樣就可以了解到一些新奇的、跟海外有關的服裝知識。《點石齋畫報》最受歡迎的是關於時政的報導，例如畫甲午海戰，中國的艦船怎麼跟日本的艦船打仗，戰況如何，結局怎樣等。這些有關國家、社會以及周邊所發生的事情，都是人們喜聞樂見的信息。

《點石齋畫報》的作用就是把人們的眼睛、耳朵延伸到很遠的地方，比如天津衞發生的事情，在四川的人也能知道，那是因為畫報上很生動地描繪了事件發生的經過。社會上發生的各種重大事件也都可以通過《點石齋畫報》看到，因為當時刊物不多，雖然有純文字的報紙，但如果給不識字的人讀《絲炮異製》是完全不起作用的。所以，只有《點石齋畫報》的圖像性，才能給人們呈現非常具體、非常生動、非常直觀的資訊，不管是中國的還是外國的，這些信息都是最新的消息，它用圖像傳遞的方式分享給大家。

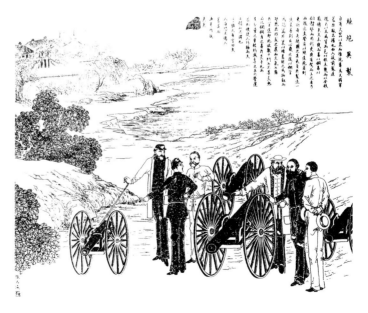

◎ 《絲炮異製》

◎《新年團拜》

總之,《點石齋畫報》起到一個非常重要的新聞媒介的作用,它與上海辦的《申報》是結合在一起刊印的,畫家們能及時地了解到發生在社會上的一些大事、人們感興趣的社會新聞以及海外的奇聞逸事、奇裝異服等信息,以最快的速度畫出來,刊登在畫報上。所以,《點石齋畫報》既適應了社會對圖像新聞的強烈需求,同時也開創了中國信息分享的新方式。

畫報

畫報是指以刊登和傳播照片、圖片為主的期刊或報紙。它的突出特徵是圖畫為主,文字為輔,追求閱讀的直觀性和強烈的視覺傳播效果,具有形象性、報導性和藝術性融合等特點。通常我們認為中國最早的畫報是 1877 年在上海創刊的《點石齋畫報》。20 世紀 20 年代上海的《良友》畫報及其後中國共產黨創辦的《人民畫報》等都久負盛名。隨着印刷技術的發展,畫報經歷了石印、網線銅版、影印、膠印等幾個階段。

61 《難得糊塗》：難得糊塗究竟是甚麼意思呢？

鄭板橋的書法《難得糊塗》是一幅有名的書法作品，這幾個字寫得非常有特點。例如，這個「難」字，它沒有像一般的正楷一樣寫得方方正正，而是寫得像一幅畫，這4個字雖然是用毛筆按書法的筆法來寫的，但是筆畫和筆畫之間的空間關係卻更像是設計出來的，或像畫上去的，和一般正規的、成體系的書法作品是不一樣的，它既不是正楷，也不是草書，更不是行書，而是一種書畫體。

其實鄭板橋本人也是一位畫家，所以他的字更強調畫意。中國古時候書畫是不分家的，叫作「書畫同源」，不同於今天的書法家和畫家，當然這與當代社會大家學的東西和從事的職業分得太細也有關係。今天我們學畫畫的人要去學素描和色彩，這種訓練方法完全是從西方傳來的，而古時候的人是用毛筆畫畫的，他們的繪畫訓練往往是從書法開始的，所以，我們現在看到鄭板橋的這幅《難得糊塗》是「書畫同體」的書法。

為甚麼鄭板橋這幅《難得糊塗》的書法作品會如此受當代人的歡迎呢？首先，鄭板橋的字寫得非常好看，像畫一樣，顯得很自然，甚至有些散漫，不經意間創造了一種新的美學觀念，是一種自然美，一種畫意美和一種散淡之美。其次，就與這4個字所表達的含義有關。鄭板橋在「難得糊塗」4個大字的下面還寫了幾行小字，這幾行小字就是對「難得糊塗」的解釋。他寫道：「聰明難、糊塗難，由聰明而

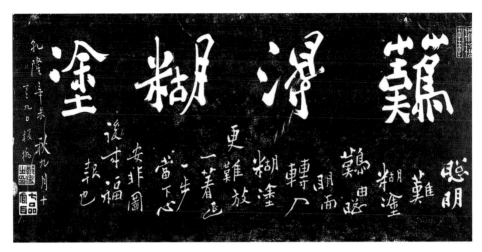

◎ 清代 鄭板橋《難得糊塗》（拓片）

轉入糊塗更難。」這句話的意思就是説一個人通過學習、成長變得聰明其實是不容易的，但是他在這裏又説糊塗也難是為甚麼呢？是因為人們要將學到的各種本事都隱藏起來，不外露，外表還要裝得很平庸，這其實是很困難的，所以説由聰明而轉入糊塗更難。然後，他接着寫道：「放一着，退一步，當下心安，非圖後來福報也。」

鄭板橋講的「退一步，當下心安」，講的就是中國的一句古話的道理，叫作「退後一步自然寬」。就是説有時候，人不能夠太執着於某種東西，如果太想得到，或者説對某件東西陷入了不可自拔的「執念」（偏執的念想）狀態，他反而得不到，所以説「退後一步自然寬」。

在當今社會，「難得糊塗」特別受到那些年紀比較大、有很多人生閱歷的人的喜愛。因為這是當下社會的一種心理需求，有很多人去追求自己的理想生活，或者追求財富，追求名譽，這些慾望都是無止境的，

如果太過勇猛地去追求，就會影響到別人。鄭板橋講的難得糊塗其實也是一個社會道理，也就是説假裝不喜歡，或者假裝沒有認識到某個東西的用處，也就不去追求了，如此一來，人與人之間的空間就是寬鬆和諧的。

鄭板橋為甚麼會寫「難得糊塗」呢？我們需要去追溯鄭板橋其人，他是清代前期的藝術家，在一個比較貧困的家庭長大，大概生活在1693 年到 1765 年這個時間段。他之所以在中國藝術史上留下盛名，首先是因為他的詩書畫俱佳，其次是他的名字是和另外 7 位活躍在揚州地區的藝術家綁在一起的，也就是著名的揚州八怪。其實一開始鄭板橋並不想做一位畫家，他在 20 歲的時候就已經考取了秀才，26 歲開私塾館教書，但是私塾裏收的學費不夠維持生活，後來他在 30 歲的時候把私塾關了，不當教書先生了，而是到揚州去賣畫為生。他的藝術天分很高，後來就做了職業畫家。但是鄭板橋始終都沒有忘記一個文人應該做的事，因此他還是繼續學習，繼續考試，終於在 1736 年，也就是在他 43 歲的時候考中了進士，當時是排在第 88 名，這個數字看着很吉利，他也很高興，寫了兩句詩慶祝：「我亦終葵稱進士，相隨丹桂狀元郎。」但是考上了進士並不一定立即就有官做，一直到他 48 歲的時候才做了山東范縣的縣令，53 歲的時候又調到濰縣做縣令，濰縣就是今天的濰坊市，現在的濰坊市是中國書畫交易非常活躍的城市，這或許和鄭板橋的影響是分不開的。

鄭板橋在濰縣做縣令的時候是一個比較親民的清官，很受老百姓的歡迎，《難得糊塗》也就是在這個時候所寫，後來這 4 個字又被刻到了石頭上，現在流傳有很多拓片。鄭板橋寫下《難得糊塗》的時候並不是

真的裝糊塗，在他 61 歲的時候當地發生了災荒，他積極地為民請命，去找大官，讓他們給災民撥款，結果得罪了上面的官吏，被罷了官。

鄭板橋的《難得糊塗》成為他做官的一個原則，可是他終歸沒有裝糊塗，後來他還寫了 4 個字，也很有名，叫作「吃虧是福」。「吃虧是福」和「難得糊塗」配到一起看似是一種消極的、散淡的人生態度，但這種態度在仕途或者專業發展上不盡如人意的時候也是一種放鬆心情的好方法。當然，小朋友們還需要再長大一些，有了一定的人生閱歷和人生感悟之後才能更深刻地理解這幾個字的含義。

糊塗

糊塗的釋義有四：其一為頭腦不清，不明事理；其二為模糊，不清晰；其三為依稀，不明確；其四為地方方言，指糊狀的食品。有稠稀兩種，味道有鹹有甜，風味獨特。傳說清乾隆年間鄭板橋受莒州知州之邀遊歷莒州，品嚐當地名吃「糊塗菜」後讚不絕口，後欣然題字「難得糊塗」。鄭氏謂：「聰明難，糊塗難，由聰明而轉入糊塗更難。放一着。退一步。當下心安。非圖後來福報也。」「難得糊塗」既是鄭板橋對自己處世哲學的一種解釋，也是自我解嘲的幽默之語。

8

現當代時期

62 《田橫五百士》：美術作品是如何表現英雄故事的？

　　《田橫五百士》是我國現代畫家、美術教育家徐悲鴻先生創作的大型歷史題材油畫作品。徐悲鴻是中國現當代美術史上非常重要、非常著名的一位藝術家，他對創立我國當代的美術學院和美術教育起過非常重要的作用，他本人也是一位受過系統訓練的畫家。他的油畫作品《田橫五百士》在中國藝術史上影響深遠，對他的學生以及其他的畫家都有重要的影響。

　　首先，我們先了解一下徐悲鴻這幅畫裏畫的是甚麼。「田橫五百士」這則故事其實是出自司馬遷《史記》中的《田儋列傳》，故事中講到，在中國歷史上的第一個王朝秦王朝即將崩潰的時候，各地都爆發了農民起義，當時田家是戰國時期齊國遺留的貴族，田氏兄弟試圖恢復齊國，就組織了當地的農民造反。田氏兄弟的首領叫田橫，田橫為人厚道，深得人心，於是，大家都很擁戴他。其實，秦王朝滅亡，劉邦統一中國建立了漢王朝之後，齊國就不可能再繼續存在下去，田橫這些人打不過劉邦的軍隊，最後被迫逃到了一個島上，這個島現在就叫田橫島。當時跟着田橫一起逃到島上的人，據說有五百壯士，他們都對田橫非常忠誠。當漢朝廷的使者來招降時，他們非常憤怒，直接把這個使者扔到鍋裏用開水給煮了。如此一來，漢王朝是不會放過他們的，田橫為了保護這500位壯士的生命，就自己帶兩個門客去投降漢朝了，可是當他快要走到投降地洛陽的時候，他覺得朝廷肯定不會放過他，既然結局都是死亡，

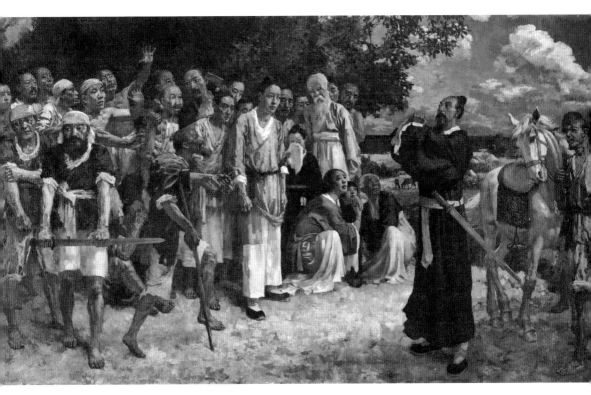

◎ 現代 徐悲鴻《田橫五百士》

還不如保持自己的尊嚴。於是，他就在離洛陽不遠的一個小鎮上自殺了，他帶的兩個門客在把他安葬之後，在他的墳墓旁挖了兩個坑，把自己也給埋了。劉邦聽說田橫死了，就又派了使者去招降這 500 位壯士，但是這 500 壯士寧死不屈，同時自殺於田橫島上。這 500 位壯士所表現的是一種集體英雄主義。

徐悲鴻為甚麼會選擇田橫五百士的故事來作為繪畫題材呢？這幅畫創作於 1928 到 1929 年間，第一次展出是在 1930 年。那時的中國戰亂不休，是一個呼喚英雄，提倡英雄主義的時代。當時徐悲鴻在法國巴黎學習古典油畫，他後來把這種有很強的寫實功能的繪畫風格引進中國，成為中國現代美術學院教育的基礎。這種以寫實著稱的繪畫表現方式，非常適合用來表現歷史故事和當代故事題材，特別是適合表現人物。《田橫五百士》就是用西方的油畫來表現中國傳統的歷史故事，用一句通俗的話來講就是「舊瓶裝新酒」，他把田橫五百士這種忠誠於主人、忠誠於國家的集體主義精神描繪為威武不能屈的英雄主義。這種集體英雄主義精神在當時的中國是值得提倡的。

仔細看這幅畫就可以注意到，這幅畫裏描繪的並不僅僅是 500 個壯士，而是普通的平民百姓，在畫中我們看到，這裏有老人、中年人和少年，也就是三代人。與其說徐悲鴻在這裏表現的是五百壯士，還不如說他表現的是人民，這種表現手法叫作「借古說今」，就是呼喚集體英雄主義。在中國人民飽受戰亂的時代，人民英雄才是中國社會力量的來源，才是集體英雄主義精神的傳承人，所以，徐悲鴻的這幅《田橫五百士》雖然講的是 500 位壯士悲壯犧牲的故事，但其實它呼喚的是

一個全社會的集體英雄主義精神,並且畫家是用寫實性的油畫來表達,給人一種視覺上的震撼。這幅畫後來在抗日戰爭時期也廣受歡迎,抗擊日本侵略者更需要這種集體英雄主義精神,全社會的人,無論是老年、中年還是少年都應當具備為國家犧牲的精神。所以,徐悲鴻這幅畫具有強烈的政治性和社會性,對建立社會精神有積極的意義,是一幅很重要的美術作品。

英雄主義

英雄主義是某個人或某類人群為完成具有重大意義的任務而主動表現出來的英勇、頑強和自我犧牲的氣概和行為。體現英雄主義必然要有具體的事件和人物,其價值具有跨越歷史、穿越時空的永恆魅力。英雄主義除了具有一般的社會意義外,在生命人格的塑造上更值得重視。

 李樺《怒吼吧！中國》：誰代表中國？

眾所周知，20 世紀的中國經歷了一段漫長的革命歷程，從 19 世紀下半葉開始到 20 世紀上半葉結束，中國革命持續了一個世紀。這 100 多年也見證了中國社會從弱到強的一個變化過程。

19 世紀末 20 世紀初的很長一段時間內，中國人被視作「東亞病夫」，「東亞病夫」就是外國人對中國人性格上懦弱、身體上羸弱的蔑視性的稱謂。很多有覺悟的藝術家、知識分子，還有政治家，都對這個侮辱性的稱呼表示憤怒，藝術家李樺就是其中一位。

李樺是 20 世紀非常有代表性的藝術家，以木刻版畫見長，他的木刻作品幾乎都是圍繞着革命來進行創作的。

《怒吼吧！中國》是 1935 年李樺用木刻的方式表現了一位身體非常強壯的男性中國人，就像今天我們所說的「肌肉男」。這個人身材高大、肌肉發達，手部、腿部都充滿了力量，雖然他強壯的軀體被綁住了，但肌肉卻顯得更加富有張力，這個身體被束縛住、眼睛被蒙住的姿勢就像被壓縮了的隨時會爆炸的炸彈，充滿了濃縮的力量。他的手正悄悄地伸向一把鋒利的匕首，而這把可以當作武器的鋒利匕首恰好可以增加他的爆發力。可以説這幅作品非常簡單、明了，人們一看即懂，根本不用慢慢去想去推測。

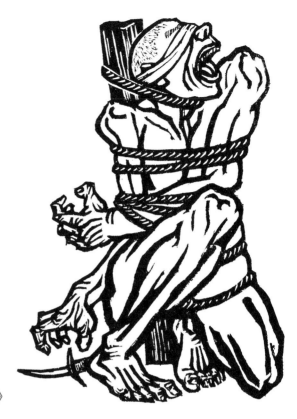

◎ 現代 李樺《怒吼吧！中國》

　　在當時，這幅作品是通過散發傳單的形式來傳播的，20 世紀前半期的革命年代裏，要想通過報紙來公開刊登革命的理念，談何容易！畫家只能用一種簡單的、廉價的方式大量地印刷傳單。而木刻可以被大批量地印刷，印刷成新聞通訊稿似的傳單，然後大家拿着到街上去、到人群裏去、到廣場上去撒，「撒」雖然是一種非常普通的方式，但卻是能達到傳播目的的快捷方式。在很多電視劇或者電影裏，用來表現 20 世紀 20—40 年代的街頭革命宣傳方式或聯絡方式時，就是在街上撒傳單。《怒吼吧！中國》就是被夾在文字性的傳單裏，用來在街上「撒」的一幅作品。

這幅木刻版畫在當時被許多報刊所轉載，它是弱勢群體向社會傳達有力資訊的一種方式，並不是單純為審美目的而創作的，儘管它充滿了美感。這幅作品尺寸不大，長約 20 厘米，寬約 15 厘米。雖然是一幅小作品，但當它被印製成傳單，就可以用複製的方式發揮它的影響力和視覺衝擊力。

　　李樺創作這件作品時只有 28 歲，時間是 1935 年，正是中國社會革命進行得如火如荼的時代，是一個激情澎湃的時代。李樺雖然很年輕，但他已經全身心地投入革命。《怒吼吧！中國》就是一幅革命作品，或者說是宣傳革命的作品。李樺是一位革命藝術家，他出生於廣東，1927 年畢業於廣州市立美術學校，當時中國的美術學院並不多，他在這裏受到了專業的訓練。3 年後他到日本去學習更加先進的美術技巧和觀念。可是，很快「九·一八」事變爆發，這是日本人佔領東北、侵略中國的重大事變，之後李樺就憤而回國，並且立志用藝術來救國，也就是說用革命的方式，以藝術為手段，來拯救苦難中的中國，要把弱小的國家、弱小的人民，變成強大的國家、強大的人民。

　　所以，《怒吼吧！中國》雖然是一幅小小的木刻作品，但是它所承載的理念卻是沉重的、宏大的。這樣小幅的作品，經過複製，傳達到廣大民眾手裏的時候，就超越了普通意義上美術作品所具備的審美功能，而變成了宣傳革命的工具和藝術品。《怒吼吧！中國》是為抗擊日寇侵略而創作的，而且傳達和分發是通過街頭傳單的方式來進行的，這在當時的那種環境下不僅是有效的，而且影響力是巨大的。和《怒吼吧！中國》類似的作品還有很多，而且也都是簡單而充滿力量的主題，比如《向炮口要飯吃》《團結就是力量》等，這些作品就像政治口號一樣，直截了當，

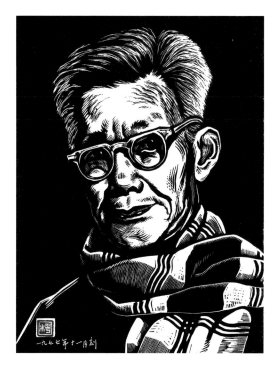

◎ 李樺《自畫像》

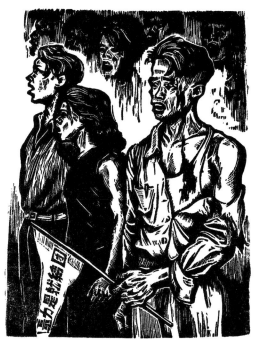

◎ 《團結就是力量》

簡明扼要，所有的人都能讀得懂，都能看得懂。作為中國現當代美術史上的一個特殊門類，中國木刻版畫曾經扮演過一個非常重要而特殊的角色，就是視覺宣傳，通過簡單明了的、人人都能懂的圖像方式，既分享了這種政治理念，也傳播了革命熱情。這一類的作品形成了一種運動——木刻運動，李樺就是木刻運動的先驅。而這幅《怒吼吧！中國》就是中國革命木刻運動當中最為重要的作品之一，在中國藝術史上佔有非常重要的地位。

木刻

木刻主要包括木雕、木版雕印和木版畫等多種以木質材料為主要載體的藝術形式。木雕是雕塑中較為常見的一種，由於木質較石質更為鬆軟，易於把握，更為眾多雕塑藝術家所青睞。在木料斷面上刻製圖畫以供印刷拓印是木刻版畫、雕版印刷術的早期形式，現存可見的最早木版印刷物是出土於敦煌藏經洞的唐代《金剛經》。

64 蔣兆和《流民圖》：畫裏的「流民」有多重含義嗎？

　　《流民圖》是中國現當代美術史上非常重要的一幅作品，作者蔣兆和是一位很有天分的人物畫家，被稱為 20 世紀中國現代水墨人物畫的一代宗師。他是四川人，但是很早就到了上海，畫廣告，從事服裝設計，早期自學西畫。他的繪畫很早就得到了學界和專業界的認可。1927 年，受聘於南京中央大學做了教授，1930—1932 年在當時著名的上海美專任教，蔣兆和的繪畫天分得到了社會的廣泛認可。

　　《流民圖》是蔣兆和先生最重要的代表作，是畫家歷時兩年創作出的水墨人物畫作品。畫的尺寸很大，因為這幅畫作命運多舛，現在已經不完整了，我們在中國美術館所能看到的只是它的下半卷。原作縱 200 厘米，橫 2700 厘米，可以想像，觀者需要走多遠才能看完整個畫面中的形象。這

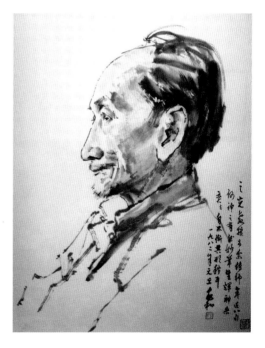

◎ 當代 楊之光《蔣兆和像》

幅畫中刻畫了 100 多個形色各異的難民，小孩、婦女、老人、中年男人，可以説社會上形形色色的人物都有，這些人有一個共同的稱呼——流民。

　　流民是甚麼呢？就是流離失所、無家可歸的人。那麼，這些人為甚麼會無家可歸呢？因為戰爭。他畫這幅畫的時候，日本的侵華戰爭已經全面爆發，他在日軍佔領下的北平（北京），歷時兩年直至 1942 年年底才完成創作，1943 年，這幅畫才拿出來在公眾場合展覽。但這其中的過程卻困難重重，為甚麼呢？因為這幅畫太大了，在繪製的時候是一小塊一小塊地分開畫的，畫完了之後再把這些一塊塊的畫拼到一起進行裝裱，但裝裱很不容易，沒有 27 米的裱畫案子怎麼辦呢？於是，人們先是把畫一節一節地裱起來，然後再鋪到地上，最後再用糨糊和一層紙把整幅畫托起來才形成了一幅高 2 米、長 27 米的大畫。

　　作者在這幅畫中所描繪的人物在當時是很有時代特點的。因為流民一般是不受人重視的弱勢人群，我們知道社會的各個階層都有自己的職業，有自己的家，這樣社會才算穩定。來來往往的流民處於社會下層，幹着繁重的體力勞動，吃了上頓沒下頓，穿得破破爛爛，而使他們成為流民的主要原因是戰爭使家園被毀。在這幅圖中所描繪的是由於日本的侵略戰爭使中國社會出現大量的流民。那麼，蔣兆和又是怎麼在日本佔領下的北平，畫出這樣的畫作，並舉辦展覽的呢？因為蔣兆和在繪製時是一小幅一小幅畫的，所以能夠不為人知地慢慢把它畫出來，畫一部分藏一部分，使人無法了解畫卷的全部。然而展覽是需要在一個公開的地方舉行，《流民圖》就是在北京太廟的大展廳裏展覽的，開展才幾個小時，就被日本憲兵關掉了。

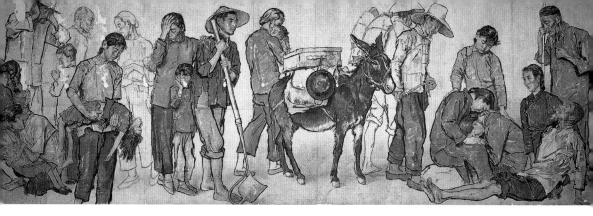

◎ 近代 蔣兆和《流民圖》（局部）

　　雖然這幅畫在當時僅僅展出了幾個小時，但是它的影響是巨大的，這個展覽本身也是有歷史意義的。因為它反映了一位藝術家對社會下層百姓的同情、憐憫和對社會現狀的嚴重不滿。在畫卷的前半段出現了抱着死去的孩子而悲傷的母親，衣衫破爛；還有無衣可穿的小孩，中年的男性、女性，以及老年人，這代表了在日本侵略者掠奪之下，中國社會各個階層，各個年齡段的人都成了流民，四處流浪，無家可歸。而畫卷的後半段是一些知識分子的形象，這些形象的來源可能是藝術家本人以及他的朋友、同事、學生。據說畫中有大家的集體署名，這可以看出藝術家本人和他的朋友們，已經參與其中並認同自己也是無家可歸的「流民」。蔣兆和是四川人，後來到上海去討生活，而後又到北京工作，他生活窮困，所以他也算是背井離鄉的「流民」。

　　《流民圖》不僅僅是通過對社會下層弱勢群體的集中描繪，把社會的苦難，人的苦難展示給社會大眾、社會各界觀看，還有其潛藏的含義，就是對戰亂的不滿，對日本侵華的不滿，對戰爭給人民帶來災難的不滿，通過視覺的效果呼籲大家來改變這種社會狀況，這就是蔣兆和的《流民圖》所表達的觀念。除了政治含義和社會意義之外，這幅畫本身在中國

藝術發展史上也有重要的地位，它把一百多個巨大人物囊括到同一幅畫面上來，這是中國人物畫史上前所未見的，從來沒有人畫過這樣的巨幅作品，畫如此眾多的寫實人物。

當然，我們在北宋畫家張擇端的《清明上河圖》中，或者類似的作品中也可以見到數量眾多的人物形象，但這些畫中的人物通常是很小的，大概只有一個手指頭大小。但是蔣兆和《流民圖》的人物卻接近真人大小，這樣一幅兩米高的巨作，特別是圍繞着同一個主題，以中西結合的方式來表現一百多個寫實的人物形象，在中國人物畫史上是獨一無二的。

流民

「流民」是我國封建統治時期和舊中國的一個歷史現象。由於饑荒或者發生兵火之亂，百姓為了生存，被迫背井離鄉而遷徙他處覓一棲身之地。近代畫家蔣兆和歷時兩年，創作了紙本水墨人物畫《流民圖》，該畫面描繪了戰亂中勞苦大眾流離失所的慘狀，一百多個難民形象記錄着侵華日軍給中華民族帶來的深重災難。畫面悲愴淒苦，具有強大的藝術感染力。

65 齊白石《蝦》：紙上的蝦貴，還是河裏的蝦貴？

　　齊白石是中國近現代繪畫大師，是一位跨越了清代、民國和中華人民共和國的老人。齊白石非常長壽，活到了 93 歲高齡，真正稱得上是一位成果豐碩的老畫家。齊白石留下的作品有幾千幅，可是現在出現於交易市場的作品超過 1 萬幅。可見，偽造他的作品的人非常多，因為他的畫不僅好看，還易於收藏，而且經濟價值也很高。

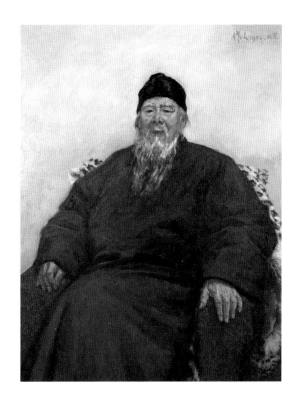

◎ 現代 吳作人《齊白石像》

這件作品《蝦》其實齊白石沒題名字，也沒有主題。畫面上畫了五隻又大又肥的蝦，個個姿態生動，而且他是按照傳統水墨畫的表現方式來畫的。中國傳統上講究墨分五色，也就是用單純的一種墨色根據濃淡的變化關係就可以用來表現各種各樣的色彩，齊白石所畫的蝦就是以墨色的濃淡變化來行創作的。這幅畫上有個題記，寫道：「齊白石八十七歲時尚客京華」。意思是齊白石畫這幅蝦圖的時候已經 87 歲了，而且這幅畫是畫於北京的。齊白石的後半生住在北京，在這裏，他創作了很多畫。

　　齊白石出生於 1864 年，可以説齊白石是一個清代人，因為他在清王朝生活了幾十年，然後又在民國這樣一個動盪的時期裏生活了很多年，甚至在 1949 年中華人民共和國成立之後，他又生活了 8 年的時間。這是齊白石豐富的人生經歷。

　　齊白石有很多具有影響力的畫作，比如《松鷹圖》是送給毛澤東的祝福圖，還有大幅的山水畫，這些作品筆者沒有選擇，為甚麼單單選了這一幅《蝦》呢？這是因為齊白石的這幅畫裏有比較獨特的關注點。中國繪畫中的類別很多，有山水畫、花鳥畫、人物畫等，可是這些都不是齊白石關注的題材。他所關注的是蝦、魚、櫻桃，還有蒼蠅、蛐蛐等，是很多中國畫史上的大畫家們都不關心的對象，齊白石不僅把它們描繪到畫裏面，而且描繪得非常精彩、生動，所以説齊白石先生的作品拓寬了中國繪畫的表現題材。

　　「紙上的蝦貴，還是河裏的蝦貴？」據説有一天齊白石到市場上去

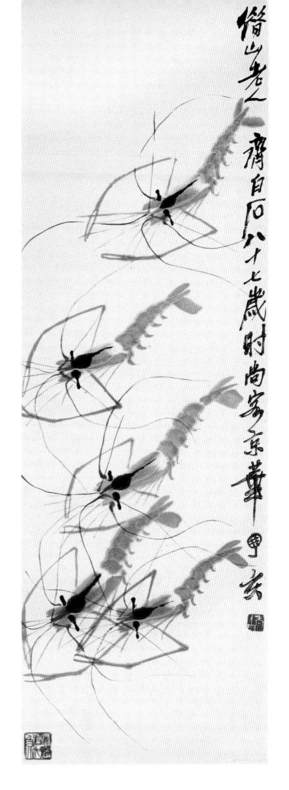

◎ 現代 齊白石《蝦》

買東西的時候，看見有人賣蝦，他就把蝦連同裝蝦的籃子提上就走，賣蝦的人自然不同意，問他把蝦拿走幹甚麼。齊白石説：「我給你一幅畫的蝦不就好了嗎？」這個賣蝦的人肯定是不同意的，説道：「你畫的蝦就一張紙，我這個真蝦那得值多少錢呀？」對一個在市場上賣魚蝦的人來講，畫不值錢，就是一張紙，真正的蝦才值錢。當然，我們知道，齊白石是一個有名的畫家，如今他畫的蝦價值連城。在齊白石看來，他畫在紙上的蝦肯定比真實的蝦要貴得多，但在當時並沒有得到普通民眾的認可。這其實也説明了一個問題： 實物產品和精神產品哪一個更值錢，哪一個更有價值？這是我們需要思考的問題。

　　當然，這是一個亦真亦假的傳説。有一個和這個傳説內容相似的真實故事，曾任中央工藝美院院長的張仃教授談到過他跟齊白石的一段交往。有一天他去看望齊白石，在路上買了一筐櫻桃送給齊白石。可是他到了之後，齊白石就讓他先坐着，要進屋去一會兒。齊白石説完就進了他的畫室，並在裏面待了很長時間。等他出來的時候，拿着一幅畫，畫中描繪了一個筐子，裏面裝着很多紅色的櫻桃，畫面十分精美。張仃先生探頭一看，畫室的地上還扔掉了好幾張齊白石畫得不滿意的畫，直到他畫了一幅非常滿意的櫻桃圖，才拿出來送給張仃。這就是齊白石用畫的櫻桃換了真實的櫻桃的故事。

　　那麼，齊白石為甚麼會關注這些非主流的對象呢？他之所以畫螞蚱、蒼蠅，還有小動物等這種「小東西」，是因為他出生於貧苦家庭。齊白石出生於湖南湘潭的農村，跟毛澤東是同鄉，由於他比較文弱，所以幹不了體力活。但是他人很聰明，小時候就經常去河裏頭摸魚捉蝦來改善

◎ 齊白石送張仃的
《櫻桃圖》

生活。所以，他描繪的這些小蟲、魚、蝦等畫史上不常見的東西，其實是他小時候真實生活的直接再現。他從小為了謀生做過木匠，又做過雕刻工，最後他來到北京，以繪畫為生，成為一位職業畫家。

雖然他成為職業畫家，但有時候需要迎合市場，也要去結交買家，也就是很多達官貴人、有錢的商人，他在接觸這些人的時候可能要畫一些吉祥如意題材的作品。但是，那些魚蝦、小蟲等始終是他最喜歡表現的題材，他用這種比較新穎的描繪方式繪畫，終成一種獨特的繪畫風格。他畫的這些常見的小蟲小鳥、小實物等「小東西」藝術價值卻很高，這也就是筆者為甚麼要把他的蝦圖拿出來給大家講述的緣故。

1953 年，文化部授予齊白石「傑出的人民藝術家」稱號。之所以稱他為人民藝術家，是因為他出身草根，並非官宦之家，通過自己的艱苦努力奮鬥，最後成為一位很有影響力的畫家。但是他不忘本，還是畫他最熟悉、最喜歡的，也是大眾樂於分享的題材。他的畫對中國當代藝術史產生了很大的影響，至今他的畫在市面上還非常流行，在博物館、畫廊、美術館裏都可以看到他的作品。齊白石是當代最有影響力的藝術家之一，《蝦》正好代表了他繪畫的興趣，是他表達人生經歷以及童年記憶的一種象徵。

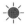

墨分五色

　　墨分五色是指在中國畫創作中墨的濃、淡、乾、濕的運用。「五色」指濃、淡、乾、濕、黑；或者指焦、濃、重、淡、清。加「白」稱為「六彩」。中國畫的創作認為「墨即是色」，特別在水墨畫中，墨是基本色，通過皴、擦、點、染的技法，運用墨色濃、淡、乾、濕的變化，塑造形態，渲染氣氛。墨中有豐富的色彩，「墨分五色」就是墨濃、淡、乾、濕的變化體現出的墨色的層次變化。

講給孩子的中國藝術史（精選版）

甯 強 著

責任編輯　楊　歌
裝幀設計　吳丹娜
排　　版　吳丹娜
印　　務　劉漢舉

出版
中華教育
香港北角英皇道四九九號北角工業大廈一樓 B
電話：（852）2137 2338　傳真：（852）2713 8202
電子郵件：info@chunghwabook.com.hk
網址：http://www.chunghwabook.com.hk

發行
香港聯合書刊物流有限公司
香港新界荃灣德士古道 220-248 號樓
荃灣工業中心 16 樓
電話：（852）2150 2100　傳真：（852）2407 3062
電子郵件：info@suplogistics.com.hk

印刷
美雅印刷製本有限公司
香港觀塘榮業街六號海濱工業大廈四樓 A 室

版次
2021 年 12 月第 1 版第 1 次印刷
©2021 中華教育

規格
16 開（170mm×230mm）

ISBN
978-988-8760-14-5